U0110685

大展好書　好書大展
品嘗好書　冠群可期

大展好書　好書大展

品嘗好書　冠群可期

象棋輕鬆學
12

象棋入門 修訂版

朱寶位 原著

倪承源 修訂

品冠文化出版社

編著說明

　　我國會下圍棋的人，據稱有千萬之眾。會下象棋的人有多少呢？沒有看到過報導，我估計不下於三五千萬人。您驟聞此言可能不太相信，然而只要想街頭巷尾、公園草坪和夏夜路燈下棋迷捉對廝殺、觀者如堵，令行人駐足神往的情景，就不會認為我言過其實了。

　　會下象棋的人雖然如此之多，但是能夠熟練掌握象棋基本戰術的人就少得多了。許多人以下棋為終生唯一的業餘愛好，可是多年如一日，棋藝水準始終提不高。何以會出現這種情況呢？主要原因是這些人下棋僅僅是為了娛樂，局後從不進行總結，下了許多年棋還是沒有掌握象棋的基本作戰知識，水準始終處於停滯狀態。本書就是為尚未窺其門徑的業餘象棋愛好者和初學者編寫的，力圖成為這部分人的嚮導，引導他們逐步登堂入室。

　　要想在這本入門的書裡全面介紹象棋戰略戰術的方方面面，顯然不可能，而且也不是初學者所能消化得了的。作者在這裡本著充當領路人的宗旨，在選材與佈局謀篇等方面緊緊扣住初學者的需要，把初等水準象棋愛好者提高棋藝所必須熟練掌握的知識，都納入這本入門的圖書裡，而且剔除了一切與本書宗旨無關的東西，防止初學者為路旁野花蔓枝所戀，迷失了前進的方向。

　　本書主要從實用殘局、基本殺法、開局方法、中局戰術等四個方面介紹象棋基本戰術。

　　每個象棋愛好者大概都有過這樣的經歷：由於沒有掌握「單

馬擒孤士」、「海底撈月」等戰術的要領，讓勝機逸去而懊惱不已；由於不懂得「單車領士」等戰術要領，以至葬送了一局和棋而不勝歎息。本書第二章精選了103個最基本最常見的實用殘局，詳細解說了它們勝或和的規律。對於象棋藝術而言，這點內容只能說是滄海一粟；但是對於初學者來說，卻是適量而必需的營養。您只要認真鑽研一番，以後面臨殘局的時候，就會對結局心中有數，失誤將會大大減少。

每個象棋愛好者大概也都有過這樣的經歷：或被對手所施展的「對面笑」、「穿心殺」等殺法弄得目瞪口呆；或驟然施展「鐵門栓」、「側面虎」等殺法，迫使對手簽訂城下之盟而捧腹大笑。本書第三章透過102個殺局介紹了30餘種基本殺法，初學者只要掌握了這些基本殺法，在中局中取勝的機會將大爲增加；如果能舉一反三，結合幾種殺法靈活地加以運用，並且貫徹到整體戰略中去，對手將會於不知不覺之中墜入陷阱。

一局棋的「骨架」通常是在開局階段形成的，陣形是否理想，直接影響未來局勢的優劣，甚至關係到一局棋的勝負。現代開局體系十分繁複，本書不可能深入介紹各種變例（何況新變例又不斷湧現）。本書第四章由66個局例介紹了10餘類基本開局方法，其中「中炮類」和「順炮類」是目前對局中出現頻率最高的開局。初學者只要理解這些基本開局的精義，熟悉基本陣形並掌握其攻防要領，把握住均衡出動子力、爭奪棋盤要點、力爭主動和攻守兼備等佈陣原則，就會在對局的開局階段收到事半功倍的效果。

「千古無同局」，中局作戰幾乎無規律可循。中局研究從來都是象棋研究中的難點。爲了提高初學者的中局戰鬥力，本書第五章精選了58個典型戰例，並歸納爲14種中局戰術。初學者如

果希望在實戰中照搬這些戰例，無疑如「刻舟求劍」一樣徒勞無益，但是只要仔細揣摩這些戰例所揭示的戰術思想，分析其中的作戰技巧並從中借鑒，將會建立起正確的中局作戰思維方法，中局素養自然而然就提高了。

本書的附錄，亦非衍文。初學者閱讀「全域評講」後，可以領略到名手行棋的風格及其在開、中、殘三方面深厚的造詣。「趣味排局」可以看作鍛鍊象棋思維的智力體操，而且可以提高我們下棋的興趣。初學者如果由於「殺法練習60例」處於附錄的地位而略去不讀，則無異如入寶山而空返。這些殺法練習題雖然都比較簡單，但對於初學者鞏固第二、三、五章的收穫是完全必要的；在解拆這些練習題的時候，建議儘量不要先看後面的答案，這樣效果將會更佳。「常用術語」是象棋基本內容，初學者要注意掌握。

作者朱寶位自幼酷愛象棋，十餘歲（1960年）即開始從事專業研究。十年動亂期間雖然被迫中輟，然而矢志不移，20世紀70年代初又把精力投入培養青少年棋手的工作中。經他培養和指導的青少年棋手，許多已在國內嶄露頭角。80年代後，經常頁責國內外重大比賽的裁判工作，而且富於著述。

朱寶位曾爲安徽省蚌埠市體委棋類高級教練，中國象棋國際級裁判，中國象棋總裁判長。而倪承源先生則酷愛象棋，善於精算，被稱之爲「象棋鬼才」。

對於這一本精心編纂並選配豐富精當圖例的象棋入門讀物，從內容到表達本人是完全信賴的，相信對廣大青少年愛好者及所有初學者都會有很大的敘明。

木　易

目　錄

第一章
基 礎 知 識

　　象棋是一種雙方對陣的智力競技項目，是華夏子孫的傳統遊戲之一。弈棋可以寄託精神、養心益智，促進人的思維能力。學下象棋，也和其他體育項目一樣，必須從最基礎的知識學起。在這一章裡，我們首先把棋具的構造，棋子的走法、性能、價值等方面的象棋基本知識介紹給大家。

第一節　棋盤與棋子

　　棋盤也叫棋枰，是雙方博弈的戰場，棋子則是戰場上攻防進退的將士。

一、棋盤及畫法

　　象棋的棋盤，由平行的九條分隔號和十條橫線交叉組成。中間沒有畫通豎線的地方，叫做「河界」。上下兩端中部（第4條到第6條豎線間）畫有斜交叉線的地方，叫做「九宮」（「米」字形），是帥（將）、仕（士）活動的場所。棋盤上共有90個交叉點，棋子就擺放和活動在這些交叉點上。

　　在紅棋方面，九條豎線從右到左分別用中文數字一至九來代

表；在黑棋方面，則從左到右用阿拉伯數字1至9來代表。標上這些數字，是為了讓初學者在下棋記錄和讀譜時參考使用（圖1）。

第一（1）條與第九（9）條豎線叫「邊線」（習慣上稱為「邊路」），第五（5）條分隔號叫「中線」（習慣上稱為「中路」）。第四（6）條與第六（4）條豎線叫「兩肋線」（習慣上稱為「肋道」）。

兩邊第一道橫線叫「底線」，第二道橫線叫「次底線」也稱「下二路」「腰」等，第三道橫線叫「宮頂線」也叫「宮城線」，第四道橫線叫「兵（卒）林線」也叫「兵（卒）行線」，第五道橫線叫「河界線」。（如圖1）

圖1

二、棋子及擺法

象棋的棋子共有32個，分為紅黑兩組（印刷體陽字代表紅方，陰字代表黑方），由對局雙方各執一組；每組16個，各有七個兵種，其名稱和數目如圖2。

紅方：帥1個，俥、傌、炮、相、仕各2個，兵5個。

黑方：將1個，車、馬、包、象、士各2個，卒5個。

對局之前，棋子在棋盤上必須按圖2規定擺好。

五個兵（卒）擺在紅（黑）兩邊的兵（卒）林線與第一、三、五、七、九條分隔號的交叉點上，兩個炮（包）擺在宮頂線

與第二、八條分隔號的交叉點上，帥（將）擺在底線的正中間，雙仕（士）、雙相（象）、雙傌（馬）、雙俥（車）對稱地分列在帥（將）的兩側。

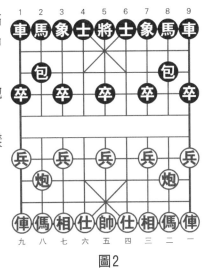

圖2

為了便於記憶，可編成這樣一首口訣：

> 雙方主將站中間，
>
> 士象馬車擺兩邊，
>
> 隔河炮位相對稱，
>
> 五卒排成一條線。

第二節 走棋與吃子

對局時，由執紅棋的一方先走。雙方各走一著稱為一個回合。走棋的任何一方，將某個棋子從一個交叉點走到另一個空著的交叉點上，或者吃掉對方棋子而佔領那個交叉點，都算走了一著棋（習慣上稱為一步）。這樣輪番著棋，直至分出勝負或走成和棋為止。下面介紹各種棋子的走法與吃子：

一、帥（將）

帥（將）只許在「九宮」內九個點上活動，每著棋只能走一格，前進、後退或左、右平移都可以，但不允許走斜線。

帥和將不允許在同一分隔號上直接對面（中間無棋子遮隔），如一方已先佔據，另一方必須回避。帥（將）還不準主動送吃。

圖3　　　　　　　　　　　　圖4

如圖3，紅帥可以走到①②位，但不能走到③位主動送吃或吃掉黑包形成將帥直接對面。黑將可以走到④位，也可以吃掉紅炮走到中路。

二、仕（士）

仕（士）只允許在「九宮」內活動，進退吃子均可，但只能沿斜線每著棋走一格，不能向左、向右、向上或向下移動。

如圖4，紅仕可以任意選擇走到①②③④位。黑士也可以任意選擇吃掉四個紅棋中的一個棋子，並佔領它所在的位置。

三、相（象）

相（象）不能越過「河界」，每一著可沿對角線走兩格，可進可退，俗稱「相（象）飛田字」。但當田字對角線的中心交叉點上有別的（任何一方）棋子時，俗稱塞相（象）眼，則不許走

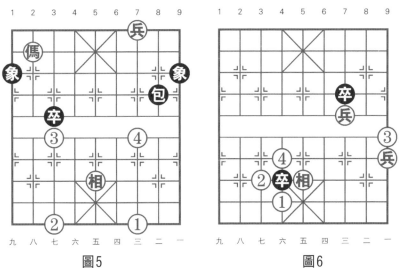

圖5　　　　　　　　　　圖6

過去。

　　如圖5，紅相可以任意選擇走到①②③④位。而黑方的雙邊象因受「塞象眼」的阻礙和己方小卒佔據象位的自相堵塞的限制，左邊象飛不起來，但可落右象吃兵，而左邊象卻無路可走。

四、兵（卒）

　　兵（卒）在沒有過「河界」前，每著只許向前直走一格，過「河界」後，每著可以向前走一格，也可以向左或向右橫走一格，但不許後退。

　　如圖6，紅一路兵只可以挺一步到③的「河沿」位置；三路兵可以步代吃，驅卒向前。而黑4路過河卒則可任意選擇以下三種走法之一：（1）衝卒到①位；（2）橫卒到②位；（3）或橫卒殺相佔領中路，但不能後退到④的位置。

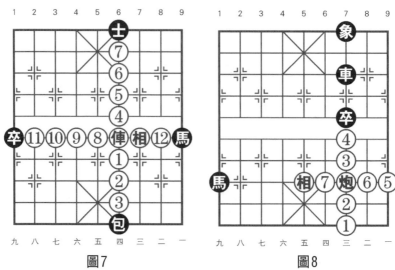

圖7　　　　　　　　　圖8

五、俥（車）

俥（車）每一著可以沿著分隔號或橫線在無子阻擋的情況下任意走動，前進、後退、橫行均可，格數不限，但不能跨越任何一方棋子走棋或吃子。

如圖7，紅俥可以在①至⑪的位置中選擇落點，亦可進俥殺士、退俥掠包或平俥掃卒，但不準越過紅相走棋（到⑫的位置）或吃馬。

六、炮（包）

炮（包）不吃子時走法與俥（車）相同。它吃子方法比較特殊，必須隔一個棋子（紅、黑不限）跳吃，俗稱「炮打隔子」。

如圖8，紅炮可任選①至⑦位走子，亦可借紅相或黑卒充當炮架打馬或打車，但不能轟象。

七、傌（馬）

傌（馬）每著走一直（或一橫）一斜，按「日」字形對角線走，俗稱「馬走日字」，可進可退。如果在行進方向中，有其他棋子（紅、黑不限）阻擋，傌（馬）就跳不過去，俗稱「別馬腿」。

如圖9，黑馬可以吃掉河界內五個紅兵和二路炮中的任何一子，但因馬腳被黑卒絆住，不能吃掉紅方河沿的傌、炮；相反紅

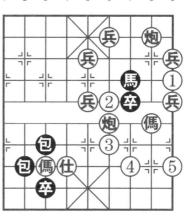

圖9

河口傌卻可以踩掉黑馬，也可走到①至⑤任何一個位置。再看紅方另一匹傌被團團圍住，「四條傌腿」全被別死，一步也不能走動。

為了敘明初學者對本節學習內容的記憶，這裡再介紹一首口訣：

棋子走法歌

車離拐角縱橫戰，馬跳日字對角線。

象無塞眼飛田字，士走斜線防四邊。

卒注前行無後退，炮要吃子須翻山。

將在九宮踱方步，雙方老頭不照面。

第三節　記譜與讀譜

象棋的記錄與讀譜有著密切的內在關係，它是我們研究象棋

藝術必須具備的基本素質。學會做象棋記錄，首先可以在訓練和比賽中，把對局雙方的著法記錄下來，以便保存和學習；再者可掌握閱讀古今棋譜的本領，從中汲取有益的養料，迅速提高棋藝水準；第三是棋手們進行技術交流的重要工具。

中國現行象棋規則規定，象棋記錄方法分完整記錄和簡易記錄兩種，分別介紹如下：

一、完整記錄法

完整記錄每一著棋須用四個字表示：

第一個字是要走棋子的名稱，如「俥（車）」或「傌（馬）」等；

第二個字是棋子所在豎線的號碼，如「一」或「2」等；

第三個字是棋子運動的方向，向前用「進」，向後用「退」，橫走用「平」；

第四個字的含義比較複雜，若在豎線上移動是向前或向後所走的步數；若在橫線上移動是棋子到達位置豎線的號碼；若在斜線上移動是棋子到達位置豎線的號碼。還規定紅方用中文數字一至九表示自己的棋子在哪條豎線上，黑方用阿拉伯數字1至9表示自己的棋子在哪條豎線上。

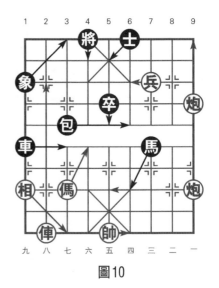

圖10

如圖10，紅方有：俥八進七，傌七進六，前炮進三，後炮平五，兵三平四，帥五平四。

黑方有：車1平3，馬7進6，包3平6，士6進5，將4進1，卒5進1。

二、簡易記錄法

簡易記錄是完整記錄的簡寫，記錄棋子運動方向時，如果橫走就省掉「平」字；如果進、退，就省掉「進」或「退」字，用符號「–」表示。在最後一個數字下方畫「–」表示進，在上方畫「–」表示退。雙方均用阿拉伯數字記錄著法。

兩種記錄法舉例對照如下：

<table>
<tr><td colspan="3" align="center">完整記錄</td><td colspan="3" align="center">簡易記錄</td></tr>
<tr><td>回合</td><td>紅　方</td><td>黑方</td><td>回合</td><td>紅　方</td><td>黑方</td></tr>
<tr><td>1</td><td>炮二平五</td><td>馬8進7</td><td>1</td><td>炮2 5</td><td>馬8 <u>7</u></td></tr>
<tr><td>2</td><td>傌二進三</td><td>車9平8</td><td>2</td><td>傌2 <u>3</u></td><td>車9 8</td></tr>
<tr><td>3</td><td>俥一平二</td><td>卒7進1</td><td>3</td><td>俥1 2</td><td>卒7 <u>1</u></td></tr>
<tr><td>4</td><td>俥二進六</td><td>馬2進3</td><td>4</td><td>俥2 <u>6</u></td><td>馬2 <u>3</u></td></tr>
<tr><td>5</td><td>兵七進一</td><td>馬7進6</td><td>5</td><td>兵7 <u>1</u></td><td>馬7 <u>6</u></td></tr>
</table>

如果一方兵種相同的兩個棋子處在同一條豎線上，當走動其中之一時，記錄應該用「前」或「後」來表明，並同時省掉該棋子所在豎線的號碼。如：後傌3（後傌退三），前俥7（前俥平七）等。

三、讀譜練習

讀譜俗稱「打譜」，就是按照棋藝書刊上的象棋著法一步一步地在棋盤上擺出來。相當熟練的棋手，可以不用棋盤，只憑記憶就把整盤棋的過程和結局，絲毫不差地儲存在腦子裡。為什麼

這些棋手可以達到如此境地呢？這就是長期堅持打譜訓練的結果。因此，希望讀者也要重視讀譜練習。

現在我們來進行一次「打譜」練習。讀者先打開自己的棋盤，照下面帶有「文化」字樣的棋圖形勢，把26個棋子的位置擺準確，然後按下列著法認真打譜，直至擺完。

著法：紅先（圖11）

1.炮七平四	士6退5	2.炮四退三	士5進6
3.傌四進六	士6退5	4.傌六進四	士5進6
5.傌四進三	士6退5	6.前兵平四	士5進6
7.兵四平五	士6退5	8.前兵平五	士4退5
9.傌三退四	士5進6	10.傌四進二	將6平5
11.兵七平六	將5平4	12.俥八進六	將4退1
13.炮四平六	後卒平4	14.俥八進一	包5平2
15.俥七進七	將4進1	16.傌二進四	將4平5

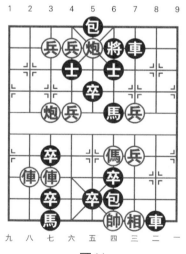

圖11

17. 俥七平五　將5平6　　18. 炮六平四　將6進1

19. 兵五平四（紅勝）

至此，如果棋盤上的圖形與（圖12）的殺局形勢完全相同，說明你對前面所學內容已經掌握。排局研究家創作這副小棋局還有一層潛意，就是期望青少年象棋愛好者，在學棋的同時，還要努力學習，掌握科學文化知識，將來成為國家有用之才。

我們再進行一次實戰打譜練習，讀者按圖13形式擺好，然後按下列著法認真打譜，直到擺完。

著法：紅先。

1. 相三進一　包2進4　　2. 兵五進一　包7平3

3. 傌三進四　包2退5　　4. 俥四退三　卒7進1

5. 傌四退三　象3進5　　6. 傌三進五　卒7平6

7. 兵五進一　卒6平5　　8. 傌五進三　卒5平6

9. 炮五平二　馬8退9　　10. 傌三進四　車8進6

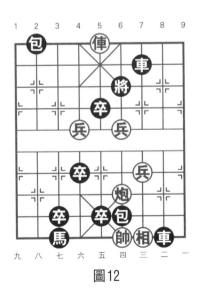

圖12

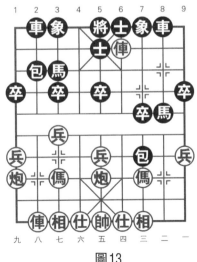

圖13

11.兵五進一　馬3進5
12.俥四平八　包3平6
13.炮二平四　車8退3
14.前俥進三　車2進1
15.俥八進八　包6退3
16.炮四進四　車8平6
17.炮九進四　卒6平5
18.仕六進五　馬9進7
19.傌七進八　馬7進6
20.傌八進七　士5退4

圖14

棋盤上的圖形應與圖14
的形式完全相同，若你對前面
所講的內容掌握得很好，則可以順利進行以下各章節的閱讀。

第四節　行棋常用手法

行棋常用手法，就是對局中為了達到一定目的而經常使用的技術性著法。這些著法既是對局中的基本作戰手段，又是象棋的基本術語，可以說它是初學者必修的基本技術。

現將行棋手法的基本定義和運用方法舉例介紹如下。

一、照 將

一方走子直接攻擊對方將（帥），並準備下一著把它吃掉時，稱為「照將」或「將軍」「叫將」「打將」，簡稱「將」。

如圖15，紅黑雙方均有四種「將法」。

著法：紅先

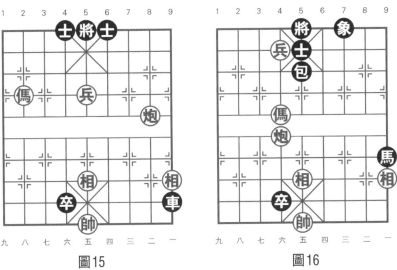

圖15　　　　　　　　　圖16

炮二進四或炮二平五，傌八進六或傌八進七，紅方四步棋都是「將」。

著法：黑先

車9平5或車9進1，卒4平5或卒4進1，黑方四步棋都是「將」。

「將」是對局取勝的根本性手段。它的目的一是直接把對方「將死」；二是透過「將」獲取利益、減少對己方的壓力，從而謀取勝利。

二、應　將

指被「照將」的一方為了化解對方棋子對己方將（帥）的攻擊，而採取的自衛著法，稱為「應將」。

如圖16，黑包正「將」著紅帥，此時紅方有四種應將方法可選擇：

著法：紅先

甲：炮六平五　墊將；

乙：帥五平四　避將；

丙：相五進三　拆掉黑方「將軍」的包架；

丁：俥六進五　吃掉黑方「將軍」的棋子。

在對局中，被「照將」的一方必須立即「應將」，如果無法應將，就算被「將死」。

三、殺

凡走子企圖在一著「照將」或連續「照將」，使對方無法解救，稱為「殺」，或稱「要殺」「叫殺」「做殺」。

如圖17，紅黑雙方都有「殺」的機會。

著法：紅先

兵八平七

紅方準備下一著兵七進一，再俥八退二將死黑方。

著法：黑先

馬2進4

黑方準備下一著卒5平6或卒5進1將死紅方。

「殺」，是嚴厲的進攻手段，常常能使對方防不勝防。

四、解　殺

被「殺」的一方為了化解對方「要殺」的態勢，而採取的防禦性著法，稱為「解殺」。

圖17

如圖18，紅方處於被「殺」狀態，必須立即設法解救。

著法：紅先

1.仕五退四　車9進1　　2.炮二平四

紅方退仕護帥，平炮保仕都是「解殺」。至此，黑方無法取勝，雙方可以弈和。

五、捉

凡走子後能夠造成下一著把對方的子吃掉，稱為「捉」。它包括聯合捉子或一子分捉兩子等。

如圖19，雙方都可以運用「捉」的手法。

著法：紅先

俥四進三

紅方借捉包之機爭先占位獲得主動。

著法：黑先

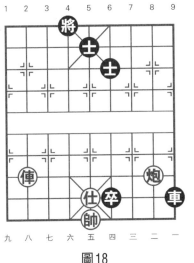

圖18

圖19

車8進3

黑方進車捉雙，可以獲得子力優勢。

「捉」是最常用的進攻手段。藉由這個手段，可以謀取子力上的優勢或達到爭先目的。

圖20

六、抽吃

運用「照將」或連續「照將」的手法，乘機吃掉對方子力，稱為「抽吃」，簡稱「抽」。

如圖20，雙方都可以運用「抽」的手法。

著法：紅先

1. 俥六平五　士6進5　　2. 俥五平一！　車9平5

3. 俥一退四

紅方抽吃黑馬，多子勝定。

著法：黑先

1. 馬9退7　帥五進一　　2. 馬7退6！　帥五退一

3. 馬6退4

黑方用馬連續「照將」抽吃紅俥，多子必勝。

七、兌

凡走子後造成己方的「有根子」（有保護的棋子），先讓對方吃掉，接著再吃回，進行相同兵種等價交換，則稱為「兌」或「邀兌」。雙方不同兵種進行的等價交換，亦稱為「兌」。

如圖21，雙方都可以運用「兌」的手法。

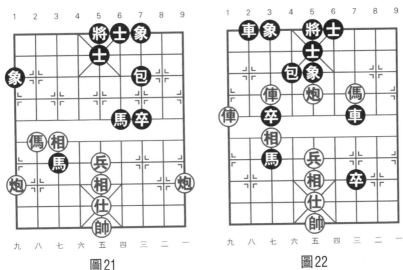

圖21　　　　　　　　　　　圖22

著法：紅先

1.炮一平三　包7進5　　2.炮九平三　象7進9

這是相同兵種等價兌換。

著法：黑先

1.馬3進1　炮一平九

這是不同兵種等價兌換。

「兌」是對局中最常用的手法。透過「兌子」，可以打破平衡爭得先手，也可以簡化局勢或擺脫困境。

八、獻

為了達到一定目的，主動把己方的「無根子」（無保護的棋子）送給對方吃，使得在對方吃子後不致立即被將死，又不致在子力價值上遭受損失，這種主動送吃的手法稱為「獻」。

如圖22，紅方在劣勢情況下運用「獻」的手法謀取和局。

著法：紅先

1.俥九平八！　車2平1　　2.俥八平九！　車1平2

紅方步步送俥給黑方吃。如果黑方吃掉紅俥，紅方雖有俥七進三吃底象「照將」，再傌三進五踩中象形成絕殺的手段，但黑方不會立即被「將死」，也不會在子力上有所損失，所以紅方兩步送俥均為「獻」。按象棋規則在本例中如果雙方延續循環不變，可算作和棋。

「獻」的手法，在進攻和防守中均可使用，但需要精密的算度。如果輕率「獻子」，讓對方白白吃掉，就會造成立即輸棋。

九、攔

凡一方走子阻礙對方棋子的左右進退移動，而又不具有「捉」的作用，稱為「攔」或稱「攔擋」。

如圖23，雙方均可運用「攔」的手法進行解殺。

著法：紅先

1.俥九平七　包1平3

黑方用「擔子包」攔俥，不讓紅俥進底線照將成殺。

著法：黑先

1.包6平9　俥九平一

紅方用俥攔包不算「捉」，不讓黑包沉底線照將連殺。

「攔」是一種防禦性著法，可以阻礙對方攻擊的進攻路線，使其難以發揮攻擊作用。

圖23

十、跟

凡走子從背後盯住對方的「有根子」，限制其行動自由，而又不具有「捉」的作用，稱為「跟」。

如圖24，紅方運用「跟」的手法謀取和棋。

著法：紅先

1.俥六平八　包2平8

2.俥八平二　包8平1

3.俥二平九

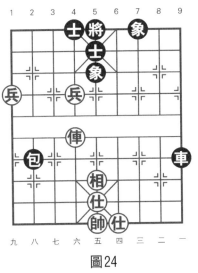

圖24

紅俥緊跟黑方有根包（有車保護），黑包無法擺脫牽制，只好作和。

「跟」是一種防禦性著法，可以牽制對方子力，使其不能放手發動進攻。

第五節　勝負與和棋

勝、負、和是對局的必然結果，就一盤棋而言無非可產生兩種情況：一是分出勝負，二是雙方和棋。

但是，象棋作為一種體育競賽項目，也有一套完整的競賽規則，關於如何判斷勝、負、和，象棋競賽規則中作出了詳細的規定。

為了便於初學者系統掌握終局的具體規定，現分別把勝負與和棋的基本類型介紹如下：

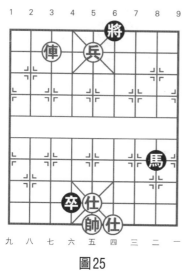

圖25

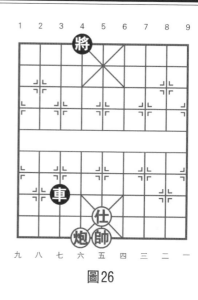

圖26

一、勝與負

象棋的勝負以擒住對方將（帥）為標誌，但有時也有不到終局就產生勝負的。一般有以下幾種類型。

（1）將（帥）被「將死」（圖25）。

對局中，被「照將」的一方無法應將，就算被「將死」。「照將」的一方判勝，被「將死」的一方判負。

著法：紅先

俥七進一

黑將無法應將，被將死，紅方得勝。

著法：黑先

馬8進7

紅帥無法應將，被將死，黑方得勝。

（2）將和帥直接對面（圖26）。

競賽規則規定：「將與帥不準在同一豎線上直接對面」。如

果一方被「照將」，無法避免地
同對方將（帥）直接對面，就算
輸棋，對方得勝。

　著法：紅先

　仕五進六

　紅方用仕當炮架「將軍」，
黑車不能墊將，如果黑將走到中
路與紅帥直接對面（中間無隔
子），就違犯了將（帥）不能直
接對面的行棋規定，因此黑方也
算被「將死」，紅方得勝。

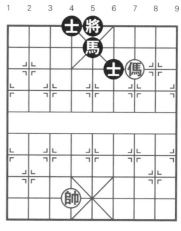

圖27

　（3）**將（帥）被「困斃」**（圖27）。

　也稱「欠行」。對局中，一方雖然未被「將軍」，但全盤子
力受對方控制，已無符合行棋規定的著法可走，即算被「困斃」
作負，對方得勝。

　著法：紅先

　帥六平五

　紅方帥占中路吸住黑馬，三路紅傌控制將門，迫使黑方無子
可動被「困斃」，紅方得勝。

　（4）在對局中，一方因失子過多或整個局勢被對方全面控
制，自認已無求和可能，而放棄續弈主動宣佈認負，即對手得
勝。

　（5）一方走棋違犯禁例，應當變著而不變者，即判輸棋，
對手得勝。

　（6）在同一局中，一方出現第三次「違例」，即判輸棋，
對手得勝。

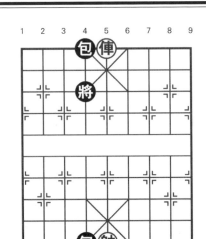

圖28

（7）對局中，一方在規定的時限內未走滿應走著數，即判輸棋，對手得勝。

（8）比賽中，一方因違犯紀律被判輸棋，對手得勝。

【注】（5）（6）（7）（8）條具體規定詳見本書「基本規則」一節。

二、和 棋

前面已經講過，當棋局分不出勝負時，必然是雙方握手言和，一般有以下幾種類型。

（1）**雙方均無取勝可能**（圖28）。

殘局中雙方所存在子力有限，如果雙方走成理論上公認的必和局面，即算和棋。例如：一方剩單俥，另一方士象全，由「單俥不勝士象全」的定式，即為和棋。

又如圖28，紅俥雖占中路，但黑方以將為包架形成「擔子

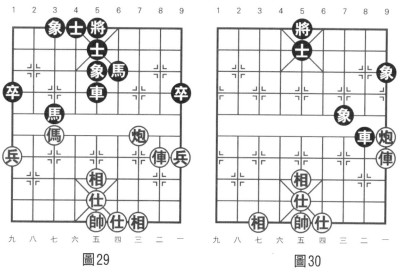

圖29　　　　　　　　　　　　圖30

包」，俗稱「尼姑打傘」，使紅方無法成殺，雙方可以罷戰成和。

（2）**一方提和，對方同意**（圖29）。

紅方俥傌炮雙兵，黑方車雙馬雙卒，論兵力，雙方均有力量繼續戰鬥爭取勝利，但由於雙方陣形鞏固，很難尋找進攻機會，如果任何一方提議和棋，另一方只要表示同意，則可當即按和棋結束戰鬥。

（3）雙方走棋出現循環反覆已達三次（符合「不變作和」的規定——詳見「規則」一節），可由一方提和，經審查屬實，可以判和（圖30）。

著法：紅先

1.炮一進二　車8退2　　2.炮一退二　車8進2

此時雙方走了兩個回合，算一次循環反覆，如果延續走夠六個回合，達到三次循環反覆時，只要有一方提和（一般為劣勢方提和），裁判經審查屬實，即可判和。

（4）在一局棋中，無論從哪一著算起，至少在 60 個回合中，雙方都沒有損失一子時，可由一方提和，經審查屬實，可以判和。此條稱為「六十回合規則」或「自然限著」。

如圖 31，是單俥必勝馬雙士的實用殘局形勢，如果紅方不得取勝要領（對殘局功夫不深的棋手來說有一定難度），雙方走了六十回合後仍無一子傷亡（棋盤上棋子數量未少），此時只要一方提和（一般為被動方提和），經裁判審查屬實即可判和棋。

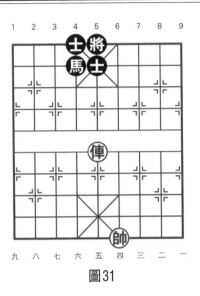

圖31

第六節　棋子的價值

一局棋分為開局、中局、殘局三個階段。開局是對局的開始階段，雙方大致走十幾個回合，即進入中局階段。當棋盤上雙方剩餘子力較少、棋局比較簡單時，就是殘局階段了。

在這三個階段中，雙方棋子在棋盤上不可避免地經常發生接觸，互相捉吃，兌換子力。怎樣才能在子力交換中不受損失或力爭獲利呢？這就需要我們在瞭解各種子力性能的基礎上，進一步認識各種子力的實力價值。只有掌握這些知識，才可以在實際對弈中靈活運用，實現自己的作戰計畫。

為了方便初學者進行對照，我們把各兵種的價值統一換算成分值，列表如下：

各兵種價值分值表

分值 階段 兵種	開局	中局		殘局		
帥(將)	不定值	不定值		不定值		
俥(車)	10	10		10		
傌(馬)	4	4.5		5		
炮(包)	5	5		4.5		
仕(士)	2	2.5		2.5		
相(象)	2	2.5		2.5		
兵(卒)	對頭兵 1	通路兵 1.5	過河兵 2	高兵 3	低兵 2.5	底兵 1

　　根據表中各兵種在三個階段的分值情況，我們可以作出如下分析。

一、各兵種實力價值的一般估計

　　（1）俥（車）的實力最強、價值最高，其次是傌（馬）和炮（包），這三個兵種是作戰的主力軍，可稱為「強子」。

　　（2）仕（士）和相（象）的實力較弱，相比之下價值也較低，是不越河界的防衛軍，可稱為「弱子」。

　　（3）兵（卒）過河之前價值最低，但過河以後可以隨著位置的移動，使價值產生變化，波動較大，屬於「浮動價值」。

　　（4）帥（將）沒有標出價值，是因為它地位最高，其存亡標誌一局棋的勝負，不存在與其他棋子進行交換的問題，無需對其子力價值作出具體規定。

二、各兵種之間子力價值對比關係的估價

（1）一俥（車）的價值略優於雙傌（馬）、雙炮（包）或傌炮（馬包）。

（2）一傌（馬）的價值相當於一炮（包）。

（3）雙傌（馬）的價值相當於雙炮（包）或傌炮（馬包）。

（4）俥傌炮（車馬包）的價值相當於俥（車）雙傌（馬）或俥（車）雙炮（包）。

（5）一傌（馬）或一炮（包）的價值相當於雙仕（士）或雙相（象）或兩個過河兵（卒）。

（6）一個過河兵（卒）的價值略優於一個仕（士）或一個相（象）。

以上棋子的價值和相互間對比關係，是人們為了提高棋藝在實踐中總結出來的寶貴經驗，可以作為我們在一般情況下衡量得失的參考依據。

但是千萬不可生搬硬套，因為兌子與形勢有著密切的關係。如果在兌子後發現己方子力位置太差不能發揮作用，或對方攻勢強大、九宮出現危急等情況，即使在交換過程中獲得較多的子力價值，也是得不償失的。

第七節　基本規則

俗話說：「沒有規矩不成方圓。」下棋和其他體育比賽一樣，也需要有一個供大家共同遵守的規則。象棋規則能解決比賽過程中出現的各種矛盾糾紛，是保護比賽順利進行的必不可少的法規。為此，作為棋手不僅要具備一定的棋藝水準，而且還須暸

解、掌握規則中的基本要求和精神實質，在對弈時遵守規則，利用規則，真正適應棋賽的實際需要。

學習規則，應以2011年版的《中國象棋競賽規則》（試行）為準。由於這部規則經過人們不斷修訂完善，在內容、概念、定義等方面改進頗多，理論上有一定的深度，對初學者來說，較難一蹴可幾，故本節僅把對弈時經常要運用的一些基本規則簡介如下。

一、比賽有關規定

(一)注意事項

（1）運動員必須瞭解本規則的全部條款，比賽程式和章程及其各項規定。出現問題時，不得以「不瞭解」作為推諉的藉口。

（2）對局時，禁止與任何人進行商討及參考有關資料，禁止另用棋具對局勢作分析研究。

（3）禁止一切妨礙比賽正常進行和順利結束的言行，例如在棋盤上用手指畫、敲弄棋子、重力拍打棋鐘、離座觀棋、嬉笑喧嘩、吵架罷賽等。

（4）比賽時，服裝整潔、儀錶大方，不得出現有礙觀瞻或失態的舉動。

（5）對局進行中如有問題，應在自己走棋的時間內提出（遇對方犯規時例外）。發生糾紛時，允許平心靜氣地陳述個人看法，提請裁判員考慮，一經裁判員作出最後裁決，當場必須服從，但可保留事後向競賽組織機構提出申訴的權力。

(二)紀律處分

運動員違反上述規定時，裁判組有權根據具體情節的嚴重程度，給予適當的紀律處分。

紀律處分有三種，從輕到重依次是：警告、取消當場比賽資格、除名。

(三)違例

判處違例，主要是針對運動員在技術方面出現的犯規現象而作出的限制性規定。其中也包括一些違犯紀律程度較輕，尚不夠給予「紀律處分」的行為內容。

以下情況應判違例：

（1）走子違反行棋規定或比賽規則。

（2）在對方走棋時間內無故提出問題。

（3）在對局進行中，未經裁判員允許，擅停計時鐘（自動認輸或同意作和，不受此限），或在裁判員停鐘研究問題時，擅開計時鐘。

（4）在對方走棋時間內摸觸或擺正棋子。

（5）記錄錯漏過多，超出規定限度。

（6）一方「提和」經對方拒絕後，再次重複提出。

（7）提出「六十回合規則」審核要求，經查證不屬實者。

（8）走子後，形成聽任對方吃己方的帥（將），或主動送吃帥（將）的局面者。

（9）對局終了後，不認真核對與補齊記錄，或有其他不服從裁判、不尊重對方的言行。

（10）違犯運動員注意事項中的有關規定，而情節尚不嚴重

者。

凡判處「違例」，裁判員應在當場明確宣佈並及時記載。

(四)先後走的確定

（1）只有兩人下棋，進行「猜先」，由一人從棋子中取紅黑各一枚棋子分左、右手握好，由另一人猜，猜中紅棋則執先手。

（2）如人數較多，先進行分組（例如四人一組）對弈，可根據「循環賽對局秩序表」來確定。

（3）如人數較多，賽程較短，可考慮採用「積分編排制」，根據《象棋競賽規則》有關條款來確定。

(五)記分方法

（1）個人賽每局棋勝者1分，負者0分，和棋各1分。

（2）團體賽，分別記「場分」（團體分）和「局分」（個人分），每場棋的結果，局分多者為勝，場分記為2分；局分少者為負，場分記0分；局分相等者為平，場分各記1分。

(六)計 時

正式比賽，採用具有兩個鐘面的專用計時鐘，分別累計雙方的走棋時間。每方走棋所用的時間，採用時間總計制度來加以限制，即規定每方在一定時限內必須走滿若干著數。根據比賽的性質和規模，可以選用以下幾種方案：

方案一　第一時限，每方在一個半小時內，必須走滿40著。第二時限，在半小時內必須走滿20著。第一時限所走的著數不得少於規定數字，但允許把多走的數轉入第二時限內合併使

用。第二時限的多走部分不能轉入下一時限中。從第三時限起，以後都應在15分鐘內走滿10著棋，直至對局結束，每個時限的著數，均不得再予挪用。

方案二 開始，每方在一個半小時內，必須走滿40著，以後每15分鐘至少走10著。

方案三 第一時限，每方在一個小時內，必須走滿30著。第二時限，在半小時內必須走滿20著。以後每10分鐘至少走10著。

方案四 開始，每方在一個小時內，必須走滿30著，以後每15分鐘至少走10著。

方案五 開始，每方在一個小時內，必須走滿30著，以後每10分鐘至少走10著。

方案六 每方前一個小時，允許自由支配，所走著數不限，但以後每10分鐘至少走10著。

全國比賽、等級稱號賽，可選用一、二、三種方案。

省（自治區、直轄市）級比賽、等級分賽、全國少年賽，可選用二、三、四、五種方案。

市級以下比賽及表演賽，可選用三、四、五種方案。

國際性比賽一般採用第六種方案。

基層單位或一般群眾性比賽，可以不計時間。

採用哪種方案，應在競賽規程或補充規定中明確說明。

(七)摸子走子

（1）摸觸自己的哪個棋子，就應走哪個棋子，除非所摸觸的那個棋子，按行棋規定根本不能走，才可以另走別的棋子。

如摸觸兩個或兩個以上棋子，那麼必須走動先摸到的棋子，

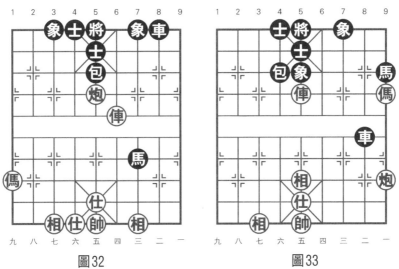

圖32　　　　　　　　　圖33

如圖32，紅方先摸傌後摸俥，那就只能走傌，不能逃俥，俥只好任憑黑馬吃掉。

（2）摸觸對方棋子

如摸觸對方一個棋子，就必須吃掉那個棋子。如圖33，紅方摸觸對方中象，就必須用俥吃中象，即使吃象要丟俥也沒辦法。如果摸觸對方士，因紅方任何棋子均無法吃士，這時才可以走動其他棋子。

如果摸觸對方兩個以上棋子，就必須吃掉最先摸到的那個棋子。如圖33，紅方先摸對方的馬，又摸對方的車，那只能吃馬，而任憑黑車逃之夭夭。

（3）先摸自己的棋子後又摸對方的棋子

先摸自己棋子又摸對方棋子，一般有兩種處理方法。先是前者必須吃掉後者，如前者吃不掉後者，必須用其他子力吃掉後者。如圖34，紅方先摸了自己的傌，又摸觸對方中象，那能用

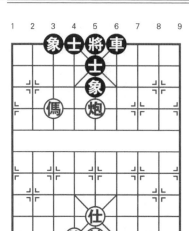

圖34

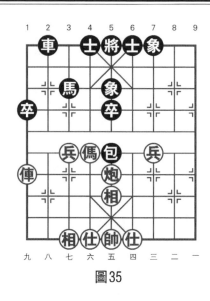

圖35

傌吃中象。如果紅方先摸了自己的傌,又摸了對方中士,傌雖然吃不到中士,但必須用炮吃掉黑方中士。

　　假如所有子力均無法吃掉後者,則必須走動前者,若前者無法走動,才可以走動其他棋子。如圖34,紅方先摸了中炮後又摸觸對方車,因紅方任何子力均無法吃掉黑車,這時必須走動紅炮。如果紅方先摸了帥,又摸觸對方車,因任何子力無法吃掉黑車,而紅帥又不能走動,這時才允許紅方走動其他棋子。

　　(4)先摸對方棋子,然後又摸觸自己的棋子

　　這種情況也有兩種處理方法。

　　先應是後者吃掉前者,若後者無法吃掉前者,則必須用其他棋子吃掉前者。如圖35紅方摸了黑方中卒後又摸觸自己的傌,那麼紅傌必須吃掉黑卒。如果紅方先摸了黑方的邊卒然後又摸觸紅方的傌,因紅傌不能吃掉邊卒,此時必須用俥吃掉邊卒,即使丟俥也無辦法。

如果任何子力都吃不掉前者，那必須走動後者。若後者根本無法走動，才可以走動其他棋子。如圖35，紅方先摸黑馬，然後又摸觸紅傌，因紅方任何子力都無法吃掉黑馬，就必須走動紅傌，如果紅方摸了對方中象，然後又摸觸紅炮，因紅方任何子力都不能吃掉黑象，而紅炮又不能移動，這時紅方才可以走動其他棋子。

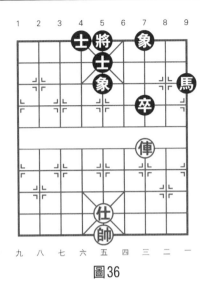

圖36

(八)落子無悔

一著棋走了以後，不得再予更改，棋子已經停落在棋盤上的某一交叉點，只要是符合行棋規定，就不得另移到別的交叉點上去。如圖36紅方走傌三進二吃卒，黑方走馬9進7即可殺傌，這時，紅方已經落子，即使丟傌也不能再把傌拿回來了。

如在棋盤上推動棋子滑行，所接觸到的第一個交叉點，就應是落子的地方。規定每局每方第一次出現推子現象，裁判員給予提醒並記違例一次，再次出現時則嚴格執行。

但如果明顯地屬於無意中失手把棋子甩落在棋盤上，也可只提醒注意，而不作落子處理。

(九)禁止著法

指對局雙方在某一局勢中出現為競賽規則所不允許的循環不變、重複某一局面的著法。違反棋例的一方，按規定必須變更著

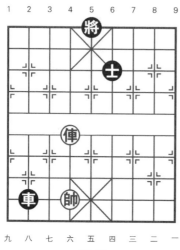

圖37

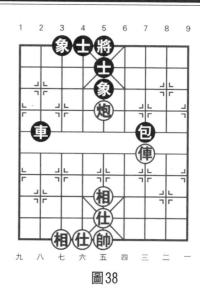

圖38

法。如不變著則判為輸棋，對方獲勝，凡是單方面走出的長將、長殺、長捉、一將一殺、一將一捉、一殺一捉、一將一抽、一殺一抽、一捉一抽均為禁止著法。

（1）「長將」作負

一方進攻棋子〔兵（卒）除外〕步步叫吃敵帥（將）而又循環往復，無可能將死，這就叫「長將」，這是不允許的，不變作負。如圖37，黑車正將著紅帥，紅帥進一，黑車退1，紅帥退一，黑車又進1照將，如此反覆叫吃紅帥，黑方即犯「長將」之禁，不變判負。

（2）「長殺」作負

對局中的一方循環重複地步步棋要殺，稱為「長殺」，屬禁止著法，不變作負，如圖38，紅方先走俥三平二，包7平8，俥二平三，包8平7，俥三平二，包7平8，紅方屬步步要殺，黑方屬長攔閑著，紅不變判負。

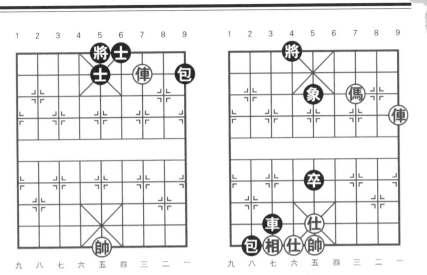

圖39　　　　　　　圖40

（3）「長捉」作負

對局中的一方循環重複地步步要捉對方的無根子，稱為「長捉」屬禁止著法，不變作負。如圖39紅俥正捉黑包，若包9進2，俥三退二，包9退2，俥三進二，包9進2，俥三退二，如此反覆，紅不變作負。

注：帥（將）和兵（卒）可以長捉，只作閑著處理。

（4）一將一殺

在對局中，若一方走一步「將軍」，接走一步「要殺」，就叫做一將一殺。若重複循環這種著法，屬違例，不變作負。如圖40，紅俥一平六，將4平5，俥六平一，將5平4，俥一平六，如此往復，叫一將一殺，紅不變作負。

（5）一將一捉

在對局中，若一方走一步「將軍」，接走一步捉吃對方的子〔不包括未過河的兵（卒）〕，如此重複循環地走下去，屬違

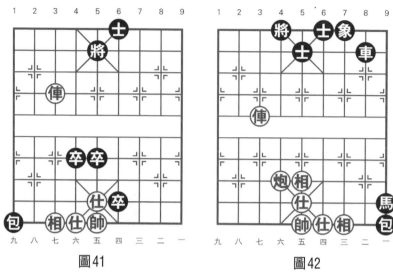

圖41　　　　　　　　　　　圖42

例，不變作負，如圖41，紅俥七平五，將5平4，俥五平九，包1平2，俥九平六，將4平5，俥六平八，紅俥如此反覆循環「將軍」和捉子，紅不變作負。

（6）一將一抽

「抽」是象棋術語，指對局中一方利用將軍的機會，乘勢吃掉對方的子。對局中一方走一步將軍，再接走一步要抽吃對方的子，如此重複循環，屬違例，不變作負。如圖42，紅俥七進四，將4進1，俥七退四（企圖平六將軍後平一抽吃），將4退1，俥七進四，將4進1，俥七退四。紅不變作負。

如果是一將一無抽，即局面上無子可以抽吃，或者雖有可抽之子但它是有根子，從而借一將一抽而得子，屬允許著法。

（7）二打一還打

「打」是「將」、「殺」、「捉」等手段的統稱，對局任一方走出「二打」，另一方在所走出的相應兩步棋中，有一步是

圖43　　　　　　　　　　　圖44

「打」，另一步為閑著，則稱為「二打一還打」，二打方要變著，不變作負。如圖43，紅俥七退二，馬2退1，俥七進二，馬1退2，俥七進二，馬2進1，俥七退二，紅不變作負。

(十)允許著法

指對局中出現雙方的著法重複，循環不變，而屬競賽規則所允許的著法。凡屬允許著法，如雙方不變著，則作為和棋處理。凡是單方面走出的「長兌」、「長攔」、「長獻」、「長跟」、「二閑」、「一打一閑」（如一將一閑、一殺一閑、「一捉一閑」）統稱為「允許著法」。

（1）長攔作和

連續運子阻擋對方某子進入攻擊點而又非捉子者，叫做長攔，雙方不變作和。如圖44，黑車7平3，炮三平七，車3平8，炮七平二，車8平4，炮二平六，雙方不變作和。

圖45

圖46

（2）長兌作和

一方連續邀兌，另一方避兌，叫做長兌，雙方相持不讓，作和。如圖45，紅俥一進四，後車退4，俥一退三，後車進3，俥一退二，前車退4，黑方步步邀兌，不算違例，雙方不變作和。

（3）長跟作和

步步跟著對方有「根」的棋子，叫做長跟，雙方相持不讓作和。如圖46，黑卒6平7，俥四平三，卒7平8，俥三平二，卒8平7，俥二平三，雙方不變作和。

（4）長獻作和

一方連續送子給對方吃，對方不吃避開，叫做長獻。雙方相持不讓作和。如圖47，黑包8平7，俥三平二，包7平8，俥二平一，包8平9，俥一平三，包9平7，黑方連續獻包，紅方不吃避開，雙方不讓，作和。

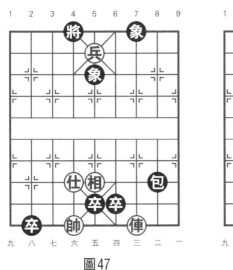

圖47

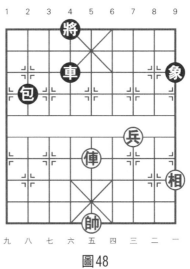

圖48

（5）一打一閑作和

「閑」是指「閑著」或「停著」，凡走子性質不屬於「打」的作用統稱為閑。「兌」、「獻」、「攔」、「跟」也屬於「閑」的範疇。因為「閑著」不給對方直接形成威脅。故一將一閑、一捉一閑、一殺一閑，即一打一閑，都為棋規所允許。

① 一將一閑

一步將軍後，走一步閑著，不算違例，雙方堅持不讓，作和。如圖48，紅俥五進六，將4進1，俥五退六，這叫作「一將一閑」，如在對局中重複循環地出現，而雙方又不變著，作為和棋。

② 一捉一閑

走一步捉子，接走一步閑著，重複循環出現，而雙方又不變著，作為和棋。如圖49，紅俥二平七，馬3退2，俥七平三，

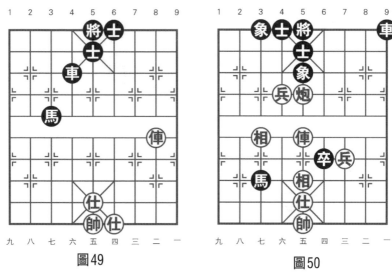

圖49　　　　　　　　　　圖50

馬2進1，俥三平九，馬1退2，雙方不變作和。

③一殺一閑作和

走一步要殺，接走一步閑著，重複循環出現，而雙方又不變著，作為和棋。如圖50，黑車9進4，俥五平三，車9退4，俥三平五，車9進6，俥五平二，車9退6，俥二平五，雙方不變作和。

（6）帥（將）、兵（卒）的特殊規定

①允許帥（將）本身步步叫吃對方的棋子，按閑著處理。如圖51，紅帥五平四，包6平5，帥四平五，包5平6，帥五平四，包6平5，帥四平五，包5平6，帥步步捉叫黑包按閑著處理，雙方不變作和。

②允許兵（卒）本身步步叫吃對方的棋子，按閑著處理。如圖52，紅兵一平二，包9退7，兵二平一，包9平8，兵一平二，包8平9，兵二平一，包9平8，兵一平二，包8平9，紅兵長捉

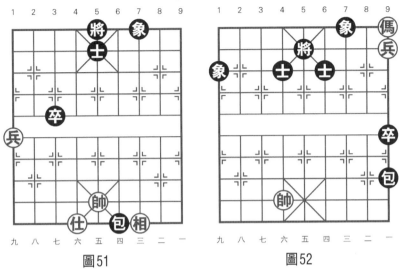

圖51　　　　　　　　　　圖52

黑包的循環局面，按棋規作閑處理，雙方不變，判和。

二、棋例總綱

在對局中，有時出現某種特定局勢，雙方著法重複，循環不變，需要依據規則，分析確認是屬於「允許著法」，還是「禁止著法」，判定應由一方變著，不變作負；或是雙方均可不變，不變作和，從而保證比賽順利進行，據此判決這種特定局勢的有關規則條例，就叫「棋例」。

（1）雙方均為「允許著法」，雙方不變作和。

著法：紅先（圖53）

1.俥三平二（跟）　　包8平7（殺）

2.俥二平三（跟）　　包7平8（閑）

紅方兩步平俥長跟黑包，屬於「允許著法」。

黑包8平7為「一殺」，包7平8為「一閑」，「一殺一閑」

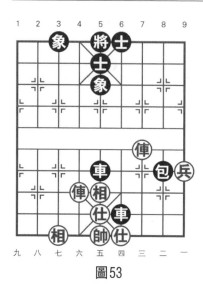

圖53

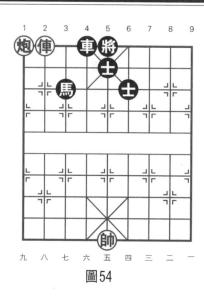

圖54

亦為「允許著法」。

　　雙方不變，則判和棋。

　　（2）雙方均為「禁止著法」（不包括一方為「長將」）雙方不變作和。

　　著法：紅先（圖54）

　　1.俥八平七（捉）　馬3退1（捉）

　　2.俥七平八（捉）　馬1進3（捉）

　　紅方兩步平俥，存在下著用炮打車得子，故屬「禁止著法」。

　　黑方退馬進馬，步步踩俥，也屬「禁止著法」。

　　雙方不變作和。

　　（3）一方為「禁止著法」，另一方為「允許著法」，應由前者變著，不變判負。

　　著法：紅先（圖55）

　　1.俥三平二（兌）　車8平7（殺）

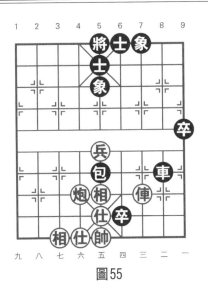

圖55

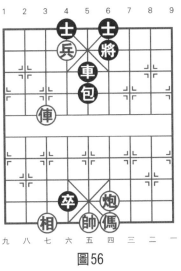

圖56

2.俥二平三(兌)　車7平8(殺)

紅方長兌，為「允許著法」。

黑方步步要殺，顯屬「禁止著法」。

應由黑方變著，不變作負。

（4）雙方均為「長將」，雙方不變作和。

著法：紅先（圖56）

1.俥七平四(將)　包5平6(將)

2.俥四平五(將)　包6平5(將)

雙方著著解將還將，均屬「長將」。

雙方不變作和。

（5）一方為「長將」，另一方為「長將」以外的其他「長

打」，應由前者變著，不變判負。

著法：紅先（圖57）

1.仕五進六(將)　車3平4(捉)

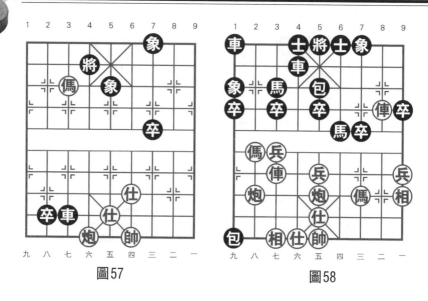

圖57　　　　　　　　　　圖58

2.仕六退五(將)　車4平3(捉)

紅方步步「照將」，黑方步步「捉子」，雖然雙方均屬「禁止著法」，但紅方屬「長將」，故應由紅方變著，不變作負。

（6）雙方均為「非長打」，雙方不變作和。

「非長打」是指走子循環反覆，步步是「打」，中間有閑著者，稱為「非長打」。

著法：紅先（圖58）

1.俥二平四(捉)　馬6進7(捉)

2.俥四退三(捉)　馬7退8(閑)

3.俥四平二(捉)　馬8退7(閑)

4.俥二進三(閑)　馬7進6(閑)

紅俥三步捉馬，一步閑著；黑馬一步捉炮，三步閑著，均為「非長打」（打的過程中有間斷）。

雙方不變作和。

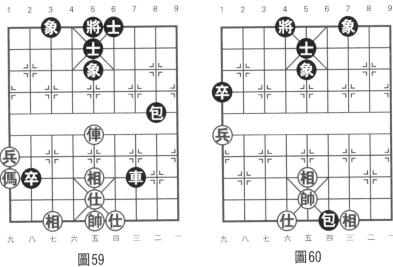

圖59　　　　　　　　圖60

（7）一方為「長打」，另一方為「非長打」，應由前者變著，不變判負。

著法：紅先（圖59）

1.俥五平二(捉)　包8平9(閑)

2.俥二平一(捉)　包9平5(閑)

3.俥一平五(捉)　包5平8(抽)

4.俥五平二(捉)　包8平9(閑)

紅俥步步捉包，為「長打」；黑包兩步閑著，一步要抽吃相，為「非長打」，應由紅方變著，不變作負。

（8）允許帥（將）本身叫吃對方的棋子，按「閑」著處理。

著法：紅先（圖60）

1.帥五平四(閑)　包6平5(閑)

2.帥四平五(閑)　包5平6(閑)

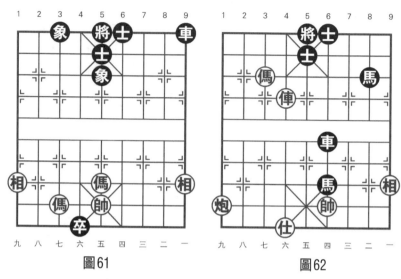

圖61　　　　　　圖62

　　紅帥長叫吃黑包為「閑」著，黑包避捉當然「閑著」，雙方均為「允許著法」，雙方不變作和。

　　（9）其他棋子和帥（將）同時捉吃對方的棋子，或其他棋子借帥（將）之力捉吃對方的棋子，均按「打」處理。

　　著法：紅先（圖61）

　　1.帥五平六(捉)　卒4平5(閑)

　　2.帥六平五(捉)　卒5平4(閑)

　　紅帥步步叫吃是允許的，但同時傌也捉卒，故以「打」論處。黑方逃卒當然為兩「閑」。

　　應由紅變，不變作負。

　　（10）走動將（帥）形成「做殺」，也按「打」處理。

　　著法：紅先（圖62）

　　1.帥四平五(殺)　車6平5(將)

　　2.帥五平四(閑)　車5平6(殺)

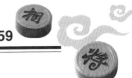

圖63

　　紅方帥平中路伏俥六進三「殺」，應按「打」論，帥五平四捉馬為「閑」，稱「一打一閑」。

　　黑方兩步平車為「一將一要殺」，屬「二打」。

　　本例「二打一還打」，應由黑變，不變作負。

　　（11）允許兵（卒）本身叫吃對方的棋子，按「閑」著處理。

　　著法：紅先（圖63）

　　1.兵五平六（閑）　　車5平4（捉）

　　2.兵六平五（閑）　　車4平5（捉）

　　紅兵步步捉吃黑方士、象，不算「打」，按「閑」論。

　　黑車長捉紅兵，為「二打」（吃兵丟卒的損失不予考慮）。

　　本圖「二打對二閑」，應由黑方變著，不變判負。

　　（12）兵（卒）藉助外力叫吃對方棋子，亦按「閑」著處理。

圖64

圖65

著法：紅先（圖64）

1.前兵平九（閑）　車1平2（捉）

2.兵九平八（閑）　車2平1（抽）

紅兵借炮之力步步叫吃黑車，按「閑」著論；而黑方兩步逃車有捉兵和抽吃紅傌的作用，故為「二打」。

本例「二打對二閑」，應由黑變，不變判負。

（13）其他棋子和兵（卒）同時捉吃對方的棋子，按「打」處理。

著法：紅先（圖65）

1.兵一平二（捉）　車8平9（捉）

2.兵二平一（捉）　車9平8（捉）

紅兵步步叫吃黑車，可不算「打」，但同時紅炮也形成「長捉」，應按「打」論。

黑車步步反捉，顯屬「長打」。

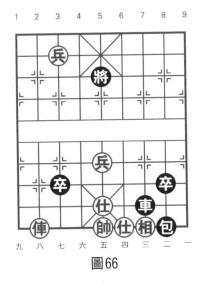

圖66

本例為「二打二還打」，雙方不變作和。

（14）兵（卒）長將，或配合其他棋子進行「一將一殺」、「長要殺」等，均按「打」處理。

著法：紅先（圖66）

1.兵七平六（殺）　將5平4（閑）
2.兵六平五（殺）　將4平5（閑）
3.兵五平四（殺）　將5平6（閑）
4.兵四平三（殺）　將6平5（閑）
5.兵三平四（殺）　將5平6（閑）

紅兵配合紅俥「長要殺」，均按「打」論。黑將步步叫吃，均為「閑」著。

本例應由紅方變著，不變判負。

（15）一方形成「自斃」，應由該方負責，不得視另一方「還打」。

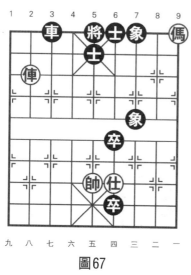

圖67

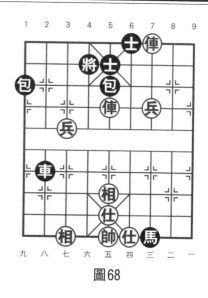

圖68

著法：紅先（圖67）

1.帥五平六（殺）　車3平4（將）

2.帥六平五（閑）　車4平3（殺）

紅帥五平六是一「殺」，黑平車「照將」後，紅帥六平五仍存俥一退三「殺」，但這一「殺」並非紅帥平中所致，而是黑車「照將」造成的「自斃」，故紅帥平中應為「閑」。此後黑車平三解殺還「殺」。

故此，本例黑方「一將一殺」，紅方「一殺一閑」，應判「二打一還打」，黑方應變，不變作負。

（16）「應將」方所走動的棋子確有「打」的作用時，不得視為對方「自斃」，仍應按「打」處理。

著法：紅先（圖68）

1.俥五平六（將）　包1平4（殺）

2.俥六平五（捉）　包4平1（殺）

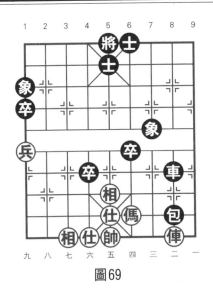

圖69

　　紅方兩步平傌為「一將一捉」。黑包平邊是一「殺」，炮平四路也存在「殺」，但這一「殺」，不可視為紅方形成「自斃」，實質上是黑包墊將而構成黑馬掛角的另一種速殺，故仍應屬「打」。

　　本例應判「二打對二打」，雙方不變作和。

　　（17）一方走出「將」、「殺」、「捉」時，即使另一方存在「第一反擊」，仍應按「打」處理。

　　著法：紅先（圖69）

　　1.傌四進三(捉)　　包8退1(閑)

　　2.傌三退四(捉)　　包8進1(閑)

　　紅傌進三「獻」兼捉包，儘管黑車可以「第一反擊」吃掉紅傌，但不能強迫黑車吃傌，故存在「第一反擊」的「捉」仍應按「打」論。紅傌退四捉包當然為「打」。黑方兩步走包避捉均為「閑」。

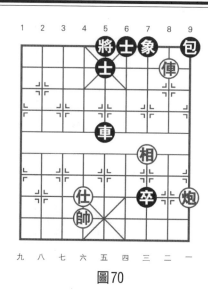

圖70

本例為「二打對二閑」，紅方應變著，不變判負。

（18）凡走子兼具兩種作用時，應在稱呼和判決上從重判處。如「殺」兼「捉」按「殺」、「捉」兼「兌」按「捉」等，依次類推。

著法：紅先（圖70）

1.俥二平一(捉)　包9平8(閑)

2.俥一平二(捉)　包8平9(閑)

紅俥平邊既存在炮兌包，又存在俥捉包，具有兩種作用，應從重判處，按「捉」論。紅俥平二當屬「捉」包、黑方兩步均為「閑」。

故本圖應判「二打對二閑」，應由紅變，不變作負。

第二章
實 用 殘 局

　　殘局是對弈雙方分出勝負的決戰階段，中局階段未能結束，就要進入殘局繼續較量，從中局過渡到殘局一般沒有明顯的界限，可以依據以下兩點來判定。

　　（1）單方強子數目，有俥（車）者在兩個以內，無俥（車）者在三個以內。

　　（2）雙方形勢對比明朗，關於結局的勝（負）與和的趨向，可以大體作出判斷。

　　殘局階段雖然子力較少，但子力活動的空間相對變寬，其機動性也增強了，弱子的價值普遍提高，多一兩個兵（卒）即可成為取勝的資本，有仕（士）相（象）又常成為守和的關鍵。殘局的變化依然無常，勝負往往繫於一著之間。所以人們一直把殘局看做是象棋最重要的基本功。

　　實用殘局定式，經前人總結歸納，其勝、和著法均有規律可循。掌握了這些知識，我們就能做到當勝必勝、當和不輸，同時還能幫助我們增強中局階段的作戰意識，以保留最佳的兵種配備，在殘局階段克敵制勝。

　　為了便於初學者掌握殘局的攻守規律，現按兵種分類，介紹一些較為常用的殘局勝、和定式。

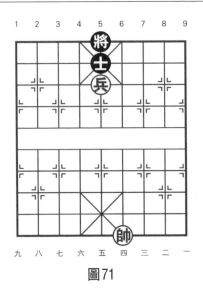

圖71

第一節　兵類殘局定式

一、單兵難勝單士（圖71）

單士一般可以守和一兵，但必須應對正確，否則也有可能輸棋。

著法：紅先和

1.帥四平五　士5退6		2.帥五平六　士6進5	
3.帥六進一　士5退4①		4.兵五平四　將5平6②	
5.帥六平五　士4進5		6.兵四平五　士5退4	
7.兵五平六　將6進1(和棋)			

〔**注**〕①如走士5退6，則兵五平四，士6進5，兵四進一，士5進4，帥六進一，將5平4，兵四平五，黑方欠行，紅勝。

②要著！如讓紅兵再進一步則不能成和。

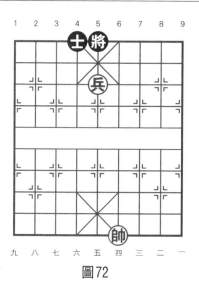

圖72

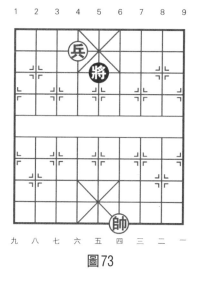

圖73

二、單兵巧勝單士（圖72）

著法：紅先

1. 兵五平六　士4進5　　2. 兵六進一　士5進6
3. 帥四進一　士6退5①　　4. 帥四平五（紅勝）

〔注〕① 如改走將5平6，則兵六平五，黑方欠行，紅勝。

三、低兵例勝孤將（又稱「單卒擒王」）

　　紅方取勝的方法是用兵控制住將，使之沒有迴旋餘地，因欠行而負。如圖73。

著法：紅先

1. 帥四進一　將5平4　　2. 兵六平五　將4平5
3. 兵五平四　將5平4　　4. 帥四平五　將4退1
5. 兵四平五　將4進1　　6. 帥五退一（紅勝）

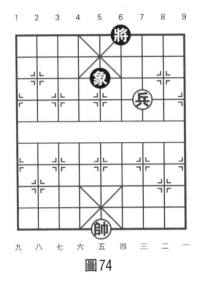

圖74

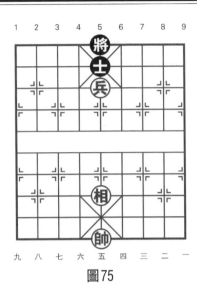

圖75

四、單兵和單象（圖74）

單象可以守和單兵，只要不被牽制，高兵無法取勝。如圖74。

著法：紅先

1. 兵三平四　象5退3①　　2. 兵四進一　象3進1

3. 帥五平四　象1進3　　　4. 兵四進一　將6平5

5. 帥四進一　象3退1　　　（和棋）

〔注〕① 如改走將6平5，則兵四進一，捉死黑象。紅勝。

五、高兵相巧勝單士（圖75）

本局紅多一相，則無論哪一方先行都是紅勝。取勝要領是：待黑方落士後，兵從無士的一邊挺進，帥在另一邊控制。

著法：紅先

1.帥五進一①! 士5退6　　2.兵五平六②! 士6進5③

3.兵六進一　　士5退4!　　4.帥五平四　　士4進5

5.相五退七　　士5進6　　6.帥四退一　　將5平6

7.兵六平五（黑被困斃紅勝）

〔注〕① 停著，妙，若改走相五進三，則士5退6或退4，按本節一例的方法弈成和局。

② 取勝要著，如黑方為士5退4，則兵五平四，「兵到無士邊」則可巧勝。

③ 如改走將5平4，則帥五平四，將5退1，兵六進一，以後著法同本例，紅勝；又如改走將5平4，則帥五平六，士6進5，兵六進一，將4平5，帥六平五，士5退4，帥五平四，士4進5，相五進七，以後變化同本例，紅勝。

六、高低兵必勝雙士（圖76）

一個高兵和一個低兵可以穩勝雙士，關鍵是高兵不宜輕進。

著法：紅先

1.兵二平三　將6退1

2.兵五進一　將6平5

3.兵五進一　士4進5

4.兵三平四　將5平4

5.兵四平五（紅勝）

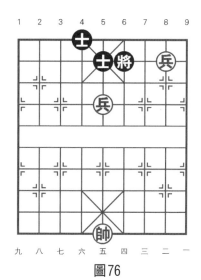

圖76

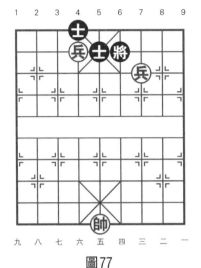

圖77

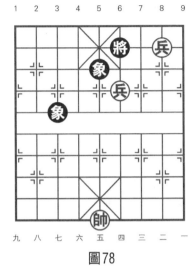

圖78

七、雙低兵難勝雙士（圖77）

著法：紅先

1.帥五進一	士5退6	2.兵六進一　士6進5
3.兵六平五	士5進4	4.帥五退一　士4退5
5.兵三進一	將6進1(和棋)	

本局紅方三路兵已無法平到中路進宮取士，故不能取勝。

八、高低兵必勝雙象（圖78）

高低兵配合，用帥助攻，步步緊逼，必勝雙象。

著法：紅先

1.兵二平三	將6平5①	2.兵四平五	象5退3
3.帥五平四	象3進5	4.兵三平四	將5平4
5.帥四平五	象5進7	6.兵五平六	象7退5
7.帥五平六③	象5進7	8.兵六進一	將4退1

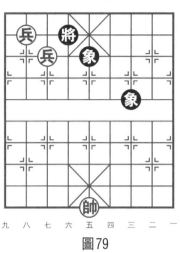

圖79

9.兵四進一　　將4平5　　　10.兵六進一（紅勝）

〔注〕① 如改走將6退1，則兵四進一，將6平5，兵三平四，將5平4，前兵平五，紅勝。

② 正著！如改走兵四進一，則將5平4，紅方高兵變成低兵，無法制將，只能和棋。

③ 出帥助攻，奠定勝局。

九、雙低兵難勝雙象（圖79）

著法：紅先

1.兵八平七　　將4平5①　　2.後兵平六②　　將5平6

3.兵七平六　　象5進3　　　4.帥五進一　　將6進1

5.前兵平五　　象7退9

〔注〕① 如改走將4退1，則後兵平六，將4平5，兵七平六，將5平6，前兵平五，紅兵坐花心勝定。

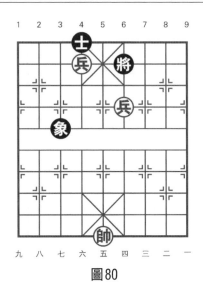

圖80

② 如改走帥五平四控制將路，則象5進3！後兵平六，象7
退9，兵七平六，將5退1，後兵平七，象9進7，帥四進一，象7
退9（正著！如落中象，紅帥進中路可勝），兵七進一，象3退
1，帥四退一，象9進7，至此黑將控制中路，一象防守，一象走
閑，和棋。

十、高低兵難勝單士象（圖80）

這是一個正和定式，一般以為高低兵可勝雙士或雙象，就估
計也能勝單士象，其實並非如此。守和要點是：將在次底線上，
士退底線，用象走閑。

著法：紅先

1.帥五平四　士4進5　　2.帥四進一　象3退1
3.帥四平五　士5退6(和棋)

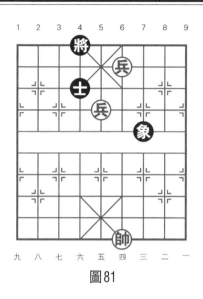

圖81

十一、高低兵巧勝單士象（圖81）

如圖81，由於紅雙兵位置頗佳，已對士象形成控制，而黑士處在將前，黑將不能通頭，紅有機會取勝。

著法：紅先

1.帥四平五① 　將4平5　　2.帥五平六　　士4退5

3.兵五平六② 　象7退5③　4.帥六平五④　士5進6

5.兵六進一　 士6退5　　6.兵四平五　　將5進1

7.兵六平五（紅勝）

〔**注**〕①紅帥左移，正著。

②高兵移至六路線，使黑士不能走動。

③如改走士5進6，則兵六進一，士6退5，帥六平五，象7退5，兵四平五，將5進1，兵六平五，紅勝。

④平中帥，黑方全部子力受牽制。

圖82　　　　　　　　　圖83

十二、高低兵巧勝單缺象（圖82）

通常雙兵不能取勝單缺象，如果紅低兵控制將門，紅高兵控制中路，紅方可巧用閑著運兵取勝。

著法：紅先

1.兵六平五！	象5退3	2.兵五平四	象3進5
3.帥五進一！	象5退3	4.兵四進一	象3進1
5.前兵平三！	象1進3	6.兵四進一	象3退5

7.兵三進一

至此，黑方無論怎樣應著，紅兵三平四勝。

十三、高低兵巧勝單缺士（圖83）

通常高低兵不能勝單缺士，若紅兵已進入九宮，如能運兵配合主帥進攻，也可取勝。

圖84

著法：紅先

1.兵五平四！	士4進5	2.兵四平三！	士5進4
3.兵三進一	將5平6	4.兵三平四！	象5進7
5.帥五平四！	象7退5	6.兵四進一	將6平5

7.兵四進一（紅勝）

十四、高低兵例勝一馬（圖84）

高低兵可勝一馬，若兩個都是低兵，則將進宮頂線後，難以取勝。

著法：紅先

1.兵七進一	將4退1	2.兵七平六	馬6進5
3.兵四進一	馬5進7	4.帥五退一	馬7退6
5.兵四平五	馬6退5	6.兵六進一	馬5退4

7.兵五進一（紅勝）

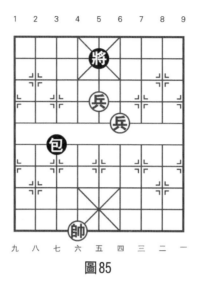

圖85

十五、雙高兵例勝單包（圖85）

雙高兵和帥不要占到一側，可取勝，否則會被對方利用而巧妙謀和。

著法：紅先

1.兵四進一	包3退5	2.兵四進一	包3平5
3.兵五平六①	包5平4	4.兵六平五	包4平5
5.兵五平六	包5平7②	6.兵六進一	包7進1
7.兵六平五③	將5退1	8.兵四進一	包7平9
9.兵四平五	將5平6	10.後兵平四	包9平8

11.兵四進一（紅勝）

〔注〕① 如改走兵五平四，則包5平4，紅方難取勝。

② 因為黑方屬於「一將一打」，必須變著，不變判負。

③ 如誤走兵四平五，則將5平6，紅方雙兵不能控制將，而成和局。

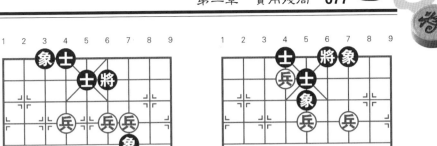

圖86　　　　　　　　圖87

十六、三高兵必勝士象全（圖86、圖87）

三個高兵，必定可破士象全，取勝關鍵是用一兵去塞對方次底線的象眼，然後借帥助攻，必要時用一兵換一士，形成「二鬼拍門」取勝。要注意：進兵不可太急，假如高兵都變成「低兵」，讓黑將升高，就難取勝了。

著法：（1）如圖86，紅先

1.兵六平七	象3進5	2.兵七進一	象5進3
3.兵七進一	象7退9	4.兵七平六！	象9進7
5.兵三進一	象3退5	6.帥五平四①	象5進3
7.兵四進一	將6退1	8.兵四進一	將6平5
9.帥四平五	象3退5	10.兵三進一	士5進6②
11.帥五平六！	士4進5	12.兵四平五	士6進5
13.兵三平四	士5進4	14.帥六平五！	象7退9
15.帥五平四（紅勝）			

〔**注**〕① 帥助兵進，是唯一取勝的著法。

② 如改走士5進4，則帥五平四，解法相同。

著法：（2）如圖87，紅先

1. 兵五平四　　將6進1　　　2. 兵三進一　　象7進9

3. 帥五平四　　象5進3　　　4. 兵四進一①！　將6退1②

5. 兵四進一　　將6平5　　　6. 兵四平五③！　士4進5

7. 帥四進五　　象3退5　　　8. 兵三進一　　士5進6

9. 兵三平四　　象9退7　　　10. 帥五平六　　士6退5

11. 兵六平五（紅勝）

〔**注**〕① 兵從士角正面切入，此種攻法最為有力，黑方難以阻擋。

② 如改走士5進6，則兵三平四，將6退1，兵四進一，將6平5，兵四進一，紅勝。

③ 關鍵著法，可以緊湊獲勝。如改走兵三進一，則士5進6，帥四進一，象3退1，和棋。

三兵制勝士象全域古譜稱為「三仙煉丹」。

十七、三高兵必勝馬雙士（圖88）

著法：紅先

1. 兵七進一　　將4退1①　　2. 兵七進一　　馬3進5②

3. 兵四平三　　士5進6　　　4. 兵三進一　　士6退5

5. 兵三進一　　馬5退7　　　6. 兵五進一　　馬7退8

7. 帥五進一　　將4平5　　　8. 兵五進一　　士6進5

9. 兵七平六　　馬8進6　　　10. 兵三平四　　馬6進5

11. 兵四平五　　將5平6　　　12. 兵六進一　　馬5退4

13. 兵六平五

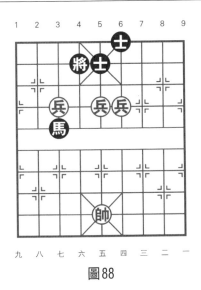

圖88

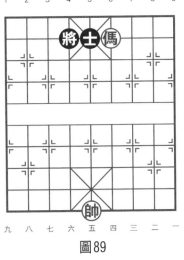

圖89

至此，已形成底線兵殺局（紅勝）。

〔**注**〕① 如改成馬3進5，也是紅勝。

②如改走士5進4，則兵五平六，也能成定式取勝。

第二節　傌類殘局定式

一、單傌必勝單士（俗稱「單傌擒孤士」）

單士守不住單傌的攻擊，取勝的關鍵是先捉士，後擒將。

著法：如圖89，紅先

1.傌四退五　將4進1　　2.傌五進三！　士5進6

3.傌三退四　士6退5　　4.傌四進六　士5退6

5.傌六進八　士6進5　　6.傌八進七　將4退1

7.傌七退五（破士紅勝）

圖90

如果黑方先走，紅方也可獲勝。

著法：黑先

1.…… 將4退1		2.傌四退五 士5退6	
3.傌五進七 進4進1		4.帥五進一！ 將4進1	
5.傌七退八 士6退5		6.傌八進六 士5退6	
7.傌六進八 士6進5		8.傌八進七 將4退1	
9.傌七退五(破士紅勝)			

二、單傌難勝單象（圖90）

單象要守和單傌的關鍵是：黑將在左、象在右，俗稱「門東戶西」，如圖90是單象守和單傌的正和局面。

著法：紅先

1.傌四進六 象3退5		2.傌六進八 象5進3	
3.帥五進一 將6退1①		4.傌八進六 象3退1	

圖91

5.傌六退五　將6進1　　6.傌五退七　象1進3

7.傌七進八　將6退1

〔注〕① 如誤走將6進1，則傌八退六，象3退5，傌六退五，將6退1，傌五進三抽象吃，紅勝。

三、單傌巧勝單象（圖91）

黑方將、象在同一側，則傌可以控制黑象不能從中路轉移到另一側，然後用帥等閒，運傌禁雙破象取勝。

著法：紅先

1.傌一進三　將4退1　　2.帥五進一！　將4進1

3.傌三進二！　將4退1　　4.傌二進四！　象3退1

5.傌四退三　象1進3　　6.傌三退四！　將4進1

7.傌四退六！　將4退1　　8.傌六進七（紅得象勝）

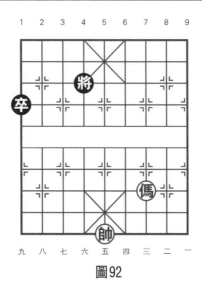

圖92

四、單傌巧勝單卒（圖92）

一般地說，單傌不足以贏單卒，如果卒未過河，且傌能同時控制將、卒行動，則可巧勝。

著法：如圖92，紅先

1.傌三進四!① 卒1進1　2.傌四退六!② 將4退1

3.傌六進七　　將4退1　4.帥五進一　　將4進1

5.傌七進八　　將4退1　6.傌八退九（紅勝）

〔注〕

① 如改走傌三進五，則將4平5，帥五平四，卒1進1，傌五進六，將5進1，傌六進八，將5退1，和棋。

② 關鍵著法。紅如改走傌四進六，則將4退1，傌六進八，將4退1，帥五進一，將4進1，和棋。

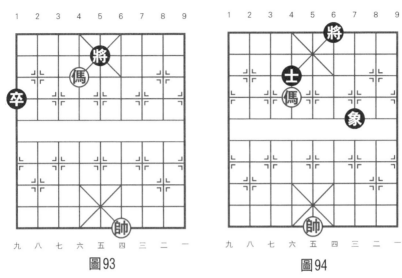

圖93　　　　　　　　　　圖94

五、單傌難勝單卒（圖93）

著法：紅先

1.傌六退八①	卒1進1	2.帥四進一	將5退1
3.傌八進六	將5進1	4.傌六退七	將5退1
5.帥四進一	將5進1②	6.帥四退一	將5退1（和棋）

〔注〕

① 如改走傌六進七，則將5退1，傌七退八，將5進1，帥四進一，將5退1，帥四退一，將5進1，和棋。

② 如改走將5平4，則帥四平五，紅勝。

六、單傌巧勝單士象（圖94）

一般情況下單士象能守和單傌，若黑方子力位置不佳，紅傌有機會捕捉到象，便可取勝。

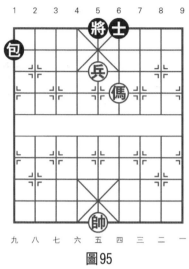

圖95

著法：紅先

1.傌六進四　象7退9① 　　2.傌四進二　將6進1

3.傌二退三　將6退1 　　4.傌三進一(紅勝)

〔注〕① 如改走象7退5，則傌四進二，將6平5，傌二退三，紅勝。

七、傌高兵必勝炮單士（圖95）

取勝要領：巧施停著，用帥牽制將、包，然後運傌擒士即勝。

著法：如圖95，紅先

1.帥五平六！　包1平4① 　　2.傌四進三　將5平4

3.帥六進一！　包4進5 　　4.傌三退二　將4進1

5.傌二進四　士6進5 　　6.傌四進二　包4退1

7.傌二退一！　包4進1 　　8.傌一進三(紅破士勝)

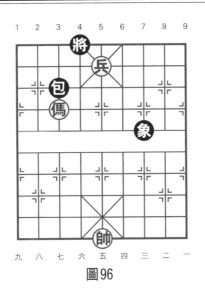

圖96

〔**注**〕① 如改走包1平6，則傌四進三，士6進5，帥六進一！士5退4，兵五平四捉死炮，紅勝定。

八、傌兵必勝包單象（圖96）

取勝要領：先走停著，迫黑象落邊，再用兵、帥分占肋道，牽制黑方將、包，最後從容運馬到帥底，繞道而行即成殺局。

著法：紅先

1.帥五進一！	象7退9	2.傌七退六	象9退7
3.傌六進五	包3退2	4.兵五平六	將4平5
5.帥五平四	包3進6	6.傌五進七	包3平6
7.兵六平五	將5平6	8.傌七退五	包6退3
9.傌五退六	象7進5	10.傌六退五	包6進4
11.傌五退四！	象5退3	12.傌四進二	

以下紅可傌二進三，再進二直撲黑將成殺。

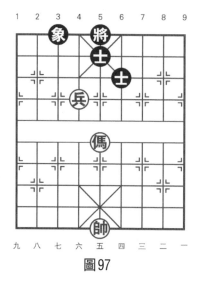

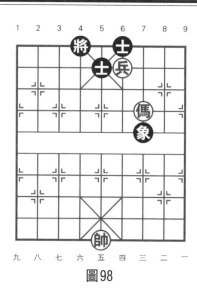

圖97　　　　　　　　　　　圖98

九、傌高兵必勝單缺象（圖97）

著法：紅先

1.兵六平五！　將5平4　　2.傌五進七　　士5退6

3.傌七進八！　象3進1　　4.兵五平六！　士6進5

5.兵六平七　　士5退6　　6.兵七平八　　士6進5

7.兵八平九

傌兵配合捉死黑象，紅勝定。

十、傌低兵難勝單缺象（圖98）

著法：如圖98，紅先

1.帥五進一　　將4進1　　2.傌三進二　　將4退1

3.兵四進一①　士5退6　　4.傌二進四　　象7退9

5.傌四退二　　象9進7　　6.傌二退四　　象7退5②（和棋）

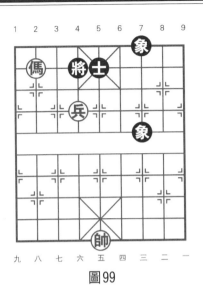

圖99

〔注〕① 如改走傌二退一，則象7退5，傌一進三，再用兵兌換雙士也和。

② 正著！形成單象守和單傌的正和局面。如誤走象7退9，則紅方用帥等閒一著即勝。

十一、傌高兵必勝單缺士（圖99）

傌高兵與主帥左右夾攻，可做成殺局。

著法：紅先

1.兵六平七	象7進5	2.兵七進一	象5退7
3.兵七進一	將4退1①	4.傌八退七	象7進5
5.兵七平六	將4平5	6.傌七退五	象7退9
7.傌五退三！	象9進7	8.傌三退二	士5進6②
9.傌二進一	將5平6③	10.帥五平四	將6進1
11.傌一進二	象5進3	12.傌二退三	象3退5

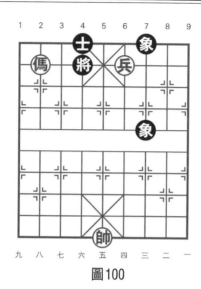

圖100

13. 傌三進五　　象5進3　　　14. 傌五進三　　將6退1

15. 兵六平五　　象3退5　　　16. 傌三進二（紅勝）

〔注〕

① 如改走將4進1，則紅方再運傌將軍即勝。

② 如改走士5退4，則帥五平四，以下同樣進傌勝。

③ 如改走退士，則傌一進二勝。

十二、傌低兵難勝單缺士（圖100）

單缺士守和傌低兵的唯一形式是把士放在將底，俗稱「太公坐椅」，同時還要注意象在中路相連。

著法：紅先

1. 傌八退七　　將4進1　　　2. 帥五進一　　象7進9

3. 傌七退五　　將4退1　　　4. 傌五進四　　象7退5

5. 傌四退五　　象9進7（和棋）

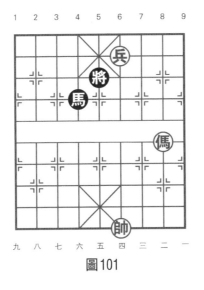

圖101

十三、傌兵（非底兵）勝單馬（圖101）

傌兵（非底兵），必勝單馬，取勝的要領是充分利用帥來助攻。

著法：

1.傌二進三	將5平4	2.帥四平五	馬4進6
3.傌三退四	馬6退7	4.傌四進六	將4退1①
5.傌六進四	馬7進5	6.兵四平五	將4進1②
7.傌四退五	馬5進4③	8.傌五進六	馬4退3
9.傌六退七	馬3進4	10.傌七進八	馬4退3

11.帥五進一（紅勝）

〔注〕

① 如改走馬7進5，則兵四平五，馬5退7，傌六進四，殺法相同。

② 如改走將4退1，則帥五進一，馬5退3，傌四進六，紅

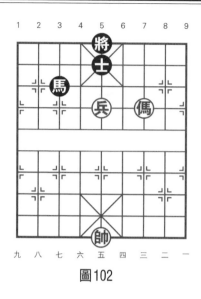

圖102

勝。

③ 如誤走將4平5，則傌五進三，捉死黑馬。

十四、傌高兵必勝馬士（圖102）

著法：紅先

1.兵五進一①	將5平4②	2.傌三退五	將4進1③
3.傌五退七	將4退1	4.傌七進六	士5退6
5.兵五平六	馬3退2④	6.傌六退四	士6退5⑤
7.兵六平五	馬2進3	8.傌四進三	

至此，紅方雙子捉士，黑方必失子。（紅勝定）

〔注〕① 黑方無象，兵從中路直進是獲勝的常用方法。

② 如改走士5退6，紅方也得士勝定。

③ 如改走士5退6，則兵五平六，馬3退2，傌五進七，士6進5，傌七進八，將4平5，帥五進一，將5平6，兵六平五捉死黑士，黑方敗定。

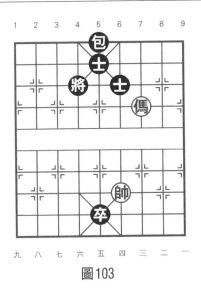

圖103

④ 如誤走馬3進4，則傌六進四，紅方速勝。

⑤ 如誤走馬2進1，則傌四進三，士6進5，傌三進五，將4平5，兵六平五，馬1進3，傌五退三，馬3退5，傌三退四，黑方必失子，也是紅勝。

十五、單傌巧和包卒雙士（圖103）

單傌對包卒雙士，一般是要輸棋的。如果傌佔據了最有利的位置（俗稱「側面虎」），恰好能控制將不能進中助戰，也可以巧守成和。

著法：如圖103，紅先

1.傌三進二	將4平5	2.傌二退三！	將5平4
3.傌三進二	將4退1	4.傌二退三	士5退4
5.帥四平五！	士4進5	6.帥五平四	卒5平4
7.傌三進二	包5平8	8.帥四平五	將4進1

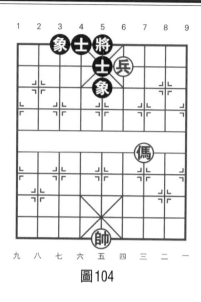

圖104

9.傌二退三　　包8進3　　10.傌三退四　　包8平6

11.傌四進三(和棋)

本局紅方傌始終不離原位，不讓黑將佔據中路則無輸棋。

十六、傌低兵巧勝士象全（圖104）

傌兵對士象全，一般是和棋，如果士象未作防備，紅可巧勝。

著法：紅先

1.傌三進五　　象3進1　　　2.帥五進一！　　象1進3①

3.帥五平六！　　象5退3　　　4.傌五退六！　　象3進5

5.傌六退八！　　士5進4　　　6.傌八進九　　士4進5

7.傌九進八　　士5退6　　　8.傌八進六　　將5平4

9.帥六平五　　將4進1　　　10.傌六退五　　象5進7

11.傌五退四！　　象3退5　　　12.傌四進六　　象5進3

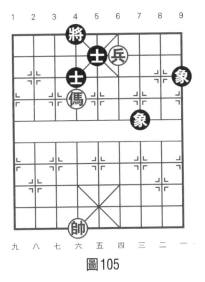

圖105

13.傌六進五

傌再進三捉死士，紅勝定。

〔注〕① 如改走象1退3，則傌五退七！象5進3，傌七退八！象3退5，傌八進九，士5進4，傌九進八，士4進5，帥五平六，紅也勝。

十七、傌兵難勝士象全（圖105）

傌兵對士象全走成如圖105局勢，可以弈成和局，但黑方須慎重應著，如稍有差錯，也會輸棋。

著法：紅先

1.傌六退七　　士5退6①　　2.傌七進五②　象9退7！

3.傌五進三③　象7退9　　　4.傌三進二④　象9進7

5.傌二進四　　將4平5⑤（和棋）

〔注〕① 佳著！如誤走將4平5，則傌七進八，士5退6，傌八進六，將5平4，帥六平五，將4進1，傌六退四。以下紅可運

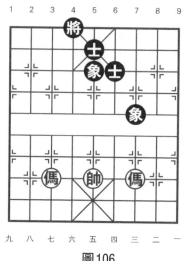

圖106

傌再破一士勝定。

　　②如改走傌七進八，則象9退7！傌八進六，將4進1，兵四進一，象7進9，紅方底兵無用，傌被盯死，也和。

　　③如傌五進六吃士，則將4進1，紅傌被吸住，和局。

　　④如改走傌三進五，則將4平5（如誤走將4進1，則傌五進四，將4退1，兵四平五，紅勝），傌五進三，象9進7，傌三退四，將5平4，紅傌仍不能吃士，和局。

　　⑤主將進中路配合底象關死紅傌。和棋。

十八、雙傌定勝士象全（圖106）

著法：紅先

1.傌七進五	象5進3	2.傌五進七	象7退5
3.傌七進九	象5退7	4.傌九進八	象3退1
5.傌八退六	象7進5	6.傌六進七	象1退3
7.傌三進五	象5進7	8.傌五進四	象3進5

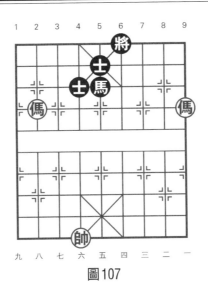

圖107

9.傌四退六　　象5進3　　10.傌六進七　象7退5

11.後傌進八①　將4進1　　11.傌七退六

至此，黑方難應紅方傌六進八殺法而輸。

〔注〕① 至此紅方可以運用「雙傌飲泉」殺法而取勝。

十九、雙傌例勝馬雙士（圖107）

著法：紅先

如圖107，紅方取勝要點是先吃黑士，而後逐個擊破。

1.傌一進二　將6進1①　　2.傌八退七　馬5進6

3.傌七進五　馬6進8　　　4.帥六平五　馬8退6

5.帥五平四　士5進6　　　6.傌五進六

至此，紅方得士勝定。

〔注〕① 黑方如改走馬5退7，帥六平五，將6進1，傌八退七，馬7進8，傌七進五，馬8進6，帥五平四，紅方勝定。

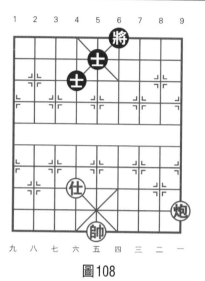

圖108

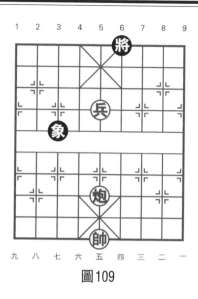

圖109

第三節　炮類殘局定式

一、炮仕必勝雙士（圖108）

炮可用仕做炮架，採用各個擊破的方法取勝。

著法：紅先

1.仕六退五　　將6平5　　2.仕五進四　　將5平4

3.炮一平四！　將4平5　　4.炮四平六！　將5平6

5.炮六平五！　士5進6　　6.炮五平四　　士4退5

7.炮四退一　　將6平5　　7.炮四進七(紅破士勝定)

二、炮高兵必勝單象（圖109）

炮高兵勝單象的要點是：運用炮兵雙塞象眼，迫使對方無子可走，從而取勝。

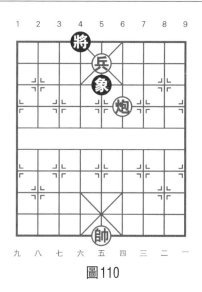

圖110

著法：紅先

1.兵五平四　　將6平5　　　2.帥五平四！　將5平6

3.炮五平六　　將6平5　　　4.兵四平五　　將5進1

5.兵五平六！　將5退1　　　6.兵六進一　　將5進1

7.炮六進四！　將5退1　　　8.兵六進一　　象3退1

9.炮六平八　　象1退3　　　10.炮八進二(紅勝)

本局紅方三子分控四、六路，然後運用禁錮戰術，步步緊逼，顯示了較高的用子技巧。

三、炮低兵難勝單象(圖110)

著法：紅先

1.帥五進一　　象5進3　　　2.炮四平六　　象3退1

3.炮六平八　　象1退3　　　4.炮八進二　　象3進5

紅炮無法塞住象眼，和棋。

圖111　　　　　　　　圖112

四、炮低兵巧勝單象（圖111）

著法：紅先

1. 炮二平五　象5進7　　2. 炮五退一！　象7退9
3. 炮五平八　象9進7　　4. 炮八進七（紅勝）

紅炮利用黑方高將充當炮架，智取黑象而巧勝。

五、炮單仕必勝單象（圖112）

炮單仕必勝單象，但要紅帥居中，因為孤象缺乏保護，難免被擒。

著法：紅先

1. 帥四平五　將5平6　　2. 帥五進一！　象5退3
3. 仕六退五　象3進5　　4. 仕五進四　將6進1
5. 炮六平五

紅捉死黑象，紅勝定。

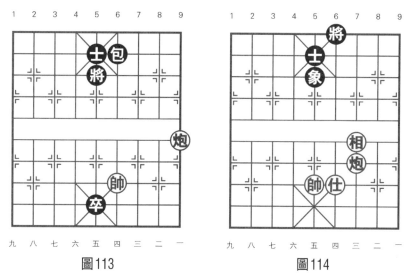

圖113　　　　　　　　　　圖114

六、單炮巧和包卒士（圖113）

單炮和包卒士的要領是：紅方須注意觀察黑方的將、士、包之間的動態，利用矛盾，調炮進行禁殺或護帥，便可守和。

著法：紅先

1.炮一進三	包6平9	2.炮一平二	包9進1
3.炮二退一	士5進6	4.炮二平五	包9退1
5.炮五平四！	將5退1	6.炮四平五！	包9退1
7.炮五平四	將5退1	8.炮四平五	包9平6
9.帥四平五	將5進1	10.帥五平六(和棋)	

七、炮仕相難勝單士象（圖114）

炮仕相對單士象一般是和局，若士象位置欠佳或著法應對有誤，炮方也有巧勝的機會。

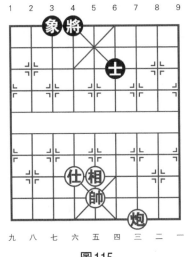

圖115

著法：紅先

1.炮三退三　士5進6①	2.炮三平四　將6進1
3.仕四退五　士6退5	4.炮四平五　象5進3②
5.仕五進六　士5進4！	6.相三退一　象3退1
7.仕六退五　士4退5③	8.仕五進四　士5進6！

9.炮五平四　象1進3(和棋)

〔**注**〕① 黑士保持與紅仕在同一條直線上，「士隨仕轉」是黑方守和的重要手段，如誤走將6進1，則炮二平五打雙，紅勝。

② 如誤走士5進6，則帥五平四，象5進3，炮五平四打士，紅勝。

③ 如誤走象1退3，則仕五進四，士4退5，炮五進八打士，紅勝。

八、炮仕相巧勝單士象（圖115）

著法：紅先

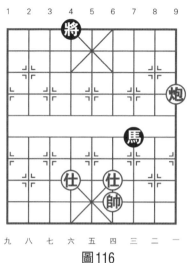

圖116

1.相五進七　士6退5　　2.炮三平六!① 　將4平5

3.炮六平五　將5平6　　4.炮五進八（紅得士，勝定）

〔**注**〕① 叫將正確，如改走炮三平五，士5進4，炮五平六，將4進1，成和局。

九、炮雙士巧勝單馬（圖116）

黑馬跟住紅炮可和，否則炮方可巧勝。

著法：紅先

1.帥四平五!　馬7進6①　　2.炮一退六　馬6進7

3.帥五進一　　將4進1　　4.炮一平二!　將4退1

5.炮二進一!（絕殺）

〔**注**〕① 如改走馬7進5，則炮一退六，馬5進3，炮一平七，將4進1，炮七進一！馬3退2，炮七平六，馬2進4，炮六進二，紅得馬勝。

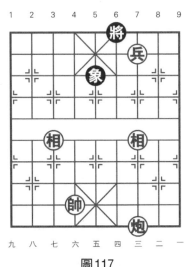

圖117

十、炮低兵雙相難勝單象（圖117）

前面介紹了炮低兵難勝單象，雖然紅方又增雙相，但仍然捉不住黑方單象，從本局及前面幾局看出低將與高將的差別，初學者應予記取。

著法：紅先

1.帥六平五	象5退7!	2.炮三平五	象7進9
3.兵三平二	象9進7	4.帥五進一	象7退9
5.炮五平三	將6進1!	6.兵二平三	將6退1!
7.帥五退一	象9退7!		

此時，紅如吃象，底兵無用，也和。此局只要將不上頂，象不離左翼，則不會輸棋。

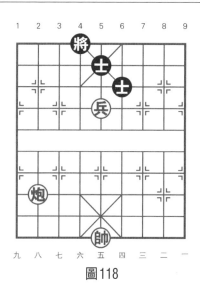

圖118

十一、炮高兵必勝雙士（圖118）

炮高兵勝雙士，有兩種勝法：（1）用炮換雙士，再以孤卒擒王取勝；（2）不吃士，直接困斃黑將勝。

著法：（1）如圖118，紅先

1. 兵五進一　　將4進1　　2. 炮八平五　　將4退1
3. 炮五進六　　士6退5　　4. 兵五進一
黑方被困斃，紅勝。

著法：（2）如圖118，紅先

1. 炮八平六　　將4平5　　2. 兵五平六　　將5平6
3. 炮六平四　　將6平5　　4. 兵六進一　　將5平4
5. 炮四平六　　將4平5　　6. 兵六進一　　將5平6
7. 炮六平四　　將6平5　　8. 炮四進一
黑方無應著，紅勝。

從這裡看出「有炮需留他家士」，一般說來，在對局中「缺

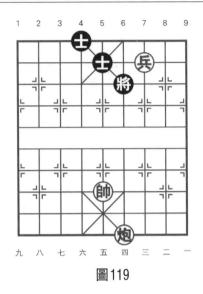

圖119

象怕炮，缺士怕傌」。上述俗語雖非絕對正確，但確有一定的道理，在實戰中供讀者參考。本局黑方若為雙象，則可守和炮兵。

十二、炮低兵難勝雙士（圖119）

炮低兵攻雙士，黑方將升頂，與雙士連成直線，則可守和，否則易輸。

著法：紅先

1.炮四進一	士5進4	2.炮四退一	士4退5!①
3.炮四平六	士5退6	4.炮六進一	士6進5
5.帥五平六	將6平5	6.兵三平四	將5平6
7.兵四平三	將6平5	8.炮六平二	士5退6
9.炮二進八	士6進5	10.炮二平五	士5退6
11.兵三平四	將5平6	12.兵四平三	將6平5(和棋)

〔注〕① 如改走士4進5，則炮四平六，士5退6，炮六平

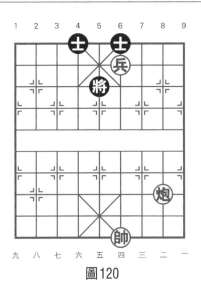

圖120

八，士4退5，炮八平四，士5退4，炮四進九得士，紅勝定。

十三、炮低兵巧勝雙士（圖120）

著法：紅先

1.帥四進一	士4進5	2.炮二退二！	士5退4①
3.兵四平三！	士6進5②	4.炮二進九！	士5進4
5.兵三平四	士4退5	6.炮二平五③	士5退6
7.帥四退一！	將5平4	8.帥四平五！	士4進5
9.炮五平八	士5進6	10.炮八退三	士6退5
11.炮八平二	士5進6	12.炮二進二④（紅勝定）	

〔注〕① 如改走士5進4，則炮二平八，士4退5，炮八進九，紅能入占將位取勝。又如改走士5進6，則炮二平八，士4進5，炮八平四，將5平4，帥四平五，紅勝定。

② 如改走士4進5，則炮二平四，將5平4，帥四平五，紅帥

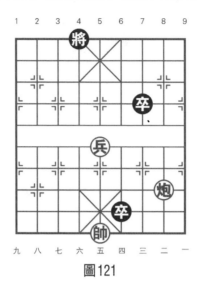

圖121

占中勝定。

③ 炮入將位是本局取勝關鍵。

④ 紅方以後可用炮換雙士穩操勝券。

十四、炮兵巧勝雙卒（圖121）

紅方取勝要領：設法先消滅未過河卒，再打死過河卒，才能取得勝利。

著法：紅先

1.兵五進一	將4平5①	2.炮二平五	將5平4
3.兵五平四②	將4平5	4.帥五平六	卒6平5
5.炮五進五	將5進1	6.炮五平三!	將5進1
7.兵四進一!	卒7進1	8.兵四平三③	將5退1
9.炮三退二	將5進1	10.兵三平四	將5退1
11.兵四平五	將5退1	12.炮三進二	將5平6

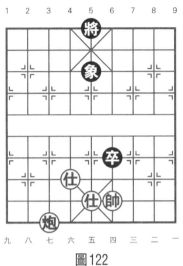

圖122

13.炮三平五　　卒5平6　　　14.帥六進一

以下紅方再將低卒打死，即勝。

〔**注**〕① 如改走卒7進1，則兵五平六，再炮二平六勝。

② 用兵管卒，是獲勝的關鍵。

③ 實現了各個擊破的計畫，表現了精彩的用子技巧。

十五、炮雙仕必勝卒象（圖122）

炮單仕可勝單象，如黑方增加一卒，紅方必須要有雙仕方可取勝。

著法：紅先

1.炮七平四　　卒6平7　　　2.帥四進一　　將5進1

3.帥四平五①　卒7平6　　　4.仕五進四　　卒6平5②

5.帥五退一　　卒5平4　　　6.炮四平六　　卒4平3③

7.炮六平五　　卒3平4　　　8.帥五進一④　將5退1

9.炮五進七　　卒4平5　　10.帥五退一　　卒5平6

11.帥五平四　　將5平6　　12.炮五退七　　卒6進1

13.帥四平五　　將6進1　　14.炮五平八　　將6退1

15.炮八進二　　卒6進1　　16.帥五平六　　將6平5

17.炮八退一　　卒6進1　　18.仕六退五　　卒6平5

19.炮八進二　　將5進1　　20.炮八平五⑤(紅勝)

〔注〕① 紅帥占中是取勝的必要準備。

② 紅方支仕打卒是關鍵一著。

③ 黑卒不可吃仕，否則紅方可用炮打死卒。

④ 紅方進帥保仕是取勝的另一關鍵，如急於走炮五進七，則卒4進1，炮五退一，將5進1，至此，紅方無法動帥解脫炮。如走帥則卒4平5，捉紅仕，紅方單炮無法取勝。

⑤ 此局紅方是先吃象，再吃卒，各個擊破。

十六、炮高兵相必勝雙象（圖123）

炮高兵相必勝雙象，取勝要領是兵帥分在兩側，趕兵逼將，炮相擺中路控制。

著法：紅先

1.兵六平五　　將6進1　　2.兵五平四　　象3進1

3.炮八平四　　將6平5　　4.帥五平六　　象1進3

5.兵四進一　　象5退3　　6.炮四平五　　象3進1

7.炮五退一　　象1退3　　8.相三進五　　象3進5

9.帥六進一　　將5退1　　10.炮五進六　　將5進1①

11.炮五退三　　象3退1　　12.相五進三　　象1進3

13.炮五退四　　將5退1　　14.兵四進一　　象3退1

15.相三退五②(紅勝)

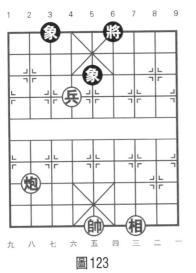

圖123

圖124

〔注〕① 如改走象3退5，則兵四平五，將5平6，兵五進一，也是紅勝。

② 本局是典型攻法，在某些情況下，炮換雙象可速勝。

十七、炮高兵相必勝單包（圖124）

炮高兵相必勝單包，取勝要領是用兌包的方法爭奪要道，用「左兵右帥」攻法，適時進兵取勝。

著法：如圖124，紅先

1.炮八平五	包5平4①	2.炮五退五	將4進1
3.兵四平五	將5平4	4.炮五平九	將4退1
5.炮九進五	將4進1	6.炮九平六	包4平5
7.炮六退五	將4退1	8.兵五平六	將4平5
9.兵六進一	包5平6	10.炮六平五	包6進6
11.帥四進一	將5退1	12.兵六進一	將5平6

圖125

13.炮五平四

至此，紅方捉死黑包，紅勝定。

〔注〕① 黑方不敢兌炮，否則單兵必勝單將。

十八、炮低兵單缺仕必勝單缺象（圖125）

炮低兵單缺仕攻單缺象取勝的要領：先用炮牽制黑士，利用閃擊黑象之機，改用帥牽制黑士，然後伺機謀取黑士或用兵換取雙士，皆可獲勝。

著法：紅先

1.炮三平四	士5進6	2.帥五平四	象5進7
3.相七進五	象7退5	4.相五進三	象5進7
5.炮四平三	象7退5	6.仕四退五	將6退1①
7.帥四進一	將6平5	8.炮三退一	士4進5
9.帥四進一	象5進3	10.帥四平五	象3退5

圖126

11. 仕五進四　象5進3　　12. 炮三平四　象3退5

13. 炮四進一　象5進3②　　14. 炮四進六(紅得士勝定)

〔注〕① 如改走象5進3，則帥四進一，象3退5，炮三退一，象5進3，炮三平四，士4進5，帥四進一，士5退4，炮四進六得士，紅勝定。

② 如改走將5平6，則兵六平五得士，紅勝定。

十九、炮低兵仕相全難勝士象全（圖126）

著法：紅先

1. 炮五平四　士5進6　　2. 炮四平七　象3退5

3. 仕四退五　將6退1①　　4. 仕五進六　將6平5

5. 炮七平五　士6退5　　6. 帥四進一　象7退9

7. 帥四進一　象9進7　　8. 相七退五　士5進6(和棋)

〔注〕① 如改走象7退9，則仕五進六，將4退1，炮七平

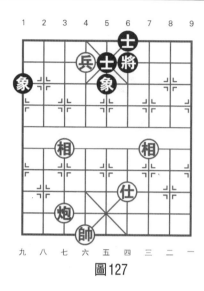

圖127

六，捉死士，紅勝定。

二十、炮低兵單缺仕巧勝士象全（圖127）

著法：如圖127，紅先

1.炮七平四	士5進6	2.帥六平五	象1進3
3.帥五平四	象3退1	4.相七退九	象1進3
5.炮四平六	士6退5！①	6.炮六平三	象3退1
7.炮三平四	士5進6	8.炮四平九	象1進3
9.仕四退五②	士6進5	10.帥四進一	士5進4
11.炮九退一	將6退1	12.炮九平四（紅得士勝定）	

〔注〕①落士露將，避免牽制，正著。如改走士6進5，則仕四退五，象3退1，帥四進一，士5進4，炮六退一，將6退1，炮六平四，得士紅勝定。

②露帥牽制，已成勝勢。

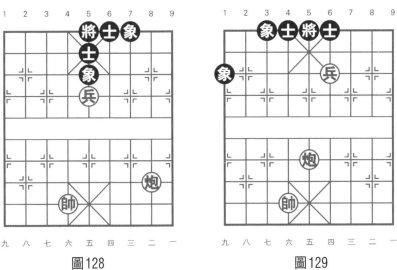

圖128　　　　　　　　　　　圖129

二十一、炮兵巧勝士象全（圖128、圖129）

炮兵有仕相助攻可勝士象全，本局和下局兩例紅均無仕，只可巧勝。

著法：（1）如圖128，紅先

1.兵五進一！　士5進4　　2.炮二進七　士4退5

3.帥六退一！　士5進6　　4.兵五平四　將5進1

5.炮二退一！　將5退1　　6.兵四進一　士6進5

7.炮二平五　象7進9　　8.炮五退二　象9進7

9.炮五平四　象7退9　　10.炮四平二　象9退7

11.炮二進二（黑方欠行，紅勝）

著法：（2）如圖129，紅先

1.兵四進一　象1進3　　2.帥六平五　象3進1

3.帥五平四！　象1退3　　4.炮五平二！　士6進5

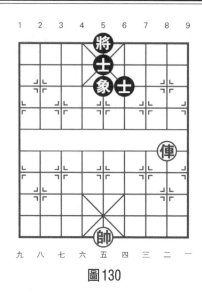

圖130

5.帥四平五！　象3進1　　6.炮二平七！　象3退5

7.炮七平五！　象1進3　　8.帥五平四！　象3退1

9.兵四進一

紅方三子配合恰到好處，形成精巧殺局。

第四節　俥（車）類殘局定式

一、單俥必勝單缺象（圖130）

單俥勝單缺象不難，先捉象可取勝。

著法：紅先

1.俥二進五　士5退6　　2.帥五進一！　士6退5

3.俥二退二　象5退3　　4.俥二平七　將5平4

5.俥七進二　將4進1　　6.俥七退三　將4退1

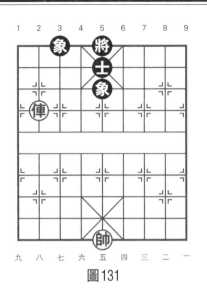

圖131

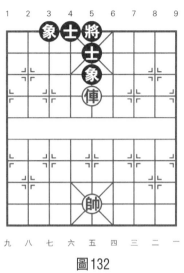

圖132

7.俥七平六 將4平5 8.帥五進一（黑方欠行，紅勝）

二、單俥必勝單缺士（圖131）

單俥勝單缺士也不難，先捉士再捉象即可取勝。

著法：紅先

1.俥八進二！	士5退6	2.俥八平二	象3進1
3.俥二進一	象1退3	4.帥五平四	象3進1
5.俥二平四	將5進1	6.帥四平五	象1進3
7.俥四平九！	將5平6	8.俥九平五！	象5進7
9.俥五平四	將6平5	10.俥四平七	

紅得象勝定。

三、單俥難勝士象全（圖132）

黑方士象歸位工整，是守和單俥的正和局面。

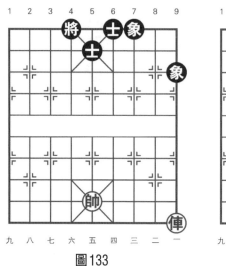

圖133

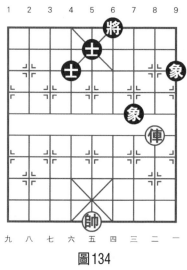

圖134

著法：紅先

1.俥五平二　士5退6　　2.俥二平七　士4進5

3.俥七進一　將5平4

紅方無法攻破防線，和棋。

四、單俥巧勝士象全（圖133，圖134，圖135）

著法：（1）如圖133，紅先

1.俥一進五　將4平5　　2.俥一平五　將5平4

3.帥五退一！　將4進1①　　4.俥五平六　士5進4

5.帥五平六　士6進5　　6.俥六平八　士5進6

7.俥八進二！　士6進5　　8.俥八進一（紅破中士勝定）

〔注〕① 如改走將4平5，則帥五平六！紅勝。

以下兩幅圖請讀者試解，著法均是紅先。

著法：（2）圖134的巧勝法

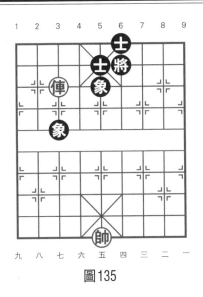

圖135

1.俥二進五　將6進1　　2.俥二平一　將6進1①

3.俥一退一　士5退6②　　4.俥一平二　士6進5

5.帥五進一　士5退4　　　6.俥二退二(絕殺紅勝)

〔**注**〕① 如改走士5進6，則帥五平四，將6平5，俥一平四，紅得士速勝。

② 如改走象9退7，則俥一退二，將6退1，俥一平四，士5進6，帥五平四，士4退5，俥四平三，捉象必得中士，紅勝。

著法：（3）圖135的巧勝法

1.俥七退一　士5進6　　2.俥七平二　士6進5

3.帥五平四(紅破士勝定)

五、單俥必勝馬雙士（圖136，圖137）

馬雙士不能守和單俥。馬最好的防守位置是藏在士的背後，即馬和雙士將形成「口」字形，或雙士和將成一座小山，馬在山

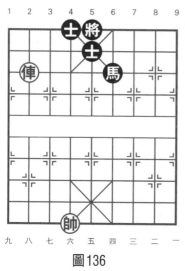

圖136

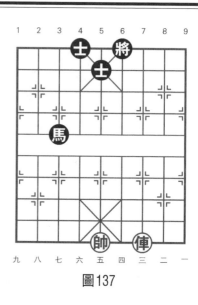

圖137

後，俗稱「山後馬」。構成「山後馬」局勢後，如不掌握取勝要領是很難取勝的，現介紹兩種圖例的取勝方法。

（1）如圖136，馬在無士的一邊，相對說來，俥的勝法較為容易。

著法：紅先

1.俥八平五	馬6進7	2.帥六平五	將5平6
3.俥五退二	馬7退6	4.俥五平四	將6進1
5.帥五平四	將6退1	6.俥四平二	將6平5
7.帥四平五	將5平6	8.俥二進四	將6進1

9.帥五平四(紅得士勝)

著法：（2）如圖137，紅先

1.俥三進九	將6進1	2.俥三退四	馬3退2
3.俥三平四	士5進6	4.帥五平四	士4進5
5.俥四平三	馬2進4	6.俥三平五	馬4進3①

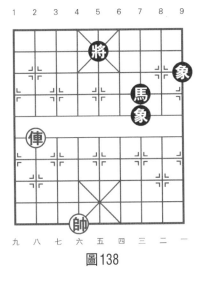

圖138

7.俥五平七　馬3進4　　8.俥七平三　馬4退6

9.俥三退二　馬6退5　　10.俥三進五(紅抽吃士勝定)

〔注〕① 如改走馬4退2，則俥五進一，馬2進3，俥五平三，士5進4，俥三進一，士4退5，俥三進一抽吃士，紅方勝定。

六、單俥難勝馬雙象（圖138）

黑方雙象高飛連環，馬回象位護將，是守和單俥的最佳陣式，除此之外，單俥就有很多機會可以獲勝。

著法：紅先

1.俥八進二　馬7退5!　　2.帥六平五　將5退1

3.俥八進三　將5進1　　4.俥八平六　將5平6

5.俥六平五　馬5進3　　6.俥五退三　馬3退5(和棋)

象保中馬，俗稱馬三象，無懈可擊，是正和局式。

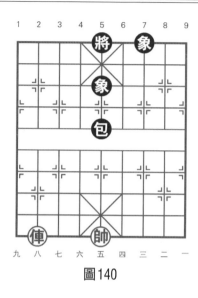

圖139 圖140

七、單俥巧勝馬雙象（圖139）

如圖139，與上圖不同的地方，是象在底線，其實，恰恰是因為底象而不能守和單俥，取勝要領是迫黑將走向象的一邊自塞象眼，再用俥平中路逐馬，即可入局。

著法：紅先

1.俥五平八　　將5平4　　2.帥五進一！　將4平5

3.俥八進三　　將5進1　　4.俥八平六！　將5平6

5.俥六平五！　將6進1　　6.帥五退一　　象9進7

7.俥五平三（紅得象勝）

八、單俥難勝包雙象（圖140）

如圖140是包雙象守和單俥最容易走成的正和局式，除此以外，包在中象位置，中象飛到9路連環，稱為「包三象」，也是守和單俥的正局。

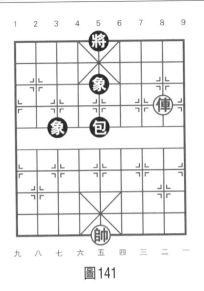

圖141

著法：紅先

1.俥八進五	包5退1	2.俥八進一	包5進1
3.俥八平五	包5平7	4.俥五平三	包7平5
5.俥三平五	包5平3	6.俥五退一	包3退1

7.俥五平八　包3平5(和棋)

黑包不忘中路防守，紅方無法取勝。

九、單俥巧勝包雙象（圖141）

如圖141，黑方防守形式看似與上局相同，其實底象換成高象，反而守不和單俥。

著法：紅先

1.俥二進三!①	將5進1	2.俥二退四	包5退1
3.俥二進一	包5進2	4.俥二平五	包5平8

5.俥五退一(紅必得象勝定)

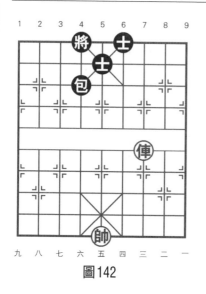

圖142

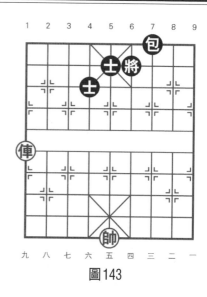

圖143

〔注〕① 關鍵著法！如誤走俥二平五，則包5平8，俥五退一，包8退3，俥五平七，包8平5照將，紅方失俥。

十、單俥難勝包雙士（圖142）

如圖142，為包雙士守和單俥的常見定式，如把將、包位置調換則成另一個正和局面，稱為「包三士」。守和要領：將不進中，包遮迎頭，相機走閑，則不輸棋。

著法：紅先

1.俥三平七	將4進1	2.帥五平六	將4退1
3.俥七進四	包4進2	4.俥七退三	包4退2
5.帥六進一	將4進1(和棋)		

十一、單俥巧勝包雙士（圖143）

如圖143，紅方抓住黑方未形成「包三士」局形，取勝要領

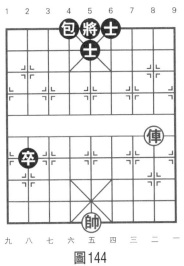

圖144

是：紅帥拴鏈黑士，紅俥趕包捉士而獲勝。

1.俥九平四！	士5進6	2.帥五平四	包7平6
3.俥四平五！	包6平1①	4.俥五進五	包1進6
5.俥五平三	包1平6②	6.俥三退六！	包6退1
7.俥三進一	包6退1	8.俥三進一	包6退1
9.俥三進一	包6進1	10.俥三平四（俥捉雙得士勝）	

〔**注**〕① 如改走包6平8，則俥五平二，包8平5，俥二進三，士4退5，俥二進一，照將抽士勝定。

② 如改走包1退5，則俥三平九！包1平4，俥九平六，將6平5，俥六平四，捉士勝定。

十二、單俥巧勝包卒雙士（圖144）

本局黑包貼將且有一卒，似無輸棋，其實正是紅方巧勝局面。此時黑若先走包4進2，下著再將5平4，方成正和。

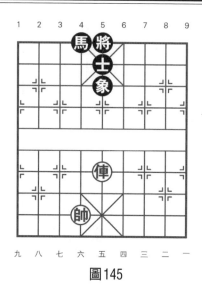

圖145

著法：紅先勝

1.俥二平七！	包4進2	2.俥七進五	包4退2
3.帥五進一！	卒2進1	4.帥五進一	卒2進1
5.帥五退一	卒2平1	6.俥七平八！	卒1進1
7.帥五退一	卒1平2	8.俥八退九	包4進2
9.俥八進九	包4退2	10.俥八平七！(黑方欠行)	

十三、單俥必勝馬單士象（圖145）

馬單士象不能守和單俥，取勝要領是先破士（象），再捉馬。

著法：紅先

1.帥六平五	士5退6	2.俥五平二	士6進5
3.俥二進六	士5退6	4.帥五平四	馬4進3
5.俥二平四	將5進1	6.帥四平五	馬3進4
7.俥四退四	馬4退3	8.俥四平七	馬3退4

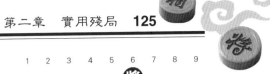

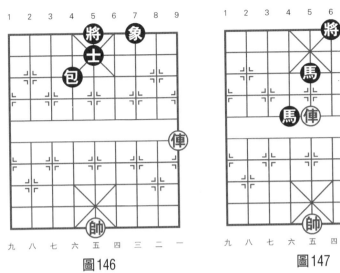

圖146　　　　　　　　　　圖147

9.俥七進三　將5退1　　10.俥七進一　將5進1

11.俥七平六（紅勝）

十四、單俥必勝包單士象（圖146）

馬單士象不能守和單俥，包單士象也同樣不能守和單俥，取勝要領：紅帥占中，先破士（象）而勝定。

著法：紅先

1.俥一平三　包4退2　　2.俥三平五　包4進2

3.俥五進四　將5平6　　4.俥五進一　將6進1

5.俥五平三　包4平6　　6.俥三退三（再俥三平四紅勝）

十五、單俥難勝雙馬（圖147）

如圖147是雙馬守和單俥的定式，即雙馬要在中路連環，且勿離雙方主帥（將）太近。

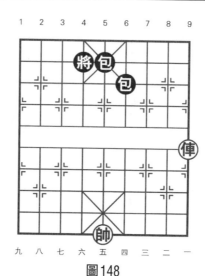

圖148

著法：紅先

1.俥五平二	將6進1	2.俥二進三	將6退1
3.俥二平五	馬5進7	4.俥五退六	馬7退5
5.俥五平六	將6平5	6.俥六進二	將5平4
7.俥六平五	將4進1	8.俥五進一	將4平5
9.俥五退一	將5平6(和棋)		

十六、單俥難勝雙包（圖148）

雙包守和單俥的要領是：一包置將後保迎頭不被將，一包應閑著。若無包在將後，則將包要緊密相連，且注意不要讓紅帥牽制，才能守和。

著法：如圖148，紅先

1.俥一平六	包6平4	2.俥六平四	包4平5
3.帥五平四	後包退1	4.俥四平七	後包進1!①

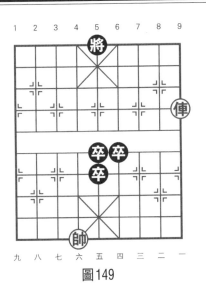

圖149

圖150

5.俥七平六　前包平4　　6.帥四平五　包5退1(和棋)

〔**注**〕①關鍵之著，使將保持在次底線上，與雙包緊密相連。

十七、單俥難勝三高卒（圖149，圖150）

三高卒守和單俥的正和定式有兩種：

（1）三卒集中在一起，並有兩卒重疊，用將走閑。當將受限時就走卒，前面一個卒跟主帥轉移，如圖149。

（2）三高卒並排相連，在3、4、5或5、6、7路用3（或7）卒走閑，當3（或7）卒不能移動時，可動5路卒，如圖150。

著法：（1）紅先

1.俥一平五　將5平6　　2.帥六平五　將6進1

3.俥五進三　前卒平6　　4.俥五退三　前卒平5

5.帥五平四　前卒平6　　6.俥五退一　將6退1

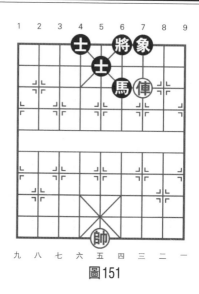

圖151

7.俥五進二 將6進1 8.俥五退二 將6退1

9.帥四平五 前卒平5(和棋)

著法：（2）紅先

1.帥五平四 卒5平4 2.俥五進二 卒7平8

3.俥五退二 卒8平7 4.俥五退一 將6進1

5.俥五平六 卒4平5 6.俥六平三 將6平5

7.帥四平五 將5平4 8.俥三平六 將4平5

9.帥五平六 將5退1 10.俥六平五 將5平6

11.帥六平六 將6進1 12.帥五平四(和棋)

十八、單俥難勝馬單缺象（圖151）

單俥與馬單缺象，有勝有和，如馬能保象，士又能保馬，則可和，否則輸。圖151是馬單缺象守和單俥的定式。

著法：紅先

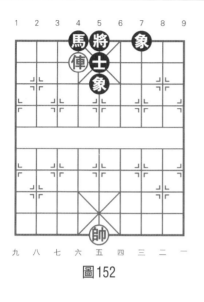

圖152

圖153

1.帥五平四	將6平5	2.俥三進一	象7進5
3.俥三平四	象5進7	4.帥四平五	象7退5
5.帥五進一	馬6進7	6.俥四退二	馬7退6
7.俥四平五	象5退7(和棋)		

十九、單俥難勝馬單缺士（圖152）

馬單缺士守和單俥的最佳局式為馬在將旁俗稱「隻馬當士」。其防禦能力與士象全相當，如果馬與士聯繫有缺陷，將位不當，紅可巧勝。

著法：紅先

1.帥五平六　象7進9(和棋)

二十、俥底相巧和車低卒（圖153）

俥卒在同一邊又無士象，俥相就有守和機會。關鍵是俥占中

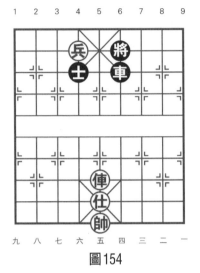

圖 154

路，相在卒一邊的底線。

著法：紅先

1.俥五進一① 卒6平7　　2.俥五退一　車6進7

3.帥五進一　卒7平6　　4.帥五平六　車6平2

5.俥五進一　車2退3　　6.帥六進一　車2平4

7.帥六平五　車4平6　　8.帥五平六　車6平7

9.俥五進一②

〔**注**〕① 如誤走俥五退一，則卒6進1！黑方巧勝。

② 以下黑如續走車7進3吃相，則俥五平四，將6平5，俥四退四吃卒，車7退3，俥四平五，將5平6，俥五進五，就是和棋。

二十一、俥仕低兵難勝車士（圖154）

車士對俥仕低兵，實戰中較多出現，如圖154是正和定式，

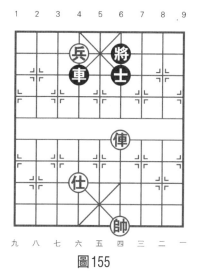

圖155

俗稱「單車保劍」；另一種是把士移到將底，俗稱「太公坐椅」也是和棋。

著法：紅先

1.俥五平三　將6退1① 　　2.俥三進七　將6進1

3.俥三平五　車6進2 　　4.俥五退二　車6退2!

5.俥五退三(和棋)

〔**注**〕① 如誤走車6進1，則俥三進六，將6退1，俥三退一捉士，黑方守勢出現破綻，紅勝定。

二十二、俥仕低兵巧勝車士（圖155）

如圖155，與上局不同的地方是車、士調換了位置，似乎也無懈可擊，但紅方可巧勝，關鍵是紅方有仕起助攻作用。

著法：紅先

1.俥四退三!　車4平1① 　　2.俥四平五!　車1進7②

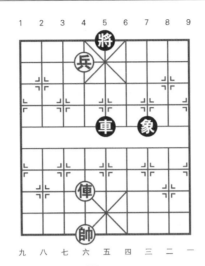

圖156

3.帥四進一　　車1退6　　4.兵六平五　　將6退1

5.俥五進一　　車1平6　　6.俥五平四（兌車紅勝）

〔注〕① 如改走車4平5，則俥四平五！車5平2，兵六平五，將6退1，俥五平七，紅勝。

② 如改走車1退1，則俥五進六捉士，紅勝。

二十三、俥低兵巧勝車高象（圖156）

象棋殘局中最為複雜的種類，可以說是俥兵殘局。往往微小的差異，能導致不同的結果。一般以為象在高處比較安全，其實不然，紅方正是因此產生了取勝的機會。

著法：如圖156，紅先

1.兵六平七！　象7退5　　2.俥六進七！　將5進1

3.兵七平六　　將5平6　　4.俥六平二　　象5進3①

5.俥二退三　　將6進1　　6.俥二平八②　　車5進1

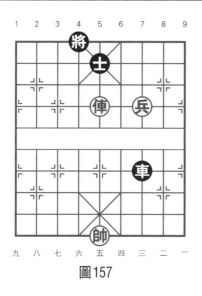

圖157

7.俥八平四　　將6平5　　8.俥四平六　　　將5平6

9.俥六進一　　象3退5　　10.俥六退二　　　象5退7

11.俥六平三　　象7進9　　12.俥三進二（紅得象勝定）

〔**注**〕① 如改走象5進7，則俥二退三，將6進1，俥二平三！車5平4，帥六平五，車4平5，帥五平六，車5平6，俥三平五，紅俥占中勝定。

② 塞象眼，要著，否則一旦被黑象退邊，即成和局。

二十四、俥高兵難勝車單士（圖157）

黑士、車跟住紅兵，並在這條線上走閒著，將不動（否則，紅俥帶將吃士）。

著法：如圖157，紅先

1.兵三平四　車7平6　　2.帥五進一　車6退1

3.俥五平八　車6進1　　4.兵四平五　車6平5

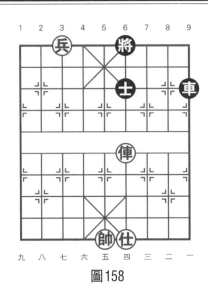

圖158

5.帥五平四　車5退1(和棋)

二十五、帥占中俥底兵單仕巧勝車單士（圖158）

紅兵在底線，用帥助攻，可取勝。

著法：如圖158，紅先

1.兵七平六	將6進1	2.俥四平三!	車9退1①
3.兵六平五	士6退5	4.俥三平五!	士5進6
5.俥五平六	士6退5	6.俥六進四	將6進1
7.兵五平四②	車9平7	8.俥六平七③	車7平8
9.兵四平三	車8平7	10.俥七退四	將6退1
11.俥七平五!	車7退1④	12.俥五進四	將6進1

13.俥五退四(紅勝)

〔**注**〕① 如改走士6退5，則俥三進四，將6進1，俥三平五，紅得士，俥占中，紅勝定。

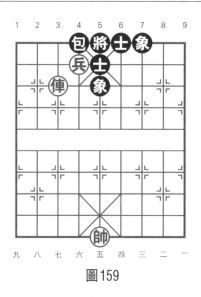

圖159

② 這是關鍵一著，紅兵渡過士的防守，可與俥配合。

③ 等著，使黑車無法守住7路線管兵。

④ 如改走士5進6，則俥五進五，伏平四殺，黑方棄車，紅勝定。

二十六、俥兵難勝包士象全（圖159）

圖159是包士象全對單俥、兵的正和局式。需注意不讓紅兵換士象，否則必定輸棋。

著法：紅先

1.帥五進一　士5進6!　　2.俥七平八　士6退5

3.帥五退一　包4平3　　4.俥八進二　包3平4!

5.俥八平九　象7進9

黑有閑著可走，紅方無法取勝（和棋）。

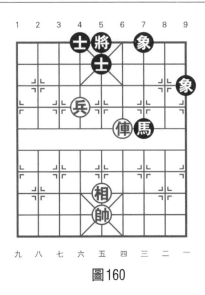

圖160

二十七、俥兵相必勝馬士象全（圖160）

馬士象全一般無法守和俥兵，只有用馬換兵才能以士象全巧和單俥，所以紅方須爭取用兵換取雙士或雙象，方能形成一俥必勝馬雙士或馬雙象的局面。

著法：紅先

1.相五進三！	象7進5	2.兵六平五	象5退7
3.兵五平四	象7進5	4.俥四平五！	象5退7
5.兵四平三	馬7進9	6.俥五平四	象9進7
7.俥四進一！	象7退9	8.兵三進一	馬9退7
9.兵三進一	象7進5	10.俥四平三	象5退7
11.兵三平二！	象7進5	12.俥三進一	馬7退6
13.俥三平一	馬6退8	14.俥一平五	

至此，形成一俥必勝馬雙士的殘局定式。

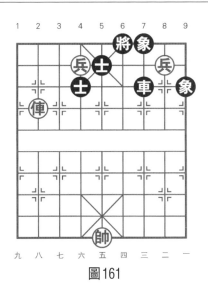

圖161

二十八、俥雙兵難勝車士象全（圖161）

黑車要在宮頂線上，保護士象的安全並用車走閒著方可守和。

著法： 如圖161，紅先

1.俥八平四	將6平5①	2.俥四進二② 車7平5
3.帥五平六	車5平7!	4.兵二平三 車7進7③
5.帥六進一	車7退7	6.帥六平五 車7平5
7.帥五平六	車5平7	8.俥四退二 車7退1
9.俥四平八	將5平6(和棋)	

〔**注**〕① 如改走車7平6，則俥四平三，象7進5，兵二平三，以後俥四平八，黑方難以守和。

② 如改走俥四平八，則將5平6，俥八進二，車7平5，帥五平六，車5平7，兵六平五，士4退5，俥八平五，車7平4，帥六平五，車4平5，兌俥也和。

③如改走車7平6，則兵六進一，將5平4，俥四平五，車6
進1，黑方可以守和。

二十九、雙俥雙相必勝車包雙象（圖162）

雙俥雙相對車包雙象，黑包退回底線防守，黑車也要退回次
底線防紅俥佔領此線造殺。如圖162，紅方仍可運用雙俥夾擊取
勝。

著法：紅先

1.前俥平六	象3進1①	2.俥六進一	象1退3
3.相五退三	車6平3②	4.俥三平五	車3進7
5.帥五進一	車3退7③	6.相七進九	車3進6
7.帥五退一	車3退6	8.相九進七	車3平2
9.俥六平七	將5平6	10.俥五平六	包4平5
11.帥五平六	車2平6	12.俥六進五	車6進7
13.帥六退一	車6退7	14.俥七平六	車6平2
15.後俥退一	車2平6	16.前俥平五	將6平5
17.俥六進三	將5進1	18.俥六退一（紅抽車勝定）	

〔注〕①如改走車6進3，則俥三進四，車6平5，俥三平
七，象3進1，俥六進二，象5進3，俥七平八，車5退2，俥八
進一，包4平3，帥五平六，將5平6，俥八退三，車5進5，俥
八平四，將6平5，俥四進二，包3平2，俥六進一，紅勝。

②如改走車6平8，則俥三平五，車8平5，俥六平七，將5
平6，俥七進二，包4平5，俥五平四，車5平6，俥七平五，將6
平5，俥四進四，得車紅勝。

③如改走車3進1，則俥六平五，象3進5，俥五進三，將5
平6，俥五平四殺，紅勝。

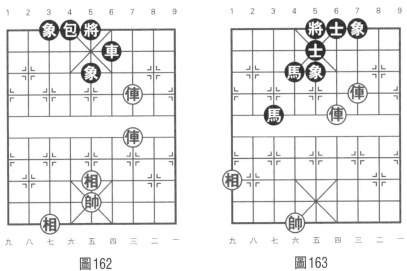

圖162 圖163

三十、雙俥相必勝雙馬士象全（圖163）

雙俥相攻雙馬士象全，攻守局式很多，黑較好的守勢是士角與象位馬連環。

著法：紅先

1.俥三平七	馬3進4	2.俥四平六	馬4退3
3.相九進七	象7進9①	4.俥六進一	馬3進1
5.俥七平九	馬1退3②	6.俥九進三	象5退3③
7.俥六平七	士5退4	8.俥九平七	馬4退3
9.俥七退一	馬3進4	10.俥七平一	象9退7
11.俥一進四	象7進5	12.俥一退二	將5進1
13.俥一平四	將5退1	14.俥四平五	

形成俥對馬雙士，紅勝定。

〔注〕① 如改走馬3進1，則俥六平八，馬1退3，俥七平六，馬3進5，俥八進四，象5退3，俥六進一，士5進4，俥八

平七，將5進1，俥七平四，紅勝定。

②如改走馬1退2，則俥六平八，馬4進2，俥九進三，士5退4，俥九平六，將5進1，俥六平四，象5進7，俥四平六，黑馬跳不到中象位置，守方難和。

③如改走士5退4，則俥九退四，馬3退2，俥六進一，馬2進1，俥六平五，士6進5，俥五平一紅勝定。又如改走馬4退3，俥六平七，士5退4，俥七退一，象5進3，俥九平七，士6進5，俥七退四，紅勝定。

第五節　聯合兵種常見殘局定式

本節按傌炮聯合、俥炮聯合、俥傌聯合三種類型的常見殘局定式作一簡介。

一、傌炮聯合

(一)傌炮必勝士象全（圖164）

紅方採用各個擊破的方法，摧毀其士、象防禦，即可取勝。

著法：如圖164，紅先

1.傌七退五	象7退9	2.炮九平四	將6平5
3.炮四平五	象9退7①	4.帥五平四	將5平4
5.傌五進七！	士5退6	6.傌七進八	將4進1
7.炮五平六！	將4平5②	8.傌八退六	象7進9
9.帥四進一	象9退7	10.炮六退六	象7進9
11.炮六平四！	將5平4	12.傌六進八	象9進7③

13.炮四進九（紅吃士勝定）

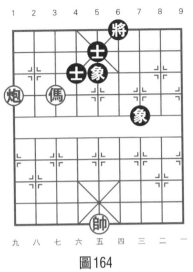

圖164

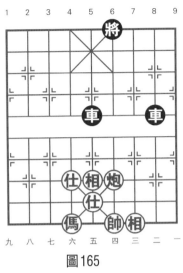

圖165

〔注〕① 如改走將5平6，則傌五進三！象5進7，傌三進二，將6進1，炮五平九，士5退4，炮九進三！士4退5，傌二退三，將6進1，炮九退一！士5進4，炮九平一，再進傌殺。

② 如改走士4退5，則炮六平九，殺。

③ 如改走士6進5，則炮四平九，殺。

(二)傌炮仕相全和雙車（圖165）

傌炮起到一個車的作用，傌炮仕相全可和雙車，有多種局式，如圖165是其中的一種。

著法：紅先

1.帥四平五	車8進4	2.帥五平四①	車5平7
3.傌六進八	車7進4	4.傌八退六	將6進1
5.炮四進二	車8退2	6.炮四退二	車8平4
7.帥四平五②	車7進1	8.帥五平四	車7退1(和棋)

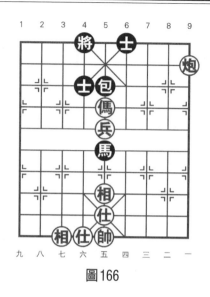

圖166

〔注〕① 如改走傌六進八，則車8平6，傌八退六，車5平7，相三進一，車7進3，相五進三，車6平8，炮四退二，車8退2，得相黑勝定。

② 如改走傌八退六，則車4進1，仕五進六，車7平6，帥四平五，車6進2，帥五進一，車6平4，黑得子勝定。

(三)傌炮兵仕相全勝馬包雙士 (圖166)

黑方缺雙象，無法抵擋紅方傌炮兵的強大攻勢。

著法：紅先

1.傌五進三	士6進5	2.炮一進一	將4進1
3.炮一退三	士5進6	4.炮一平六	士4退5
5.傌三退四	包5平3	6.炮六退二	將4退1
7.傌四進五	將4平5	8.傌五進七	將5平6
9.炮六退一	士5進4	10.炮六平四	士6退5

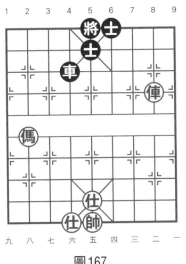

圖167

11.炮四退三	將6進1	12.兵五進一	包3進4
13.仕五進四	士5進6	14.仕四退五	士6退5
15.炮四進四	包3平5	16.兵五平四	士5進6
17.兵四平三	將6平5	18.兵三進一	包5平3
19.傌七退八	包3退4	20.傌八進九	包3平1
21.傌九進七	將5平4	22.傌七退八	將4平5
23.兵三平四			

至此紅方勝定

二、俥傌聯合

(一)俥傌雙仕必勝車雙士（圖167）

俥傌雙仕必勝車雙士，如圖167，根據黑方不同守勢，有掛角傌和臥槽傌兩種勝法。

著法：紅先

1.俥二平五　車4平2①　　2.傌八進六　車2平4

3.傌六進四　車4平6　　4.仕五退四　車6平7

5.俥五平八　車7平5②　　6.仕六進五　車5平6③

7.仕五進四　車6平5　　8.帥五平六　士5進6

9.仕四進五　士6進5　　10.俥八進三　士5退4

11.俥八平六(紅得士勝定)

〔注〕① 也可改走車4進3，演變下去，也是紅勝。

② 如改走將5平4，則俥八平六，將4平5，傌四進六，將5平4，傌六進八，將4平5，俥六進三殺。

③ 如改走將5平4，則俥八平六，將4平5，傌四進三殺。

(二)俥傌雙仕例勝車雙士（圖168）

俥傌雙仕方無後顧之憂，及時用帥助攻，逼將到肋道，要注意避免兌俥，方能取勝。

著法：如圖168，紅先

1.傌二進三　車9平4　　2.俥五進三！　車4退2

3.傌三退五　車4進2　　4.傌五退三　車4平7

5.傌三進五！　車7平6　　6.傌五進七　車6平4

7.傌七進九　車4平3　　8.仕五進四①　車3退2

9.傌九退七　車3平2　　10.俥五退三　車2進5

11.傌七進五　車2退5　　12.傌五進七　將5平4

13.俥五平七！　車2平4　　14.仕四退五②　車4平2

15.傌七退六　車2平4　　16.俥七進六　將4進1

17.傌六退八　車4平2③　　18.傌八退六　士5退4

19.俥七退一　將4進1　　20.傌六進七(紅勝)

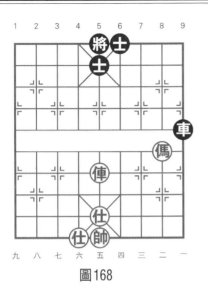

圖168

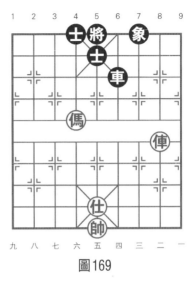

圖169

〔注〕

① 請帥助攻，是關鍵之著。

② 佳著！可使黑車離開防守的位置。

③ 如改走車4進2，則傌八進七，車4退2，傌七進八，車4平2，俥七平四，抽將吃士紅勝。

(三)俥傌仕難勝車單缺象（圖169）

俥傌仕攻車單缺象，如能得象則勝，否則成和。

著法：如圖169，紅先

1.俥二進五	車6平7①	2.傌六進四	將5平6
3.傌四進二	車7進7	4.仕五退四	車7退7
5.傌二進三	車7退1②	6.俥二平一	將6進1
7.帥五平六	車7進1	8.俥一退一	將6退1
9.俥一進一	將6進1	10.傌三退一	車7平9(和棋)

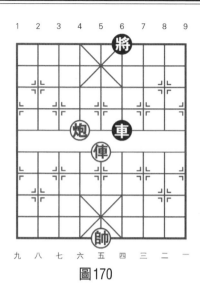

圖170

〔注〕① 如改走車6退2，則傌六進八，士5進6，傌八進七，將5進1，俥二退一，車6進1，傌七退六必得車，紅勝。

② 紅吃象後，傌被逼困邊線。

三、俥炮聯合

（一）俥炮占中必勝單車（圖170）

這是俥炮「海底撈月」例勝局面，取勝要領：把炮運到對方底線，用黑將當炮架驅開黑車，再退俥迎頭照將取勝。

著法：如圖170，紅先

1.炮六退一！　車6退1　　2.俥五進五　將6進1

3.炮六平二！　車6平8　　4.俥五退四　車8平6

5.炮二進五！　將6退1　　6.俥五進四　將6進1

7.炮二平四！　車6平7　　8.俥五退五（絕殺）

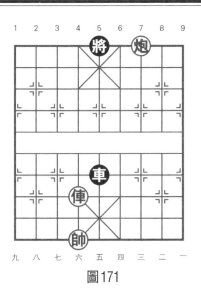

圖171

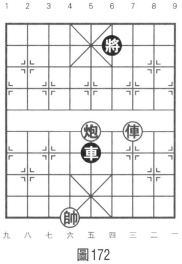

圖172

(二)俥炮難勝車將占中（圖171）

著法：如圖171，紅先

1.炮三退七①　車5進2②　　2.炮三平五　將5進1③

3.俥六平七　將5退1！

〔注〕① 準備迎頭照將奪中路。

② 正著！否則紅炮三平五，將5平6，帥六平五，將6進1，帥五進一！將6退1，俥六進四，紅必奪中路勝。

③ 將走閑著，不離中路，和局已定。

(三)俥炮巧勝單車占中（圖172）

通常單車占中可和俥炮，如圖171可巧奪中路而取勝。

著法：紅先

1.俥三進四　將6進1　　2.俥三平五　車5進1

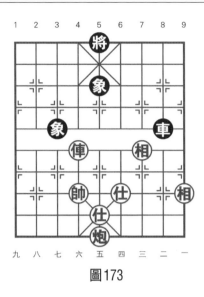

圖173

3.炮五退一！　車5進1　　4.炮五退一！　車5平6

5.炮五平二

至此形成前面俥炮必勝單車殘局定式。

本局如黑先走將6平5，則形成單車對俥炮的正和局面。

(四)俥炮仕相全必勝車雙象（圖173）

俥炮仕相全必勝車雙象，取勝要領：（1）避免兌俥成和；
（2）俥帥守肋，退炮歸家，以仕相為炮架助攻。

著法：如圖173，紅先

1.俥六進二	將5進1	2.仕五退六	象5退7
3.俥六平五	象7進5	4.俥五平二	車8平5
5.炮五進二	車5進2①	6.帥六退一	將5退1
7.帥六平五	將5平4	8.俥二平六	將4平5
9.帥五平四	將5平6	10.俥六平四	將6平5

11.仕四退五	將5平4	12.俥四平六	將4平5
13.仕五進六	將5進1	14.炮五退一	將5退1
15.俥六退一	象3退1	16.俥六平九	象1退3②
17.俥九平七	將5平4	18.俥七平六	將4平5
19.俥六進二	車5退1	20.帥四進一	車5進1③
21.俥六平七	將5平4	22.炮五平八	車5平2④
23.炮八平六	將4平5	24.炮六平五	車2平5
25.俥七進二	將5進1	26.俥七平六	車5退2
27.俥六退二	車5進2	28.俥六平五(抽車紅勝定)	

〔**注**〕

① 如改走將5退1，則俥二退一，車5進2，俥二平七得象。

② 如改走將5平4，則炮五平六，將4平5，俥九進二，象5退3，俥九平四得象。

③ 如改走將5進1，則俥六平七，將5平4，俥七進二得象。

④ 如改走將4平5，則炮八進八，象3進1，俥七平九，象5進3，俥九平四得象。

第三章
基 礎 殺 法

　　象棋戰鬥以擒住對方將（帥）為最終目的。大凡會下象棋的人都明白殺法在對局中的重要地位。

　　殺法，就是殺死對方將（帥）的方法，它如同足球比賽的「臨門一腳」，是棋手必備的專項技術。因此，無論是初學者或具有一定水準的棋手，歷來都把研習殺法作為一項重要的訓練內容。

　　象棋殺法有繁簡難易之分，我們可以看到高水準的棋手在對局中，常常能透過一連串連珠妙著將死對方，構成精彩的殺局，這都是由一些基本殺法有機地組合而成。因此我們要熟悉並掌握各種基本殺法，捕捉戰機，抓住對方細微弱點，去爭取勝利。

　　基本殺法是在象棋悠久歷史的洗滌中千錘百煉形成的，既典型又基礎，有很高的實用價值。

　　象棋殺法的命名，一般說來，都十分貼切合理、形象生動。現把一些常用的基本殺法介紹如下。

第一節　對面笑殺法

　　根據帥（將）不能在同一條分隔號上直接對面的規則，一方用「將軍」的手段，致使對方因不能形成將（帥）對面而被

將死的著法，稱為「對面笑」殺法，又稱「白臉將」「千里照面」「敞面殺」，其實用價值頗高。

【例1】（圖174）

著法：紅先

1.炮三平六　士4退5　　2.兵七平六！　將4進1

3.炮六退五（紅勝）

紅方獻兵引將升頂暗伏殺手，是取勝關鍵著法。如果先走炮六退五打卒，則士5進4，仕六退五，將4平5，黑將佔領中路，紅方失去取勝機會。

【例2】（圖175）

著法：紅先

1.俥四平六①　士5進4　　2.俥六進五！　　將4平5

3.俥三進四　　將5退1　　4.俥三進一　　將5進1

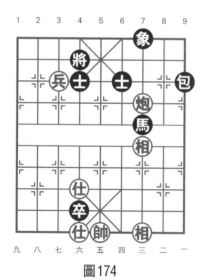

圖174　　　　　　　　　圖175

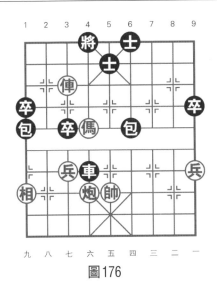

圖176

5.俥六平五　　　將5平6　　　6.俥五平四②　　　將6進1

7.俥三平四(紅勝)

〔注〕

① 正著！如誤用三路車照將，則無殺局。

② 紅方借帥力剝光士象全，以對面笑殺法搶先入局。

【例3】（圖176）

著法：紅先

1.俥七進二　　　將4進1　　　2.俥七退一　　　將4退1

3.傌六進七！　車4進1①　　　4.帥五退一　　　車4進1

5.帥五退一　　　車4退6　　　6.俥七進一　　　將4進1

7.俥七平六！　士5退4　　　8.傌七進八(紅勝)

〔注〕

① 如改走車4平5，則帥五平四，車5退4，俥七進一，將4
進1，傌七退六，紅得車勝定。

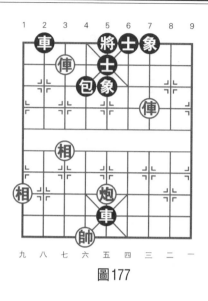

圖177

第二節　大膽穿心殺法

在其他子力配合下，一方先用俥（車）強行殺去對方中心士（仕），從而摧堅陷陣將死對方的殺法，稱為「大膽穿心」殺法，也稱「大刀剜心」。這種殺法速戰速決，是一種兇悍的棄子戰術。在同樣局勢下，用兵（卒）吃去對方的中心士（仕）所構成的殺局，稱「小刀剜心」殺法。

【例1】（圖177）

著法：紅先

1.俥七平五！　將5平4　　2.俥五進一　將4進1

3.俥三進二　士6進5　　4.俥三平五（紅勝）

第一回合紅方棄俥殺士，摧毀對方防線，是俥炮聯合作戰的常用手段。黑如士6進5吃車，俥三進三紅方速勝。

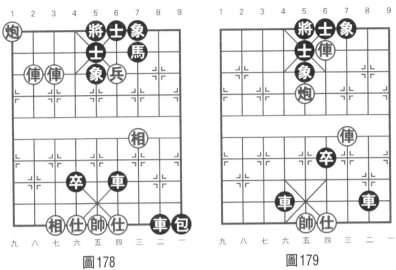

圖178　　　　　　　　圖179

【例2】（圖178）

著法：紅先

1.俥七進二　士5退4　　2.俥七退一！　士4進5

3.俥八進二　士5退4　　4.俥七平五！　士6進5

5.俥八退一　象5退3　　6.俥八平五！　將5平6

7.俥五平四（紅勝）

紅方利用「照將」選位，先白送一俥，然後再棄俥「大膽穿心」殺中士，形成典型殺局。本局雙方各攻一翼，實戰中較為常見，值得借鑒。

【例3】（圖179）

著法：紅先

1.俥四平五①　將5平4②　　2.俥五進一　將4進1

3.俥三進四　士6進5③　　4.俥五退一　將4進1④

5.俥五平六（紅勝）

〔注〕

① 紅方藉助中路和三路俥的力量，棄俥殺士構成「大膽穿心」的殺法。

② 如改走士6進5，則俥三進五紅勝。

③ 如改走將4進1，則俥五平六，紅勝。

④ 如改走將4退1，則俥五進一，紅勝。

第三節　鐵門栓殺法

在其他子力配合下，用俥（車）或兵（卒）直插對方將門肋道，一舉獲勝的殺法，稱為「鐵門栓」殺法。這種殺法多用於俥炮兵聯合作戰，攻殺凌厲，常令對方束手無策。

【例1】（圖180）

著法：紅先

1. 炮一平八！　士4進5

2. 炮八平五！　車7平5

3. 俥六進一（紅勝）

紅方首著運炮暗伏沉底妙殺，「過門」精巧，恰到好處。如誤平七路或九路，黑均可落邊象解殺轉敗為勝。

【例2】（圖181）

著法：紅先

1. 俥七平六　　將4平5

2. 帥五平六！　車1退1

3. 兵七平六　　車1平2

4. 兵六進一　　車2平4

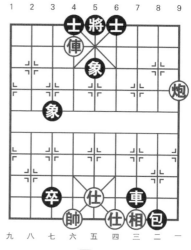

圖180

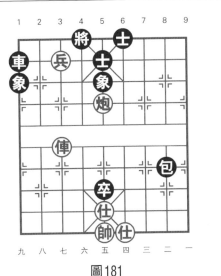

圖181

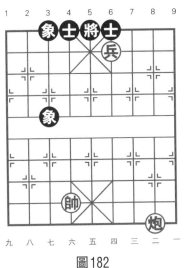

圖182

5.俥六進五（紅勝）

紅方帥、俥、兵三個子力威脅對方將門也稱「三把手」。這種殺法一旦形成，兇悍無比，十拿九穩。

【例3】（圖182）

著法：紅先

1.炮二平五!① 象3進1　　2.炮五進二　　象1退3

3.帥六平五　　象3進1　　4.帥五平四　　象1退3

5.炮五平二　　士6進5②　6.帥四平五!③　象1進3

7.炮二平七!④　象3退5　　8.炮七平五　　象1退3

9.炮五平四（紅勝）

〔注〕

① 黑方士象受禁，妙著！

② 如改走象3退5，則炮二進七，士6進5，兵四進一紅勝。

③ 平帥中路限黑士活動，是構成「鐵門栓」殺法的關鍵之

著。

④用炮控制邊象回底，又一獲勝要著。

第四節　雙俥（車）錯殺法

　　俥（車）是棋盤上實力最強的兵種。所謂「雙俥（車）錯」（又稱「異線車」「二字車」「長短車」）殺法，就是運用雙俥（車）交替「將軍」，把對方將死。這種殺法是在對方缺士（仕）或雙士（仕）沒有連環，或主將（帥）暴露在外時使用，迅猛無比，其勢難擋。

【例1】（圖183）

著法：紅先

1.俥二進一　將4進1

2.俥八進八　將4進1

3.俥二退二　士5進6

4.俥二平四（紅勝）

　　此例為「雙俥（車）錯」的典型殺局。首著紅如貪吃中心士，黑有車7平5再車4平5殺棋。

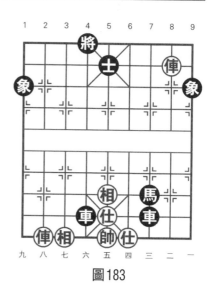

圖183

【例2】（圖184）

著法：紅先

1.俥八平四①　將6平5②　　2.俥二進二　象5退7③

3.俥二平三　士5退6　　　　4.俥四進三　將5進1

5.俥四平五　將5平6　　　　6.俥三平四（紅勝）

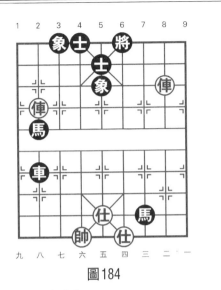

圖184

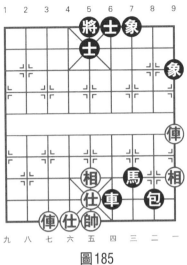

圖185

〔注〕

① 次序正確！如隨手走俥二進二照將，黑將6進1，俥八平四，士5進6，俥四進一，將6平5，紅無連殺反為黑勝。

② 如改走士5進6，則俥二平四（如誤走俥四進一吃士則無連殺），將6平5，前俥進二，將5進1，後俥進二，亦紅勝。

③ 送象只能延緩步數。如改走士5退6，則俥四進三，將5進1，俥二退一，紅方速勝。

【例3】（圖185）

著法：紅先

1.俥一平五！①　　將5平4　　2.俥七進九②　　將4進1

3.俥五平六　　　士5進4　　4.俥七退一③　　將4退1

5.俥六平八（紅勝）

〔注〕

① 妙著，獲勝關鍵。

② 進俥沉底將軍，把將打懸，避免黑將再回原位。

③ 退俥將軍不僅搶先控制了次底線，縮小了將的活動範圍，還打破了黑調包回防的計畫，如改走俥六平八，則包8平7，紅方還得費些周折。

第五節　海底撈月殺法

在無法攻破對方正面防禦時，借助帥（將）對中線的控制，把子力運動到對方底線，在將（帥）的背後發起攻勢而取勝的殺法，稱為「海底撈月」（又稱「沉底月」）殺法。這種殺法常用於俥炮巧勝單車的殘局階段，具有較高的用子技巧。

【例1】（圖186）

著法：紅先

1. 兵七平六　　車6退1
2. 兵六平五　　車6進1
3. 俥五進四　　將6進1
4. 兵五平四!　　車6進2
5. 兵四平三　　車6退2
6. 俥五進一　　車6進2
7. 俥五平四（紅勝）

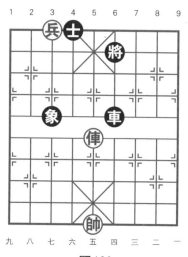

圖186

這是「海底撈月」的一種基本殺型，它的精妙之處是用俥護兵穿過「海底」，然後俥兵聯手底線照將巧勝。

【例2】（圖187）

著法：紅先

1. 炮三進四①　　士5退4　　2. 俥七進三　　將4退1

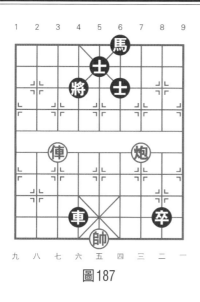

圖187

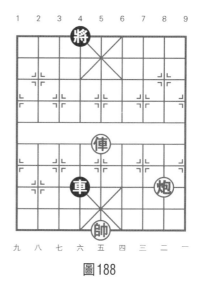

圖188

3.俥七進一　　將4進1　　4.炮三平六②　車4平2③

5.俥七退二　　將4退1　　6.俥七平六（紅勝）

〔注〕

① 進炮做殺不讓黑將歸位，佳著！

② 這是「海底撈月」的另一種典型入局形式。

③ 只好車讓迎頭，如改走馬6進4吃炮，則俥七退一，紅方
速勝。

【例3】（圖188）

從例2看出用「海底撈月」殺法要俥帥占中，俥炮分置在將
（帥）的兩側，該例是俥炮分置在將的同側，如何取勝？

著法：紅先

1.炮二進二①！　將4進1　　2.俥五進四！②　將4退1

3.炮二平九　　車4平1　　4.炮九進五　　車1平4③

5.俥五進一　　將4進1　　6.炮九平六　　車4平7

7.俥五退五　　車7退5④　　8.俥五平六　　車7平4

9.炮六退二

〔注〕

① 右炮左移的關鍵一著，把炮升至與俥平行的位置。

② 利用進俥「將軍」的機會，給炮讓出一條道路。

③ 如改走車1退7吃炮，則俥五進一，將4進1，俥五平九

吃車勝。

④ 如改走將4退1吃炮，則俥五平六殺。

第六節　炮輾丹沙殺法

一方用炮侵入對方底線，借助俥（車）的力量，輾轉掃蕩對方士（仕）、象（相）或其他子力，從而將死對方，稱為「炮輾丹沙」殺法。這種殺法一般多用於中局階段，是俥炮聯合作戰常用的攻殺手段。

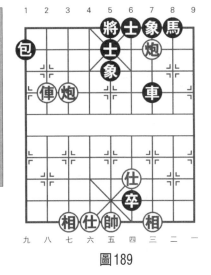

圖189

【例1】（圖189）

著法：紅先

1.俥八進三　士5退4

2.炮七進三　士4進5

3.炮七平四！　士5退4　　4.炮四平二！　象7進9

5.炮三進一　將5進1　　6.俥八退一（紅勝）

紅方借俥使炮，打士打馬摧毀黑方防守陣線，一氣呵成取得

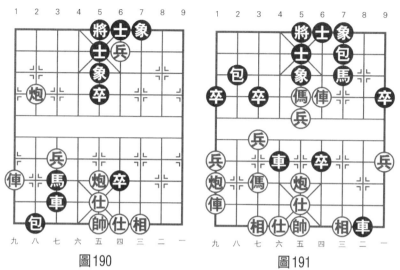

圖190　　　　　　　　　　圖191

勝利。

【例2】（圖190）

著法：紅先

1.俥九進七　士5退4　　2.炮八進三　士4進5

3.炮八平四　士5退4　　4.炮四平六　車3進1

5.炮六退九！（紅勝）

紅方掃蕩雙士後，以解殺還殺巧妙取勝。

【例3】（圖191）

著法：紅先

1.俥九平八　包7進8①！　2.俥八進六　包7平4

3.仕五退四　包4平6　　4.俥四退三②　車4平6

5.傌五進七　士5退4　　6.炮九進四　士6進5

7.炮九進三　象5退3　　8.前傌進五　將5平6

9.傌五退三　將6進1　　10.傌三退五　象3進5

11.俥八進一　士4進5　　12.俥八平五　　將6平5

13.傌五進七　將5平6

至此紅方認負。

〔**注**〕

① 黑方棄包轟相，著法兇悍。

② 黑包左右掃蕩紅方雙仕，包輾丹沙之勢不可阻擋，紅方棄俥殺卒，以解燃眉之急。如逃俥，則車4進2，形成絕殺之勢。

這是2002年綿陽第二屆全國體育大會象棋業餘組天津劉德忠與火車頭崔峻比賽的實戰對局。

第七節　夾俥炮殺法

雙炮集於一翼，與俥相呼應，在對方側翼底路三條橫行線上交替「將軍」而獲勝的殺法，稱為「夾俥炮」殺法，又稱「二路夾俥炮」「單俥重炮」，實力相當於雙俥，是實戰中常遇到的兇悍殺法。

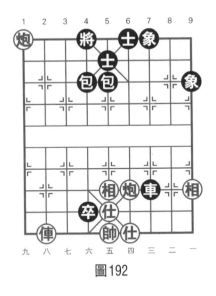

圖192

【例1】（圖192）

著法：紅先

1.俥八進九　將4進1　　2.炮四進六！　士5進6

3.俥八退一　將4退1　　4.炮四平七！　車7平5

5.炮七進一（紅勝）

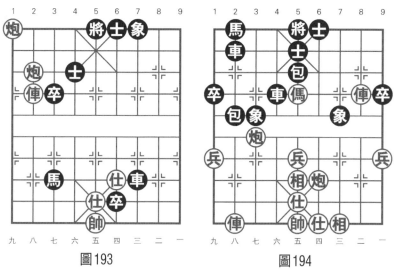

<div style="text-align:center">圖193　　　　　　　　圖194</div>

　　紅方由進炮打將把雙炮集於一翼，形成「夾俥炮」殺法，是常見的運子攻殺手段。

【例2】（圖193）

著法：紅先

1.炮八進二　　將5進1　　　2.俥八進二　　將5進1

3.炮九退二　　士4退5　　　4.俥八退一　　士5進4

5.俥八退二！　將5退1　　　6.俥八進三　　將5退1

7.炮九進二（紅勝）

　　紅方俥炮交替「將軍」，頓挫有致，一舉入局，用子技巧值得借鑒。

【例3】（圖194）

著法：紅先

1.炮四進六！　士5進6①　　2.炮四平二！　車2進2

3.炮二進一　　士6進5　　　4.俥二平三②　　車4平5

5.俥三進三　　士5退6　　　6.俥三退四　　士6進5

7.俥三進四　　士5退6　　　8.炮七平三③！　將5平4④

9.俥八平六　　馬2進4　　　10.俥三退一

以下黑如接走士6進5，則俥三平五！紅勝。

〔注〕

① 如改走車2進2，則炮四平一，將5平4，炮一進一，將4進1，炮一平八，車2退3，炮七平六，士5進4，俥八進四，包2退1，俥二進二，將4退1，傌五退三，紅方勝勢。

② 棄傌策畫「夾俥炮」，佳著。

③ 「夾俥炮」殺棋組合！暗伏俥三退三抽車。

④ 如改走車5平8，紅抽車勝定；又如改走包5進4，紅則俥三退三，將5進1，俥三進二，將5進1，炮三進三，士6退5，炮二退二重炮殺。

該局是2006年「浦發銀行杯」象棋大賽中，江蘇徐超與澳門李錦歡的實戰對局。

第八節　　重炮殺法

雙炮重疊在一條線上，一炮在前充當炮架，一炮在後「將軍」，或一炮在前「將軍」，一炮在後控制，一舉將死對方，稱為「重炮」殺法，也稱「重疊炮」。

【例1】（圖195）

著法：紅先

1.後炮進四　象3退5　　2.後炮進四（紅勝）

這是用前炮「將軍」、以後炮控制的殺法。該局如果黑方先

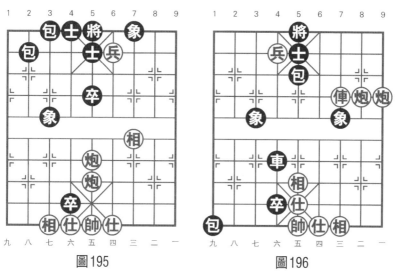

圖195　　　　　　　　　圖196

走亦可以「重炮」取勝。讀者自行解析。

【例2】（圖196）

著法：紅先

1.俥三進三　士5退6　　2.兵六平五！　將5進1

3.俥三退一　將5退1　　4.炮一進三　士6進5

5.炮二進三(紅勝)

紅方棄兵引將，然後用俥頓挫，次序井然，控制了黑方下二路要線，構成底線「重炮」殺法。

【例3】（圖197）

著法：紅先

1.俥四進二　車8平7①！　　2.相三進一　車1進1

3.炮五進四　馬3進5！②　　4.俥四平九　士6進5

5.俥九退二③　馬5進4　　6.後俥進二　車7平6

7.後俥平二　將5平6　　8.俥二退二　象5進3！④

9. 兵五進一　　包7平5

10. 俥九平八　　包7進2

11. 俥八退二　　包7平5!

12. 相一進三　　後包進3

13. 相三退五　　馬4進5!

以下紅方只能相七進五，則後包進4。（重包殺黑勝）

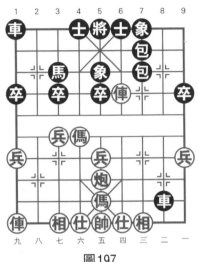

圖197

該局是2000年楓葉杯「全國青少年象棋錦標賽」中北京李榮與安徽梅娜對局的中局形勢。

〔注〕

① 護包，爭搶先手，佳著。

② 棄車換俥炮，入局好手。

③ 應改走俥六進五，則黑包7平1，前俥進三，車7退6，相七進五，可和。

④ 飛象進河口，佳著。既可以攔阻紅俥右移，又為架中炮作準備。

第九節　悶宮殺法

利用對方雙士（仕）自阻將（帥）易受「背攻」的弱點，用單炮（包）把對方將（帥）將死在九宮原位，稱為「悶宮」殺法，又稱「打背筬」。

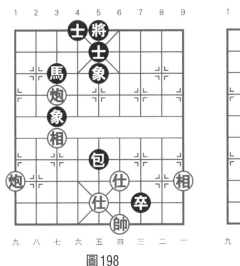

圖198

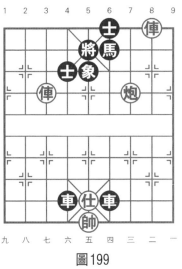

圖199

【例1】（圖198）

著法：紅先

1.炮九進七　　馬3退2　　2.炮七進三！　象5退3

3.炮九平七（紅勝）

　　紅方執先行之利，邊炮沉底迫黑馬墊將，再雙炮輪番奪宮成殺。該局若黑方先走亦可連殺入局，讀者可自行解析。

【例2】（圖199）

著法：紅先

1.俥七進二　　將5退1　　2.炮三進三　　士6進5

3.炮三退一①　士5退6　　4.俥七平五②　士4退5

5.炮三進一（紅勝）

〔注〕

① 借俥使炮，抽將頓挫，獲勝關鍵著法。

② 獻俥精妙！在黑將前設置障礙，構成「悶宮」巧殺。

【例3】（圖200）

著法：紅先

1. 炮五平七①　　士4進5
2. 帥六平五　　　包7進4②
3. 炮七平四③　　包7退1
4. 炮四平三　　　包7退1
5. 炮三進一　　　包7退1
6. 炮三進一　　　包7退1
7. 炮三進一　　　包7退1
8. 炮三進一

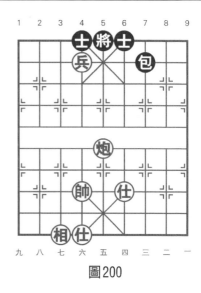

圖200

至此，黑包已無處可走，動則悶宮，紅勝。

〔注〕

① 黑平包後，續走炮七進五，士4進5，兵六進一絕殺，這是關鍵一著。

② 如包7平4，則炮七平三悶宮，紅勝。

③ 因為黑方只有黑包可動，等黑包走動後再走。

第十節　悶殺殺法

　　利用棄子攻殺手段，堵塞對方將（帥）的活動通道，或者透過「照將」造成對方攻擊性子力自堵將（帥）路，而一舉將死對方的殺法，稱為「悶殺」。

【例1】（圖201）

著法：紅先

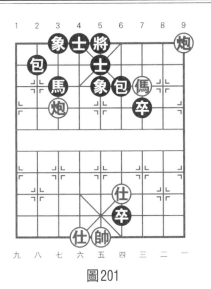

圖201

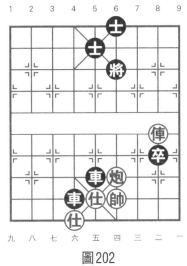

圖202

1.炮七進三！　象5退3　　2.傌三進二　　包6退2

3.傌二退四　　包6進7　　4.傌四進二　　包6退7

5.傌二退四！(紅勝)

紅方借炮使傌，棄炮獻仕，迫黑包自堵將路悶殺巧勝。

【例2】（圖202）

著法：紅先

1.俥二進三①　將6退1　　2.炮四進五②　車4退2

3.俥二進一(紅勝)

〔注〕

① 如圖202，黑伏有俥五平六殺著。紅如隨手俥二平四照將，則將6平5，黑方勝定。

② 伸炮餵將解殺還殺，構思奇特，如泰山壓頂，十分壯觀。

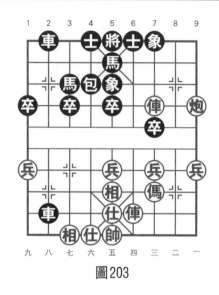

圖203

【例3】（圖203）

著法：紅先

1.炮一平五　　包4進6　　2.俥四進八①　　將5平6

3.俥三平四　　將6平5　　4.帥五平四②（紅勝）

〔注〕

① 棄俥殺士，鑄成「悶殺」殺法，妙著。

② 「悶殺」絕殺。

第十一節　空頭炮殺法

炮（包）與對方將（帥）在同一條直線上，使其士象（仕相）不能正常衛護將（帥），然後借炮（包）之威，用其他子力一舉殺死對方稱為「空頭炮」殺法。

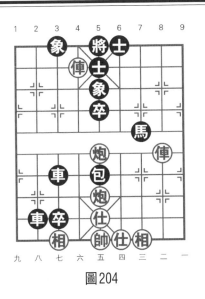

圖204

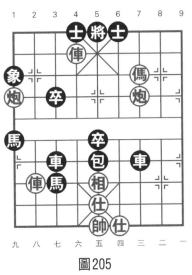

圖205

【例1】（圖204）

著法：紅先

1.前炮進三！　包5退4　　2.炮五進五　士5進4

3.俥二進四！　卒3平4　　4.俥二平五（紅勝）

紅方肋道俥隔斷黑雙象聯繫，故使紅炮有奪取「空頭」的機會。這種殺法在實戰中比較常見。

【例2】（圖205）

著法：紅先

1.炮三平五①　車7退4②　　2.俥八進六！　包5退3

3.炮九平五　　車7進1　　4.俥六平五（紅勝）

〔注〕

① 紅方用「擔子炮」強奪中路，也是常用的方法。

② 如改走其他著法，紅俥六平五或傌三進五均可成殺。

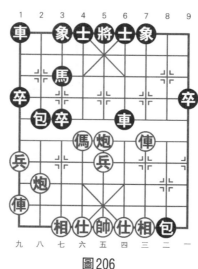

圖206

【例3】（圖206）

著法：紅先

1.傌六進五	馬3退5	2.仕六進五	卒3進1
3.俥九平六	包2進1	4.炮八平五①	象3進1
5.俥六進七	車1平3	6.傌五退七	馬5進6
7.俥三進三	包2平5	8.炮五進二	馬6退4
9.傌七進六			

至此黑認負（紅勝）。

〔注〕① 紅方繼續貫徹「空頭炮」計畫。

第十二節　天地炮殺法

　　一炮在中路，一炮在底線，分別牽制對方防守子力，然後用其他子力配合攻殺而將死對方，稱為「天地炮」殺法。

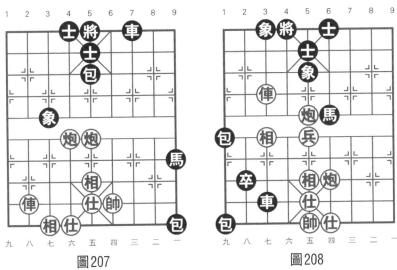

圖207　　　　　　　　圖208

【例1】（圖207）

著法：紅先

1.炮六平八！　象3退1　　2.炮八進五　象1退3

3.俥八平六！　車7平6　　4.仕五進四　車6進5

5.俥六進八（紅勝）

紅方撥炮沉底，平俥奪士，步步做殺，以「天地炮」殺法入局制勝。

【例2】（圖208）

著法：紅先

1.俥七平六　　將4平5　　2.帥五平六　後包退5

3.炮四平一！　馬6退7　　4.炮一進七　馬7退8

5.俥六進二！　卒2進1　　6.俥六平五！（紅勝）

紅方先以「鐵門栓」做殺，再平邊炮要「悶」，逼退黑方馬包，然後借「天地炮」之威進俥奪中士，入局殺法乾淨俐落。

【例3】（圖209）

著法：紅先

1.炮二進五① 士5退6

2.炮九平五② 士4進5③

3.俥八進二! 車6退7

4.俥八平五! 車6平5

5.俥六平四 將5平4

6.俥四進三!④ 將4進1

7.俥四平七! 包9進7

8.仕四進五 象7進9

9.俥七退一 將4退1⑤

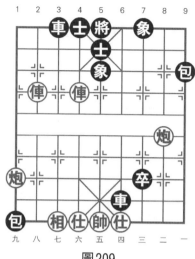

圖209

10.炮五進六（紅得車勝定）

〔注〕

① 紅方利用黑方「花士象」的弱點，沉底將軍。

② 安中炮形成「天地炮」的鉗形攻勢。

③ 如改走象5進7，則俥六平五，士4進5，俥八進二，包9退1（若走車6退7，則俥五進二速勝），俥八平五，將5平4，後俥平六，紅勝。

④ 如改走炮五進六，則車3進9，俥四進三，將4進1，炮五平一，車3退9，仕六進五（如改走帥五進一，車3進8，帥五進一，包9進5，黑勝），包9進7，炮二退九，車3平6，吃車勝定。

⑤ 如改走將4進1，紅可炮五進六，吃車或俥七退二要殺，象5進7，俥七平六，將4平5，炮二退六，包9退2，炮五進二，再炮二平五，紅勝。

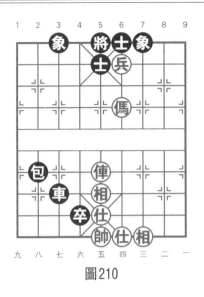

圖210

第十三節　臥槽傌殺法

用傌（馬）在對方底象（相）的前一格位置上「臥槽」，使對方將（帥）不安於位，然後用其他子力趁勢把對方將死的殺法，稱為「臥槽傌」殺法，該殺法是實戰中運用廣泛的進攻性著法。

【例1】（圖210）

著法：紅先

1.兵四平五！　士6進5　　2.傌四進三！　將5平4

3.俥五平六　士5進4　　4.俥六進四（紅勝）

首著用兵殺士，好棋！使傌能順利地臥槽將軍取勝。如改走傌四進六將軍則無連殺，反為黑勝。

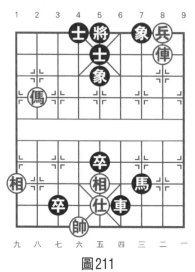

圖211

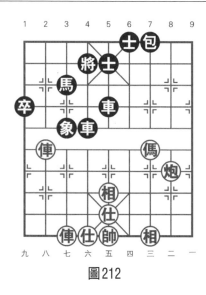

圖212

【例2】（圖211）

著法：紅先

1.俥二平四① 卒3平4② 　 2.帥六進一 　 車6平5

3.帥六退一 　 車5平3 　 4.相九進七③ 卒5進1

5.傌八進七（紅勝）

〔注〕

① 大膽獻俥，構思奇特，頗有一手擎天之妙。

② 如改走車6退7吃俥，傌八進七，將5平6，兵二平三
「悶殺」，紅方速勝。

③ 飛相妙著！使黑方無法解救「臥槽傌」的攻擊。

【例3】（圖212）

著法：紅先

1.俥八進四 將4退1 　 2.俥八平七① 車5退1

3.前俥進一 將4進1 　 4.炮二進五！ 士5進6

5.前俥退一　　將4退1　　　6.後俥平八　　　將4平5②

7.俥八進九　　車4退4　　　8.傌三進二　　　車4平2

9.傌二進三　　將5平4　　　10.俥七平六（絕殺紅勝）

〔注〕

① 紅俥捉馬，迫黑車棄守卒林道，為紅傌臥槽掃清障礙。

② 這幾個回合紅俥進退照將有序，恰到好處。

第十四節　　掛角傌殺法

用傌（馬）在對方九宮的任何一個士角位置上「將軍」，使對方將（帥）不安於位，然後運用其他子力把對方將死，則稱為「掛角傌」殺法，這種殺法在實戰中經常使用，頗具威力。

【例1】（圖213）

著法：紅先

1.炮七進三！　象5退3

2.傌八進六　　將5平6

3.兵三平四（紅勝）

紅方首著利用引離戰術，既減少了黑方中路的防守層，又使黑馬不能墊將，一舉兩得，入局明快。

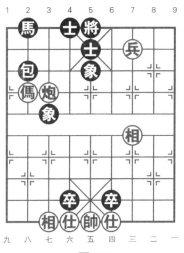

圖213

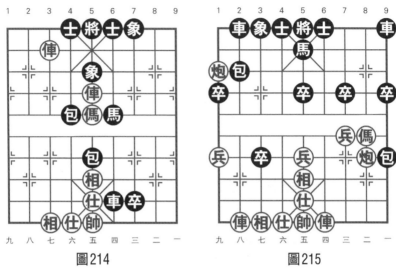

圖214　　　　　　　　　　圖215

【例2】（圖214）

著法：紅先

1.俥五進一！　士6進5①　　2.傌五進六！　將5平6

3.俥五平四②　士5進6　　　4.俥七平四（紅勝）

〔注〕

① 紅方棄俥殺象是入局關鍵著法。黑如用包、馬、象中的任何一子吃俥，紅均可用「掛角傌」一步將殺。

② 再獻俥引離黑方中士，迅速入局。

【例3】（圖215）

著法：紅先

1.俥八進六！　卒5進1　　2.傌二進三　車9平8

3.傌三退五！　馬5進3　　4.炮九平七　車8進6

5.俥八進一！　車2進2　　6.傌五進六

至此，黑如續走將5進1，則俥四進八殺（紅勝）。

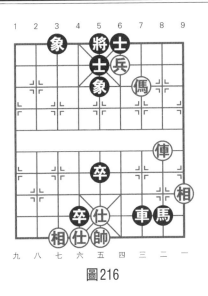

圖216

第十五節　釣魚傌殺法

用傌（馬）在對方底象（相）前兩格（與將或帥形成田字對角）的位置上「將軍」，或控制將（帥）的活動，然後借傌（馬）之力，用俥（車）或兵（卒）將死對方，稱為「釣魚傌」殺法，是殘局階段常用殺法。

【例1】（圖216）

著法：紅先

1.兵四平五！　士6進5　　2.俥二進五　象5退7

3.俥二平三　士5退6　　4.俥三平四（紅勝）

紅方棄兵殺士用俥將軍，構成了「釣魚傌」基本殺型。

【例2】（圖217）

著法：紅先

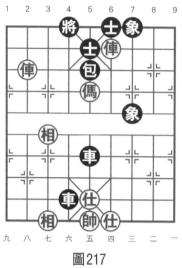

圖217

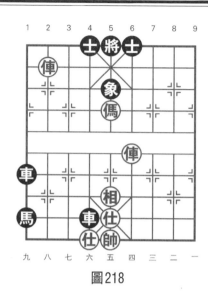

圖218

1.俥四進一! 士5退6 2.俥八進二① 將4進1

3.俥八退一 將4退1② 4.傌五進七 將4平5

5.俥八進一 車4退8 6.俥八平六!(紅勝)

〔注〕

① 次序正確！如改走傌五進七，將4進1，俥八進一，將4進1，紅無殺法，黑勝。

② 黑如改走將4進1，則傌五退七，亦紅勝。

【例3】（圖218）

著法：紅先

1.俥四進五① 將5平6 2.傌五進三② 將6平5

3.俥八平二 象5退7 4.俥二進一 車1平6

5.俥二平三 車6退6 6.俥三平四(紅勝)

〔注〕

① 棄俥砍士，拆除黑將的防衛，搶先攻王。

② 棄俥引將，紅傌借「將軍」之機，搶佔「釣魚傌」的有利位置。

第十六節　側面虎殺法

用傌（馬）在對方三、七路原始兵（卒）位置上，與將（帥）之間狀如「雙士連環」，限制其活動，然後用其他子力將死對方，稱為「側面虎」殺法，又稱「高釣傌」，是殘局常用戰術。

【例1】（圖219）

著法：紅先

1.俥四進九①　　將5平6　　2.俥二進四　　將6進1

3.傌五退三②　　將6進1　　4.俥二退二（紅勝）

〔注〕

① 如圖219，是實戰中常見的陣形，紅方棄俥卓有膽識，為以下俥傌側翼聯攻開闢了戰場。

② 紅方運用「側面虎」捷足先登，勝來乾淨俐落。

【例2】（圖220）

著法：紅先

1.俥九進四　　　將4進1

2.傌九進八！　　包7進1

3.兵六進一①　　士5進4②

4.俥九平五③　　士4退5

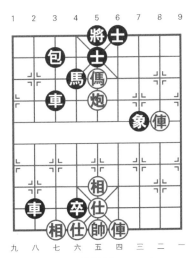

圖219

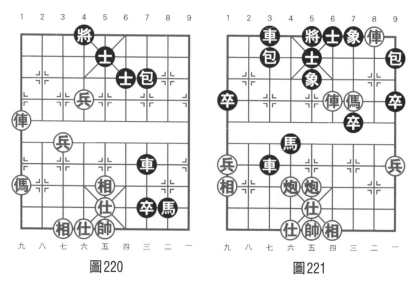

圖220 圖221

5.傌八進七 將4進1 6.俥五平九④ 卒7平6

7.俥九退二(紅勝)

〔**注**〕

① 妙極！由此展開攻勢。

② 如改走將4進1，則俥九退二再傌八進七連殺，紅勝。

③ 紅俥占中，有力之著！使黑將無法逃避傌的攻擊。

④ 黑將已處在「虎」口之中，此時俥回原路，形成絕殺之勢。

【**例3**】（圖221）

著法：紅先

1.俥四進三!① 將5平6 2.傌三進五！ 包3進1②

3.傌五退三 包3平7 4.俥二平三 將6進1

5.俥三退二(紅勝)

以下黑如接走後車進3，則俥三進一，將6進1，俥三平四殺。

〔注〕

① 棄俥殺士，猝不及防！

② 傌踏中象側面虎殺勢已成！黑用包墊阻，僅解燃眉，已無濟於事。

該局選自1984年全國象棋個人賽廣東呂欽與河北劉殿中的實戰對局。

第十七節　拔簧傌殺法

俥借用傌的力量，進行抽將得子或將死對方，稱為「拔簧傌」殺法，俗稱「梭裡拔簧」。

【例1】（圖222）

著法：紅先

1. 傌七進八　　將4進1①
2. 俥七進四　　將4退1
3. 俥七退五②　將4進1
4. 俥七進五　　將4退1
5. 俥七平五（紅勝）

〔注〕

① 如改走將4平5，紅俥七進五速勝。

② 紅俥借傌抽將吃包，正著！如誤走俥七平五貪殺，黑包3退5墊將，紅無連殺手段反而輸定。

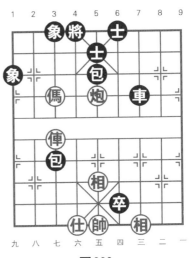

圖222

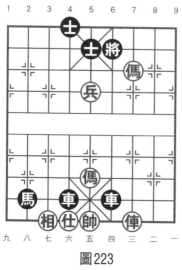

圖223

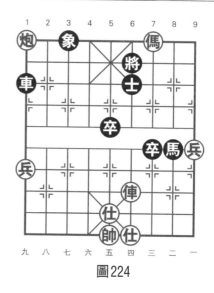

圖224

【例2】（圖223）

著法：紅先

1.傌三進二	將6退1	2.俥三進九	將6進1
3.俥三平六！	將6進1	4.俥六退八！	車6平4

5.傌五退七（紅勝）

紅方借傌「拔簧」抽將拼車，算度深遠，獲勝關鍵。

末著紅方退傌露帥，形成雙殺，黑無解著。

【例3】（圖224）

著法：紅先

1.俥四平六	車1退2①	2.俥六進六	士6退5②
3.俥六平五	將6退1	4.傌三退四！	馬8退7
5.傌四進六	馬7進6	6.仕五退六	卒5進1③
7.俥五退四	將6進1	8.俥五進四	將6進1

9.俥五平三④（紅勝）

〔注〕

① 如改走車1退1，則俥六進五！士6退5，傌三退二殺，紅勝。

② 如改走將6退1，則俥六進一，將6進1，俥六平五！馬8退9，傌三退二，馬9退7，俥五平三！紅方得子勝定。

③ 如改走車1進1，則俥五平三將軍，若紅方棄俥吃馬，則紅俥雙兵必勝馬雙卒；又如改走將6平5，則傌六退四抽車，紅勝。

④ 如改走俥五退一，則將6退1，俥五平四，紅勝。

第十八節　八角傌殺法

用傌（馬）在對方九宮的任何一個士角位置上，與將（帥）形成對角，使其失去活動自由，然後用其他子力將死對方，稱為「八角傌」殺法。

【例1】（圖225）

著法：紅先

1.炮二進五　　士6進5

2.傌一進三　　士5退6

3.傌三退四！　士6進5

4.兵七進一（紅勝）

圖225

這是一則較簡單的連殺局，它顯示了「八角傌（馬）」控制將（帥）的特殊能力。

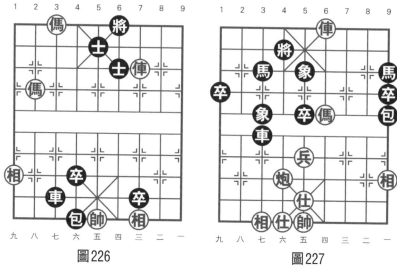

圖226 圖227

【例2】（圖226）

著法：紅先

1.傌八進六！　包4退7　　2.傌七退六！　士5進4

3.俥三平四(紅勝)

本局僅三個回合就結束了戰鬥。可見只要掌握「八角傌（馬）」的基本技巧，即可在紛繁的棋局中巧出奇招，一舉獲勝。

【例3】（圖227）

著法：紅先

1.俥四退三①　馬9退8②　　2.俥四平一　包9平7

3.俥一進二　將4進1　　　4.俥一平七　馬3進2

5.俥七平二③　車3平6　　6.俥二進一　將4退1

7.俥二平四　馬2進3　　　8.俥四退一　將4進1

9.傌四進五④　車6平8　　10.傌五進四

至此，構成「八角傌」殺勢，紅勝。

〔注〕

① 退俥卒林線要道，左右逢源，入局佳著。

② 馬退底線預防釣魚傌的攻殺。

③ 紅俥先攛黑馬入背道，再平俥壓死馬，過門清爽，現先手吃回失子。

④ 棄俥，馬踏中象，伏傌後炮殺，妙著。

第十九節　白馬現蹄殺法

運用棄俥（車）引離戰術，造成對方九宮士（仕）角的防守據點失控，使處在對方下二路橫線或卒林線上的傌（馬），能夠「掛角照將」而構成巧妙殺局，稱為「白馬現蹄」殺法。

【例1】（圖228）

著法：紅先

1.俥三進五　　包6退1①

2.俥四進三②　士5退6

3.傌二退四　　將5進1

4.俥三退一（紅勝）

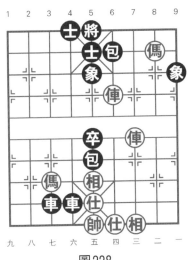

圖228

〔注〕

① 如改走士5退6，則俥三平四，將5進1，後俥進二紅勝。

② 紅方棄俥吃包，著法兇悍，制勝要著。以下紅傌「現蹄」掛角照將一舉獲勝。這是此種殺法的常見殺型。

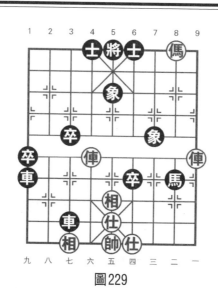

圖229

【例2】（圖229）

著法：紅先

1.帥五平六! 士4進5① 2.傌二退四! 象5退3②

3.俥一進四③ 車3退2 4.俥六進五④ 士5退4

5.傌四退六（紅勝）

〔注〕

① 如改走士6進5，則傌二退四，將5平6，傌四退三，象5退7，俥一進五，象7退5，傌三進五絕殺，紅勝。

② 紅方暗伏獻取妙殺，黑方落象無奈。如改走車3退2，則俥六進五！士5退4，傌四退六再俥一進四殺！紅勝。

③ 緊追不捨，不給黑方喘息之機。

④ 精妙！俥傌各處一翼的「白馬現蹄」殺法比較少見。在短短的幾個回合中，紅方緊湊有序，著著殊機，充分顯示了俥傌的巧妙配合。

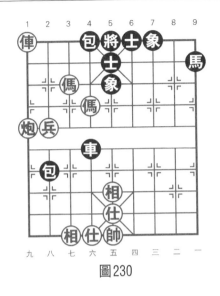

圖230

【例3】（圖230）

著法：紅先

1.俥九平六① 士5退4

2.傌六進四（紅勝）

〔注〕① 棄俥砍包，強制引離中士，乃運用「白馬現蹄」殺法的基本手段。

第二十節 雙傌飲泉殺法

用一傌（馬）在對方九宮側翼控制將門，另一傌（馬）臥槽奔襲，迫其主將（帥）不安於位，然後雙傌（馬）互借威力，回環跳躍，盤旋進擊而巧妙取勝的殺法，稱為「雙傌飲泉」殺法，俗稱「打滾馬」。

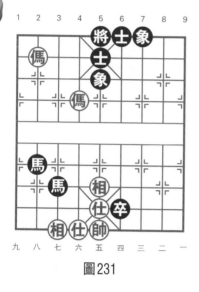

圖231

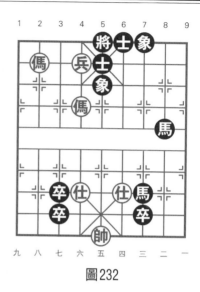

圖232

【例1】（圖231）

著法：紅先

1.傌六進七　將5平4　　2.傌七退五！　將4平5

3.傌五進三（紅勝）

此例紅方雙傌互借抽將之力，僅僅三個回合就把黑將擒住。
這是「雙傌飲泉」的基本殺型。

【例2】（圖232）

著法：紅先

1.傌八退六①　　馬8退6②　　2.兵六進一③　　將5平4

3.前傌進八　　將4平5④　　4.傌六進七　　將5平4

5.傌七退五！　將4平5⑤　　6.傌五進七　　將5平4

7.傌七退六⑥　　將4平5　　8.傌六進四（紅勝）

〔注〕

①紅傌掛角送入虎口，驚險妙趣！這是「雙傌飲泉」殺法

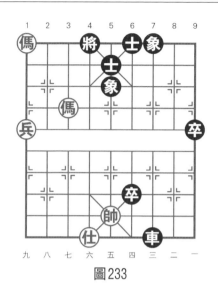

圖233

的一種典型招式，值得借鑑。

　　② 如改走士5進4吃傌，傌六進四掛角殺。

　　③ 獻兵好棋！為雙傌盤宮入局閃開攻殺的道路。

　　④ 如改走將4進1，傌六進八殺。

　　⑤ 如改走將4進1，傌五退七殺。

　　⑥ 一傌控制，一傌將軍，變換調位，以下紅方借帥力傌掛士角取勝。

　　【例3】（圖233）

　　著法：紅先

1.傌七進八	將4平5	2.傌九退七	將5平4
3.傌七退五	將4平5	4.傌五進七	將5平4
5.傌七退六①	將4平5	6.傌六進四(紅勝)	

　　〔注〕① 紅方妙用「雙傌飲泉」殺法，先抽去象，再退肋傌閃將，殺勢已成，以下黑如將4進1，則傌六進八，紅勝。

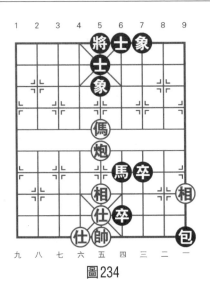

圖234

第二十一節　傌後炮殺法

傌（馬）與對方將（帥）在同一條豎線或橫線上，中間空一格，限制將（帥）不能左右活動，然後以傌（馬）為炮（包）架，用炮（包）在其後將死對方，稱為「傌後炮」殺法，是中殘局階段頗有力量的一種殺法。

【例1】（圖234）

著法：紅先

1.傌五進六　將5平4　　2.傌六進八①　將4平5②

3.炮五進二　馬6退4　　4.傌八退六　　將5平4

5.炮五平六（紅勝）

〔注〕

①紅傌由打將控制黑方將門，是取勝佳著。

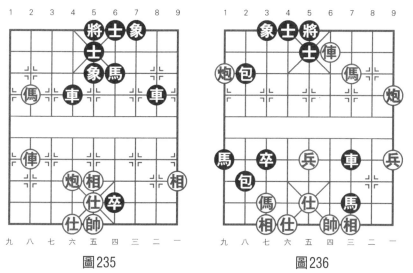

圖235　　　　　　　　　　　圖236

② 如改走將4進1，則炮五平九同樣形成「傌後炮」絕殺。

【例2】（圖235）

著法：紅先

1.傌八進七　　車4退2　　2.傌八進六　　士5退4

3.傌八平六！　將5進1　　4.傌六退一！　將5退1

5.傌六平四！　將5平4　　6.傌四進一　　將4進1

7.傌七退六（紅勝）

這是一盤實戰中常見的中局殺勢。紅傌借傌炮之威，終以「傌後炮」殺法入局取勝。

【例3】（圖236）

著法：黑先

1.……　　　　象3進1①　2.傌四進一！②　士5退6

3.炮一進三　　士6進5　　4.傌三進四　　車7退6

5.傌四退五　　士5退6　　6.傌五進三　　將5進1

7.炮一退一（紅勝）

〔注〕

① 貪吃紅炮致敗局。應改走車7平6兌車，雖少一象，但有卒過河，黑勢不弱。

② 棄俥妙著！

第二十二節　三子歸邊殺法

集結三個不同兵種子力，到對方九宮側翼聯合作戰而將死對方，稱為「三子歸邊」殺法。

【例1】（圖237）

著法：紅先

1.炮一進四　　士6進5

2.傌三進一！　卒8平7

3.傌一進二　　士5退6

4.傌二退三！　士6進5

5.兵四進一（紅勝）

紅方進邊傌做殺，正著！如誤走傌三進二，則馬8進6，仕五進四，包8退8，紅方無法入局。

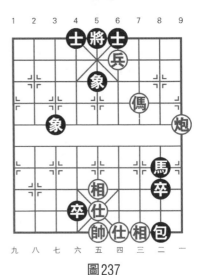

圖237

【例2】（圖238）

俥（車）、傌（馬）、炮（包）三個兵種，配備齊全，實力強大，與對方將（帥）同在一翼時，比較容易構成殺局。

著法：紅先

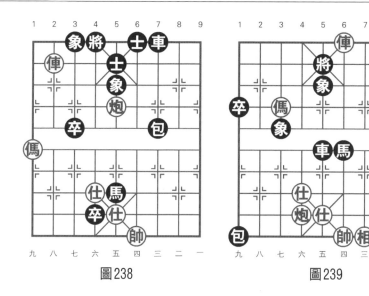

圖238　　　　　　　　圖239

1.炮五平九①　將4平5　　2.傌九進八②　包7退3③

3.傌八進六④　士5進4　　4.炮九進三(紅勝)

〔注〕

① 炮平邊線與俥傌聯合作攻，俗稱「三子歸邊一局棋」。

② 進傌伏殺，緊著！

③ 如改走包7退2，則傌八進七，將5平4，炮九進三，將4進1，傌七退八，亦紅勝。

④ 正著！如先走炮九進三，士5退4，傌八進六，包7平4墊將反殺，黑勝。

【例3】（圖239）

著法：紅先

1.傌七進八　　馬6進7　　2.帥四進一　馬7退5

3.帥四退一　　馬5進4　　4.傌八進六　馬4進2

5.帥四進一　　包1退1　　6.帥四進一　象5退7

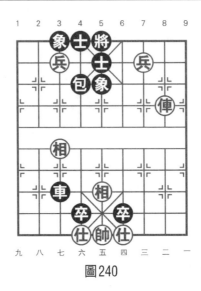

圖240

7.傌六退四① 　包8退1 　8.傌四退三(以下再傌三進二勝)

〔注〕

① 紅傌終於跨入黑方左翼，形成俥傌炮三子歸邊的殺法。

第二十三節　二鬼拍門殺法

　　用雙兵（卒）或一俥（車）一兵（卒）侵入對方九宮禁區，分別鎖住對方將（帥）肋道，然後配合其他子力謀士攻殺入局，稱為「二鬼拍門」殺法。

【例1】（圖240）

著法：紅先

1.兵三平四! 　士5退6 　2.俥二進三! 　士4進5

3.兵七平六 　車3進2 　4.兵四平五(紅勝)

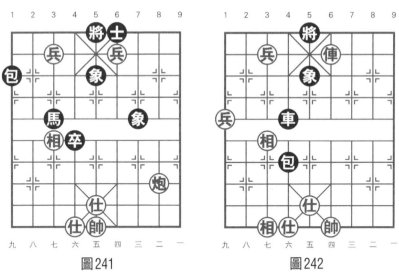

圖241　　　　　　　　　　圖242

　　紅方首著平兵做殺，次序正確！如誤走俥二進三，則象5退7！伏包4平5還殺，反為黑勝。

【例2】（圖241）

著法：紅先

1.炮二進七　士6進5　　2.帥五平四①　士5進6

3.兵七平六　包1退1　　4.兵六平五②　士6退5

5.兵四進一（紅勝）

〔注〕

① 解殺伏殺，好棋！

② 妙！兵坐花心，巧成殺局。

【例3】（圖242）

著法：紅先

1.兵九平八　車4進1①　　2.相七退九　包4進2

3.相九進七　包4退2　　4.兵八進一　車4退1

5.兵八平七　車4進1　　6.俥四退二　車4退1

7.後兵平六　包4退3　　8.俥四進三　將5進1

9.俥四退一　將5退1　　10.兵七平六（紅勝）

〔注〕

① 黑車不敢吃兵，否則兵七平六，黑立敗。

此例是1980年樂山全國象棋個人賽廣東楊官璘與江蘇言穆江對局的殘局形式，從首著棄兵破士構成巧妙殺勢，楊老冠軍的殘棋技藝由此可見一斑，讀者細細玩味。

第二十四節　送佛歸殿殺法

兵（卒）藉助其他子力的力量，步步「將軍」，把對方將（帥）逼回原始位置而取勝的殺法，稱為「送佛歸殿」殺法，又稱「三進兵」。

【例1】（圖243）

著法：紅先

1.俥七平六！　將4進1

2.兵六進一　　將4退1

3.兵六進一　　將4退1

4.兵六進一　　將4平5

5.兵六進一（紅勝）

紅方棄俥把黑將引高，再用騎河兵藉助帥力連進四步，將黑將逼回原始位置而取勝。

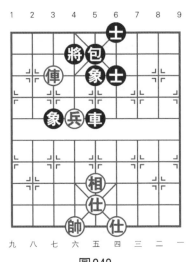

圖243

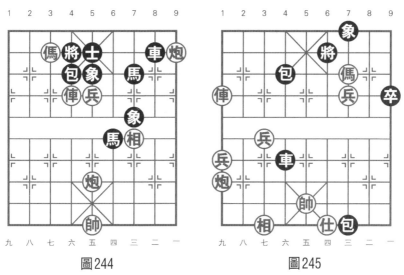

圖244 圖245

【例2】（圖244）

著法：紅先

1.俥六進一！	將4進1	2.兵五平六	將4退1
3.炮五平六	馬6進4	4.兵六進一	將4退1
5.兵六進一	將4平5	6.兵六平五！	將5平6

7.兵五進一！（紅勝）

紅方棄俥後，兵借炮威，直搗黃龍，頗見妙趣。

【例3】（圖245）

著法：紅先

1.俥九平四	包4平6	2.俥四進一！	將6進1
3.兵三平四	將6退1	4.炮九平四	車4平6

5.兵四進一（紅勝） 將4平5

紅方棄俥後，兵借炮威，直搗黃龍。

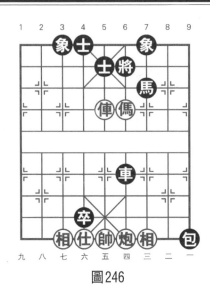

圖246

第二十五節　雙照將殺法

　　一方走出一步棋，可使己方兩個棋子同時「將軍」，並致使對方無法解救者，稱為「雙照將」殺法（若三個棋子同時「將軍」，稱為「三照將」），簡稱「雙將」，「『雙將』必動將（帥）！」它是一種兇狠殺法。

【例1】（圖246）

著法：紅先

1.俥五進二！　將6進1①　　2.俥五平四！　將6退1

3.傌四進六②（紅勝）

〔**注**〕

① 如士4進5吃俥，傌四進六，紅方速勝。

② 紅帥佔領中路，棄俥後形成傌、炮「雙將」取勝。

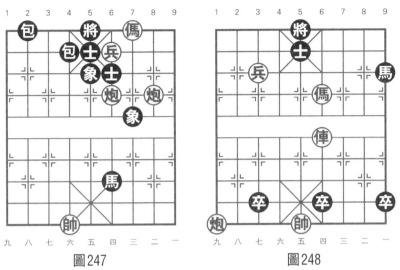

圖247 圖248

【例2】（圖247）

此局為炮、傌、兵三個棋子同時「將軍」，三照將的殺法在實戰中極少出現。

著法：紅先

1.炮二進三　士5退6　　2.傌三退四　士6進5

3.兵四進一！(紅勝)

【例3】（圖248）

著法：紅先

1.傌四進六　將5平4　　2.炮九平六　卒3平4

3.俥四進五！　士5退6①　　4.傌六進四(紅勝)

最後一著躍傌造成傌炮同時從兩方照將。因紅帥控制中路，黑將無法躲避，雙將殺。黑負。

〔注〕

① 如改走將4進1，則兵七進一殺。

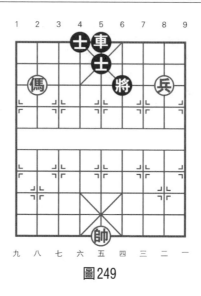

圖249

第二十六節　困斃殺法

在殘局中，利用圍困、控制、停閒等戰術技巧，封閉對方的全盤子力，使其無一應著可走而認輸的勝法，稱為「困斃」殺法。

【例1】（圖249）

著法：紅先

1.兵二平三　將6退1　　2.兵三進一　將6退1

3.傌八進六（紅勝）

紅方以兵制將，關死黑方車路，然後策傌臥宮牽住中心士，迫使黑方無棋可走，只好認輸。

【例2】（圖250）

著法：紅先

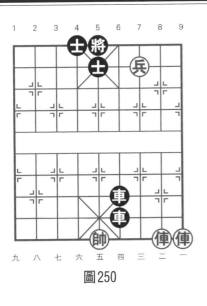

圖250

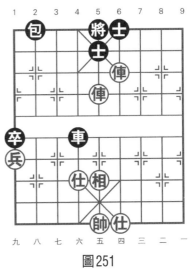

圖251

1.俥一進九　　後車退7	2.俥二進九!　前車進1
3.帥五進一　　前車退1	4.帥五退一　　前車退2
5.俥二平四!　車6退6	6.俥一平三!　車6平7

7.兵三進一(紅勝)

紅方利用先行之利，毅然雙俥沉底邀兌，巧妙地形成「老兵」守門的有趣棋局。

【例3】（圖251）

著法：紅先

1.俥四平七　包2平4①	2.俥七退三!②　車4平3
3.相五進七　卒1進1	4.俥五平八　包4進2
5.俥八進三　包4退2	6.帥五進一　卒1進1

7.相七退九(黑欠行紅勝)

〔注〕

① 如改走卒1進1，則俥七進二，車4退5，俥七平六，將5

平4，俥五平八，捉包得子，紅勝定。

②妙著！為困斃殺法埋下伏筆。

第二十七節　立傌俥殺法

指進到二、八路與對方次底線交點上的傌，這一點上的傌同時控制四（4）、六（6）路肋道上的高低兩個士角，然後利用棄子引離戰術逼迫對方落下中士（仕），以達到退馬士角「將軍」的目的，再配合其他子力絕殺，這種殺法稱為「立傌俥」殺法。這是運用俥（車）、傌（馬）聯攻，巧妙構成殺局的一種常用殺法，也稱為「勒馬車」「金鉤持玉」，俗稱「棄俥掛玉」。

【例1】（圖252）

著法：紅先

1.俥四進九！　士5退6

2.傌二退四　　將5平4①

3.俥八平六（紅勝）

〔注〕① 如改走將5進1，則俥八進二，紅勝。

【例2】（圖253）

著法：紅先

1.炮五平九　　包4平1

2.俥七進二　　車4退1

3.炮九平五！　車4平3

4.傌八退六　　將5平4

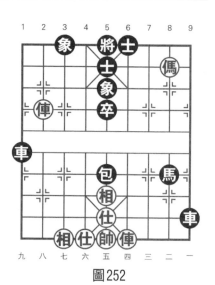

圖252

圖253　　　　　　　　圖254

5.炮五平六（絕殺紅勝）

【例3】（圖254）

著法：紅先

1.炮九進三　士5退4　　　2.傌八退六　馬2退4

3.俥一平六　馬6進7①　　4.帥五進一　車7平4

5.俥六進一　將5進1　　　6.俥六平五　將5平6

7.俥五平四　將6平5　　　8.帥五平四　象5進7

9.傌六退四　將5進1　　　10.傌四進三　將5退1

11.俥四退一　將5進1　　　12.俥四平六（紅勝）

〔注〕

① 如改走士6進5，則俥六進一雙將殺，紅速勝。

第二十八節　雙俥脅士殺法

當一方以雙俥（車）侵入對方九宮兩肋時，利用棄俥（車）強行殺士（仕）入局，稱「雙俥脅士」殺法。

【例1】（圖255）

著法：紅先

1.帥五平四①　士4進5

2.俥四進四②　馬2退3

3.俥六平五　　馬3退5

4.俥四進一（紅勝）

〔注〕

① 出帥助攻，是雙俥方經常採用的手段，如改走俥六平四，則士4進5，紅方不易取勝。

② 雙俥奪單士，棋界有句

圖255

謠語「缺士怕雙俥」。在對方缺士的情況下，雙俥容易發揮出強大的威力。

【例2】（圖256）

著法：紅先

1.炮九進五①　士5退4　　2.俥八平六②　士6進5

3.俥四平五③　馬7退5④　　4.俥六進一！（紅勝）

〔注〕

① 進炮「將軍」，逼黑方只能落士，打破了黑方雙士的緊

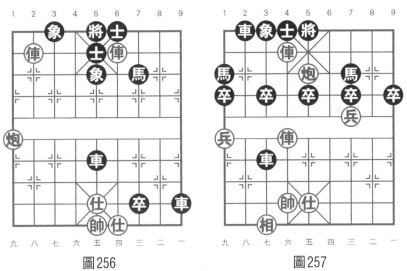

圖256　　　　　　　　　　圖257

密聯繫。

② 平俥借勢，占位催殺。

③ 棄俥突破，使黑方4路底士失去了保護，同時吸引黑馬占中，並有堵塞作用。

④ 如改走將5平6，則俥六進一殺。

【例3】（圖257）

著法：紅先

1.炮五平七	車2進8	2.帥六退一	車3平8
3.前俥進一	將5進1	4.後俥進四	將5進1
5.後俥退一	將5退1	6.前俥退一	將5退1
7.後俥平五	將5平6	8.俥五平四	將6平5
9.俥四進一	車2平5	10.俥六進一（紅勝）	

第二十九節　三俥鬧士殺法

殘局階段，一方的雙俥（車）一兵（卒）進入對方九宮，攻擊對方的士（仕），因其攻擊力相當於三個俥（車），「小卒（兵）過河賽如俥（車）」，故名「三俥鬧士」，該取勝方法稱為「三俥鬧士」殺法。

【例1】（圖258）

著法：紅先

1.俥四平七　象3進1　　2.俥七平五

以下破黑中士，紅勝。

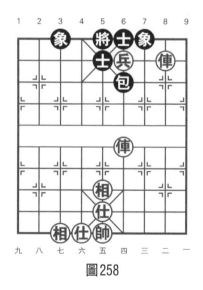

圖258

【例2】（圖259）

著法：紅先

1.俥三平四①！ 將5平6② 2.俥五平一（紅勝）

以下黑如走包5退2，則俥一進三，或帥五平四黑均無解著而失敗。

〔注〕

① 俥砍底士，入局佳著。

② 如改走將5進1，則俥四退一，將5退1，兵四平五，形成「三俥鬧士」的基本局式，紅方勝定。

【例3】（圖260）

著法：紅先

1.炮八平五①！ 士4進5 2.兵三平四！ 象3進1

3.前俥平五 馬7退5 4.俥六平二！

以下黑走將5平4，則兵四平五！絕殺（紅勝）。

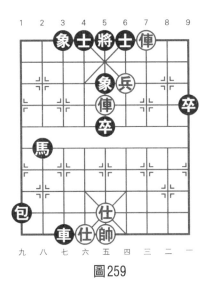

圖259

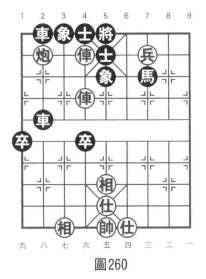

圖260

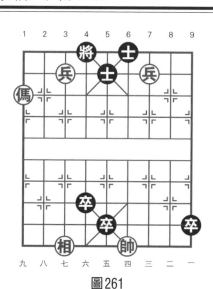

圖261

第三十節　老卒搜山殺法

老卒即底卒（兵），運用底卒（兵）配合其他子力將死對方而取勝的方法，稱為老卒搜山殺法。

【例1】（圖261）

著法：紅先

1.傌九進八　卒4進1　　2.兵七平六　將4平5

3.傌八退七　士5進4　　4.兵三平四（紅勝）

該局選自明代古譜《適情雅趣》一書。這是單傌雙兵的一種殺法。

【例2】（圖262）

著法：黑先

1.……　　　卒4進1①!　　2.傌八進六②　馬7進8

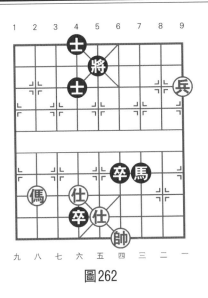

圖262

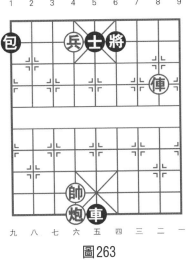

圖263

3.帥四進一　卒4平5！

底卒篡位，暗伏馬8退7的絕殺，黑勝。

〔注〕① 妙著。

② 如改走仕五退六，則馬7進8，帥四進一，卒6進1，黑勝。

【例3】（圖263）

著法：紅先

1.炮六平七①　車5平3②　　2.帥六平五　士5進6

3.俥二進二　將6退1　　4.兵六進一！　包1平5

5.兵六平五（紅勝）

〔注〕① 紅方棄炮引離黑車，好棋！

② 如改走車5退3，則俥二平四，士5進6，炮七平四，車5進3，炮四進七，將6退1，炮四平七，將6平5，俥四平二，包1退1，炮七進二紅勝；又如改走車5平6，則帥六平五，士5進

6，炮七進八，紅勝；又如改走包1平2，則俥二平四，士5進6，炮七進八，將6退1，俥四進一，將6平5，俥四平二，紅勝。

第三十一節　小鬼坐龍廷殺法

　　小鬼指兵（卒），龍廷指九宮中心，俗稱花心。兵（卒）占對方九宮中心稱「小鬼坐龍廷」，若俥（車）占對方將（帥）位，稱「虎坐中堂」，都是控制將（帥）平中之路，再配合其他子力取勝的方法稱為「小鬼坐龍廷」或「虎坐中堂」殺法。

【例1】（圖264）

著法：紅先

1.俥一平五　　卒5進1

2.炮八進三！　將5平4

3.兵四平五（紅勝）

　　該局選自明代古譜《夢入神機》一書。紅方一招棄俥吸引，換得炮路通暢，巧妙構成小鬼坐龍廷殺局。

【例2】（圖265）

著法：紅先

1.俥四進五！　包5平6	2.俥四平五！　士6進5
3.俥二平五　　將5平6	4.俥五進一　　將6進1
5.俥五平三　　車4退3	6.俥三退六　　包6退3

圖264

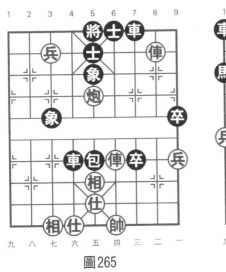

圖265

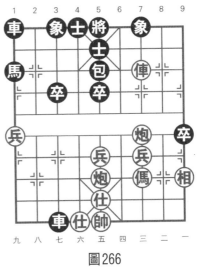

圖266

7.兵七平六！　車4平5　　8.俥三進五　　將6退1

9.兵六平五

成小鬼坐龍廷殺，紅勝。

【例3】（圖266）

著法：紅先

1.炮五進四　　將5平6①　　2.俥三進二　　將6進1

3.炮五平四　　士5進4　　4.俥三平五！②　車3退4

5.炮四退三③　車3平7　　6.兵三進一　　車1平2

7.傌三進四　　包5平6　　8.傌四進三　　包6平7

9.兵三進一　　士4進5　　10.兵三平四　　士5進6

11.兵四進一　　車2進4　　12.兵四進一　　將6進1

13.俥五平四（紅勝）

〔注〕

① 如誤走象7進9，則俥三平四，下一步出帥絕殺。

② 俥占將位,稱虎坐中堂。

③ 退炮欲重炮叫殺,逼黑棄車殺炮,紅俥又趁機參戰,是先中先的著法。

第三十二節　俥傌冷著殺法

在俥(車)傌(馬)聯合進攻的過程中,「借俥使傌」「借傌使俥」,在平淡的局勢下弈出的著法,令對手束手無策,防不勝防,或借機吃子,或造成步步絕殺,這是難度比較大的戰術動作。

【例1】(圖267)

著法:紅先

1.兵三平四!① 　　將5平6

2.傌四進五　　　 將6進1②

3.傌五進六　　　 將6平5

4.傌六退七　　　 將5平4

5.俥三平六(紅勝)

〔注〕

① 棄兵引將,妙著!紅如改

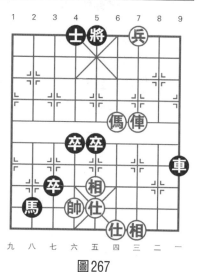

圖267

走傌四進五,則卒3進1,帥六退一,卒3進1,帥六平五,卒3平4,仕五退六,馬2退4,帥五進一,車9進2,黑勝。

② 如改走將6平5,則傌五進七,將5進1,俥三進三紅勝。

【例2】(圖268)

著法:紅先

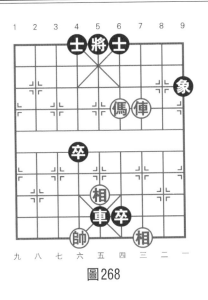

圖268

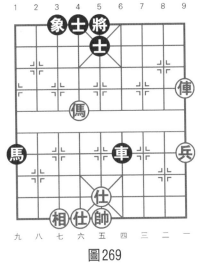

圖269

1.馬四進六！① 　將5進1　　2.俥三平五！　將5平4

3.馬六退四！② 　士4進5　　4.俥五平六　　士5進4

5.俥六進一（紅勝）

〔注〕

① 如改走馬四進三「臥槽」，紅方沒有續攻的手段，處境十分危險。

② 馬跳角，平俥攆將，回馬高釣，構成絕殺，是「俥傌冷著」一種定式。

【例3】（圖269）

著法：紅先

1.傌六進四！　象3進5① 　　2.俥一進三　　士5退6

3.傌四進六　　將5進1　　　4.俥一退一　　車6退5

5.俥一退二　　車6進5　　　6.相七進九！② 將5平4

7.傌六進八　　車6平3　　　8.相九進七！　車3退1③

9.傌八退七　　將4平5　　　10.俥一進二　　將5退1

11.傌七退五

紅方退傌叫殺奪車，紅勝。

〔注〕

① 如改走士5進6，則傌四進六，將5進1，俥一進二，將5進1，傌六進八，車6平4，俥一平七，捉象抽士，紅勝勢。

② 等著！

③ 飛相蓋車，暗設陷阱，黑貪相中套，招致速敗。

車馬冷著有很強的藝術性，給人以耳目一新的美感，由於其還有遐想的空間，也是棋手們繼續探索的課題之一。

第三十三節　其他殺法（一）

一、「雙杯獻酒」殺法

犧牲雙炮（包）強行消去對方中路防線，使對方中防出現漏洞，藉機攻擊成殺，被稱為「雙杯獻酒」殺法，簡稱為「雙獻酒」殺法。

【例1】（圖270）

著法：紅先

1.前炮進一　　象1退3　　　2.炮七進八　　象5退3

3.兵四平五　　士4進5　　　4.俥五進五　　將5平4

5.俥五進一　　將4進1　　　6.兵七進一　　將4進1

7.俥五平六　　馬6進4　　　8.俥六退一（紅勝）

紅方棄炮，棄兵解除黑方士衛，借用帥力搶先入局。

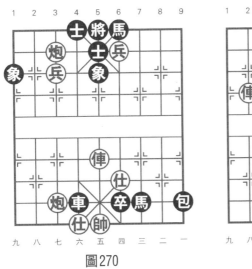

圖270

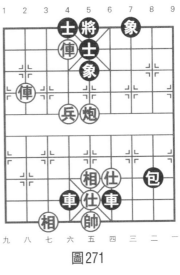

圖271

二、「平頂冠」殺法

炮鎮中路，以雙俥（或雙兵或俥兵）並排在對方將帥上將軍做殺，這種殺法稱為「平頂冠」殺法。

【例2】（圖271）

著法：黑先

1.……　　　　　包8平5　　2.仕五進六　車4平5

3.帥五平六　車6進1（黑勝）

三、鎖喉帶箭殺法

「鎖喉帶箭」又稱「俥兵鎖喉」，在實戰中與「平頂冠」殺法有異曲同工之妙，所不同之處是兵（卒）在俥（車）的支援下，在攻擊對方主力的同時，向九宮挺進，逼將（帥）歸位，控將（帥）的出路，與俥（車）炮（包）聯力擒王。

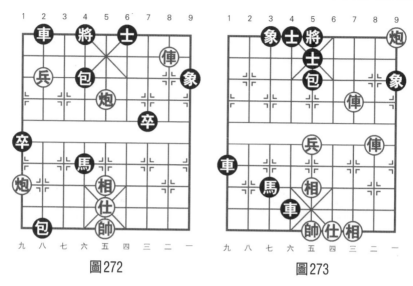

圖272 圖273

【例3】（圖272）

著法：紅先

1.兵八進一　車2平3　　2.兵八平七　車3平2

3.兵七平六　將4平5　　4.俥二平五(紅勝)

第三十四節　其他殺法（二）

一、俥炮抽殺

　　俥（車）炮（包）在中路或底線造成抽將得子是經常遇到的，而在一些特定的局勢下，也可以直接取得勝利。

【例1】（如圖273）

著法：紅先

1.俥二進五　士5退6　　2.俥二退一　士6進5

3.俥三進三　士5退6　　4.俥三退一　士6進5

5.俥二進一　士5退6　　6.俥三平五　士4進5①

7.俥二退一（悶殺紅勝）

〔注〕

① 如改走將5進1，則俥二退一，絕殺。

二、借俥使炮

　　俥炮聯合攻殺，炮借俥的威力發揮作用從而得勝被稱為「借俥使炮」殺法，在實戰中使用廣泛，但要配合協調，並非一日之功，讀者應多加練習，收集同類殺法以探索規律，臨枰時方可舉一反三，運用自如。

【例2】（如圖274）

著法：紅先

1.傌六進四　將5平4

2.俥九平六　士5進4

3.炮九平六　士4退5

4.炮六平三　士5進4

5.炮五平六　士4退5

6.炮六平二　士5進4

7.俥六進七　包7平4

8.炮三進七　士6進5

9.炮二進七（紅勝）

圖274

圖275

三、借炮使傌

　　傌炮在殘局中的攻擊力量，遠沒有俥炮或俥傌攻王快捷，但如果能熟練掌握，配合協調，並執有先行之利，仍可大搏一場，毫不遜色。

【例3】（如圖275）

著法：紅先

1.炮六進九!①	將5平4②	2.傌九進八	象5退3
3.前傌退七	將4進1	4.傌七退五	將4進1
5.傌五退七	將4退1	6.傌七進八	將4進1
7.後傌進七(紅勝)			

〔注〕

① 棄炮逼出黑將，發揮雙傌之威。

② 如誤走象5退3，則傌九進七，紅速勝。

第四章
開 局 方 法

　　開局，也稱佈局，是象棋對局過程的最初階段，一般指對局開始的十個回合左右。在正常情況下，雙方主力兵種都已出動，形成一定的攻守陣勢，開局階段就算結束，此後即步入中局階段。

　　開局的主要任務是部署兵力、爭占要點、協調陣形、攻守兼備、奪取主動。同時，在戰略上抑制對方，使其子力不能正常發揮作用，為中局戰鬥創造有利的條件。

　　開局是全域的基礎。陣形佈置得是否理想，直接影響中局階段的局勢發展，甚至關係到一盤棋的勝負。因此，棋手們歷來都很重視開局的研究。對於初學者來說，熟悉和掌握各種類型的開局法，在對弈中必然會收到事半功倍的效果。

　　開局的基本原則有：

　　1. 雙俥（車）迅速地亮出來，兩翼的炮（包）要動、傌（馬）要起。多走強子，少走兵卒，切忌一子連續走動，單子獨進，影響其他子力的展開速度。

　　2. 搶佔棋盤上的戰略要點和要道，保持子力活動路線的暢通，即俥（車）路要通，傌（馬）路要活，炮（包）置要塞。

　　3. 要儘量抑制對方子力出動的速度，或者使其子效降低，作

用減小，取得局勢發展主動權。

4. 兩翼子力要均衡發展，合理分佈，有機配合，還要注意各子之間的互相照應，協同作戰。忌一側子力輕率冒進，另一側空虛薄弱。

5. 密切關注對方子力的進攻方位，嚴加防範對方的「叫將」，確保將（帥）安全。

6. 開局階段，子力部署應靈活多變，不能墨守成規，一成不變。棋無定型，弈無定法。佈局時要敢於創造和嘗試新的陣式。

開局的種類很多，難以畫一，就戰略戰術而言，開局可分為「先手」與「後手」兩種。前者通常為主動進攻或試探緩攻，後者則根據對方情況採取強烈對攻或穩守反擊。按對局首著出動的棋子來畫分，開局的類型可分為「炮」「傌」「兵」「相」四大類，它們也體現著不同的戰略思想。

下面向大家介紹幾種常用的基本開局法。

第一節　順手炮

紅方先炮二平五擺中炮，黑方後走包8平5也擺中包，即先後手都擺中炮（包），且雙方走炮（包）為同一方向，稱之「順手炮」，簡稱「順炮」。

順炮佈局後手方反擊性較強，屬於積極防禦的一種陣形，多為喜好攻殺的棋手所採用。

順手炮分為兩大類型。一類是直俥對橫車；另一類是橫俥對直車，其中又分跳正傌（馬）、跳邊傌（馬）和兩頭蛇等幾種局型。下面分別作介紹。

一、順炮直俥對橫車（圖276）

1.炮二平五	包8平5
2.傌二進三	馬8進7
3.俥一平二	車9進1
4.俥二進六	車9平4
5.俥二平三	馬2進3

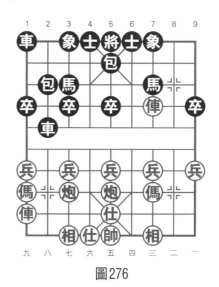

圖276

黑跳正馬富有彈性！如急走車4進7，則傌八進七，車4平3，炮八進二！馬2進1，傌三退五，包2平3，炮八平三，馬7退9，炮五平二！伏炮二退一打死車和炮二進六別馬腿攻象凶著，紅方勝勢。

6.仕四進五　包5退1

紅方補仕正著！如貪吃馬改走俥三進一，包5進4！傌三進五，包2平7，傌五進四，包7平5，紅方左翼出子緩慢，黑方反先。

7.傌八進九　車4進3

8.炮八平七　車4平2

9.俥九進一

如圖局面，紅方出子稍快仍持一先，但黑可平包打俥再補士象鞏固陣營，雙方大致平穩。

<div style="text-align: center;">圖277　　　　　　　　　圖278</div>

二、順炮直俥對橫車天馬行空（圖277）

1.炮二平五　包8平5　　2.俥二進三　馬8進7

3.俥一平二　車9進1　　4.俥二進六　卒3進1

5.炮八平七　馬2進3　　6.兵七進一　馬3進4

7.兵七進一　馬4進5　　8.俥二平三

如圖局面，形成著名的「天馬行空局」。至此，紅有兵過河，黑子力活躍，雙方各有千秋。以下黑有馬5退6或馬5退3兩種主要應法，均會產生激烈的對攻場面。

三、順炮直俥正傌對橫車過河（圖278）

1.炮二平五　包8平5　　2.傌二進三　馬8進7

3.俥一平二　車9進1　　4.傌八進七　車9平4

紅方改跳正傌是近年來的一種新變例。它比急進過河俥來的

靈活多變，既注意了左翼子力的均衡開展，又加強了對棋盤中心區域的控制和進攻能力，同時也使雙方攻守變化更加複雜、激烈。

　　5.兵三進一　　車4進5　　　6.傌三進四　　車4平3

　　7.傌七退五　　車3平5

　　黑如改走包5進4，則傌四進六，車3平4，傌六退五，車4平5，傌五進三，車5退1，俥二進六，黑方左馬受制出子較慢，紅方優勢。

　　　8.俥二進六　　車5退1　　　9.傌五進三　　包2進3

　　10.俥二平三

　　如圖局面，兌子後雙方局勢趨於平淡，但黑方右翼出子較慢，紅方稍好。

四、順炮直俥正傌對橫車邊馬（圖279）

　　1.炮二平五　　包8平5

　　2.傌二進三　　馬8進7

　　3.俥一平二　　車9進1

　　4.傌八進七　　車9平4

　　5.兵三進一　　馬2進1

　　6.傌三進四　　車4進4

圖279

　　針對黑跳邊馬的弱點，紅方傌躍河口咬中卒，正著！

　　黑方如改走士4進5，則兵七進一，包2平3，俥二進五，車1平2，俥二平六，紅方雙傌路活占優。

圖280　　　　　　　　　　　圖281

　　7.傌四進五　馬7進5　　8.炮五進四　士4進5

　　9.相七進五　包2平3　　10.俥二進五　車1平2

11.炮八進四

如圖局面，雙方相持，紅多中兵略優。

五、順炮直俥兩頭蛇對雙橫車正馬（圖280，圖281）

(1)1.炮二平五　包8平5　　2.傌二進三　馬8進7

　　3.俥一平二　車9進1　　4.傌八進七　車9平4

　　5.兵三進一　馬2進3　　6.兵七進一　車1進1

　　紅方兩個相頭兵挺起，俗稱「兩頭蛇」。黑方再高一步車形成雙橫車。一方活傌，一方通車，針鋒相對。

　　7.炮八進二　車1平3

　　馬後藏車，拙中見巧，準備挺三路卒送吃後退窩心馬，吃回紅兵活通車路，是一種很含蓄的反擊手段。

8.俥九進二　卒5進1　　9.傌七進六

如圖局面，紅方志在控制形勢，黑方意欲盤馬通車，展開了一場激烈的爭奪戰。糾纏下去各存利弊，互有顧慮。

(2)1.炮二平五　包8平5　　2.傌二進三　馬8進7

　3.俥一平二　車9進1　　4.傌八進七　車9平4

　5.兵三進一　馬2進3　　6.兵七進一　車1進1

　7.相七進九　卒4進5　　8.傌三進四　車4平3

　9.俥九平七　卒3進1　　10.炮五平三

如圖281，紅方卸中炮至三路，伏進炮打死車的手段，黑方改橫車，局勢不弱，雙方相持。

六、順炮直俥七路傌對緩開車（圖282，圖283，圖284，圖285）

(1)1.炮二平五　包8平5　　2.傌二進三　馬8進7

　3.俥一平二　卒7進1　　4.傌八進七　馬2進3

黑如改走卒3進1，則俥九進一，馬2進3，俥二進四，車9平8，俥九平二，車8進5，俥二進三，馬3進4，兵七進一，卒3進1，俥二平七，紅方先手。

　5.兵七進一　包2進4　　6.傌七進六　包2平7

　7.炮八平七　車1平2

紅方平炮瞄馬，欲衝七兵渡河。如改走俥九平八，車1平2，炮八進四，車9進1，傌六進五，車2進3！俥八進六，馬3進5，黑車兌換傌炮後頗有反擊機會。

　8.傌六進七　包5平4

紅如改走兵七進一，車2進5，兵七進一，車2平4，炮七進五，卒7進1，黑方反先。

圖282 圖283

9.兵七進一　車2進6　　10.炮七進二　包4進5

如（圖282）局面，進入激烈的對攻狀態，雙方各有千秋。

(2)1.炮二平五　包8平5　　2.傌二進三　馬8進7

3.俥一平二　卒7進1　　4.傌八進七　馬2進3

5.兵七進一　包2進4　　6.傌七進八①　車9進1

7.俥九進一　車9平4　　8.仕四進五②　包2平7③

9.俥九平七

如圖283，雙方均勢。

〔注〕

①躍 外傌既封車又協調陣形，戰法積極可取。

②補仕穩健，兼防車4進6騷擾。如改走俥九平七，則車4
進6，炮八退一，馬3退5，仕四進五，車4退3，俥七進二，包2
進1，俥七退一，包2平5，相三進五，包5平4，俥二進四，馬7
進6，均勢。

③ 如改走卒1進1，則俥九平七，卒1進1，傌八進七，卒1進1，兵七進一，紅優。

(3)1.炮二平五　　包8平5

2.傌二進三　　馬8進7

3.兵三進一　　車9平8

4.傌八進七　　馬2進3①

5.兵七進一　　包2平1②

6.俥九平八　　車8進4

7.俥一平二　　車8平2

8.俥二進八　　包5退1③

圖284

如圖284，雙方對峙。

〔注〕

① 進正黑馬加強中防力量是目前流行的著法。

② 平邊包準備亮車是黑方的一種變著。

③ 退包窩心阻俥，以往多走士4進5，則傌二進四，卒3進1，炮五平三，包1退1，炮三進四，紅方先手。

(4)1.炮二平五　　包8平5　　　2.傌二進三　　馬8進7

3.兵三進一　　車9平8　　　4.傌八進七　　馬2進3

5.兵七進一　　車1進1　　　6.傌七進六　　車8進4

7.傌六進七　　車1平4①　　8.炮八平七　　車4進2

9.俥九平八　　車8平4　　　10.仕四進五　　前車進2

11.炮五平四　　包2進4　　　12.相七進五　　包2平5

13.傌七退八　　前車平3　　　14.俥一平三　　馬3進4

15.傌八退九　　車3退1　　　16.俥八進三　　車3平4

17.炮四退二　　後包退1　　　18.俥二進八　　前車平3

19.炮四進二　車3平7

20.炮四進四　車4退1

如圖285，黑方主動。

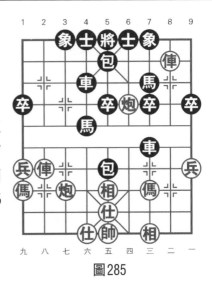

圖285

〔注〕

① 如改走卒7進1，則兵三進一，車8平7，炮八平七，馬7進6，俥九平八，車1平4，仕四進五，包5平7，相三進一，馬6進7，黑方略優。

七、順炮橫車對直車巡河（圖286）

1.炮二平五	包8平5	2.俥一進一	馬8進7
3.傌二進三	車9平8	4.俥一平六	車8進4①
5.傌八進七	馬2進3	6.俥六進五	包2進2
7.兵七進一②	包2平7	8.傌七進八	卒3進1③
9.兵七進一	包7進3	10.炮八平三	車8進3
11.俥九進二	車1平2	12.俥九平七	包5進4
13.仕四進五	車2進4		

如圖286，雙方互纏之勢。

〔注〕

① 進車巡河，攻守兩利：如改走馬2進3，則傌八進七，卒3進1，俥九進一，卒7進1，黑方也可抗衡。

② 如改走俥六平七，則車1進2，兵七進一，包2退3，傌七進六，包2平3，俥七平六，馬3進2，黑有反擊之勢。

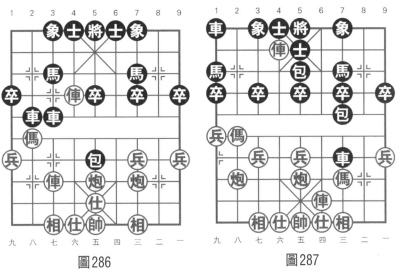

圖286　　　　　　　　　　圖287

③ 如改走包7進3，則炮八平三，車1平2，傌八退七，紅方占優。

八、順炮橫俥邊傌對直車先補士（圖287）

1.炮二平五　包8平5　　2.傌二進三　馬8進7

3.俥一進一　車9平8　　4.俥一平六　士6進5

5.俥六進七　馬2進1

黑如改走馬2進3，俥六平七，包2進2，兵七進一，車1進2，兵七進一，卒3進1，炮八平七，士5進4，俥七平三，紅方明顯優勢。

6.兵九進一　車8進6　　7.傌八進九　車8平7

紅跳邊傌正著！如改走俥六平八封車，則車1平2！俥八進一，馬1退2，炮八進七，車8平7，傌三退一，包5進4，仕六進五，包2進6，黑可先棄後取，得回失子，紅方失先。

8.俥九進一　包2進2

進包準備左移攻傌展開對攻，積極之著！如誤走包2平4，傌九進八，黑方右翼被封處境艱難。

9.俥九平四　包2平7　10.傌九進八

如圖局面，紅方利用雙肋俥占位較好的有利條件，進傌封車棄子搶攻，勢必形成各有顧慮的激戰場面。

九、順炮橫俥棄傌對直車過河（圖288）

1.炮二平五　包8平5　　2.傌二進三　馬8進7

3.俥一進一　車9平8　　4.俥一平六　車8進6

5.俥六進七　馬2進1　　6.俥九進一　包2進7

7.炮八進五　馬7退8

紅方第6回合再起橫俥，讓對方打傌，見似漏著，實是圈套。此為古譜中著名的順炮橫俥「棄傌十三著」。現在紅方進炮打馬，黑方有多種應法，均難挽回敗局。詳細變化可參見《橘中秘》古典名著。這裡僅介紹退馬避捉的一路變化。

　8.炮五進四　士6進5　　9.俥九平六　將5平6

10.前俥進一　士5退4

紅方在十個回合之內先棄傌，再棄俥，弈來十分精彩。黑如改走將6進1，前俥退一，包5平3，後俥平四，包3平6，炮八平五！包2退7，俥六平五，將6退1，後炮平四，棄俥後再炮五平四殺！紅勝。

11.俥六平四　包5平6　　12.俥四進六　將6平5

13.炮八平五

本局紅方只用了十三個回合就一氣呵成，取得勝利。初學者在實戰中不妨一試。

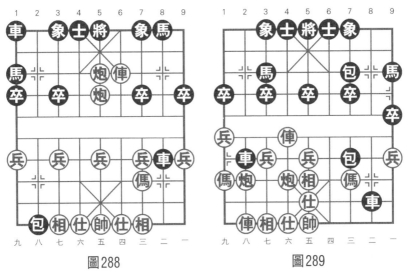

圖288　　　　　圖289

第二節　列手炮

　　紅黑雙方第一回合均走炮二平五（包2平5），即動炮為相反方向，稱之「列手炮」或「逆手炮」，簡稱「列炮」。

　　列手炮在古譜中早有記載，與順手炮同屬於對攻性極強的「鬥炮戰」佈局類型。其特點是：多子歸邊，短兵相接，各攻一翼，博殺激烈。以黑方應局的著法來分，這種佈局有大列包、小列包和半途列包三種局型，現分別簡介如下。

一、巡河俥邊傌對大列包（圖289）

1.炮二平五　包2平5　　2.傌二進三　馬8進9

黑方跳邊馬俗稱「大列手」，這是古典應法，近年來已極少

有人採用。

　3.俥一平二　車9平8　　4.傌八進九　馬2進3

　5.俥九平八　車1平2　　6.兵九進一　卒9進1

　7.俥二進四　包8平7

黑如改走車2進4，則傌九進八，車2平6，俥二平六，馬9進8，傌八進六，雙方局面對稱，輪紅方走棋，顯然紅方有利。

　 8.俥二平六　車2進6　　9.炮五平六　車8進8

10.仕四進五　包7進4

紅方補仕正著！如改走炮六進一，車2平3，炮八進七，車3平4！俥六退一，包7進4，黑方棄車有攻勢。

11.相三進五　包5平7

如圖局面，雙方對峙，大致均勢。

二、過河俥左炮巡河對小列包（圖290）

　1.炮二平五　包2平5　　2.傌二進三　馬8進7

黑方跳正馬俗稱「小列手」，這種應法當今亦甚少見。

　3.俥一平二　車9平8　　4.俥二進六　包8平9

　5.俥二平三　車8進2　　6.炮八進二　車1進1

紅升巡河炮準備攻擊黑方左翼。黑高右橫車，正著！如急於反擊改走包9退1，則炮八平三，包9平7，俥三平四，馬7進8，炮三進五，士6進5，俥四進三，紅方占優。

　 7.傌八進七　卒3進1　　8.俥九進一　車1平6

　 9.俥九平六　包9退1　 10.炮八平三　包9平7

11.俥三平一　車8進4　 12.俥一退一　車8平7

13.炮三進四　車6平7　 14.傌三退一

如圖局面，雙方大體均勢。

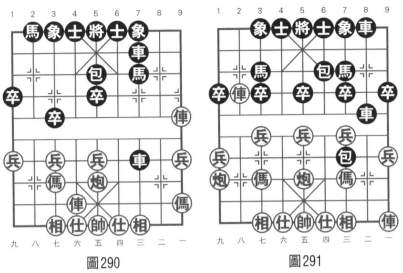

圖290　　　　　　　　　圖291

三、兩頭蛇對半途列包（圖291）

1.炮二平五　馬8進7　　2.傌二進三　車9平8

3.俥一平二　包8進4　　4.兵三進一　包2平5

　　紅方架中炮，黑方先進馬、出車，再補中包，稱為半途列包。黑方左包封俥後再補中包，加強了反彈力，為列包戰術流行著法。

5.傌八進七　馬2進3　　6.兵七進一　車1平2

7.俥九平八　車2進4

　　紅方挺起三、七兩路兵，俗稱「兩頭蛇」，現黑車巡河富有針對性，準備兌卒活馬。

　　8.炮八平九　車2平8　　9.俥八進六　包8平7

10.俥二平一　包5平6　　11.兵五進一

　　如圖局面，紅方仍持先行之利。

四、右傌盤河對半途列包（圖292）

1.炮二平五　馬8進7　　2.傌二進三　車9平8

3.俥一平二　包8進4　　4.兵三進一　包2平5

5.傌八進七　馬2進3　　6.俥九平八　卒3進1

7.傌三進四　車1進1　　8.炮八進六　包8進1

紅方升炮攔車，正著！如改走兵三進一，包8進1，傌四退三，包8平5，俥二進九，馬7退8，炮八平五，卒7進1，紅無便宜。

9.炮五退一　車8進1

如誤走包8平5，炮五平二！包5平4，炮二進七，包5進4，傌四退三，捉包打車，紅方得子。

10.炮五平三　車1平2　　11.俥八進八　車8平2

12.俥二進二

如圖局面，黑方7路馬受攻，紅方先手。

五、中炮對三步虎轉列包（圖293）

1.炮二平五　馬8進7　　2.傌二進三　車9平8

3.兵三進一　包8平9　　4.傌八進七　包2平5①

5.傌三進四　車1進2　　6.俥一進一　車1平4

7.俥九進一　車8進4　　8.傌四進三②　車8平3

9.炮五平三　車3進2　　10.相七進五　包5進4

11.傌七進五　車3平5　　12.俥九平六　包9平8

13.傌三退二　車4平6　　14.俥六進七　士6進5

15.俥六平八　馬7進8

雙方對攻。

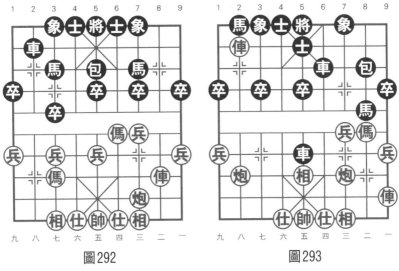

圖292　　　　　　　　　圖293

〔注〕

① 至此是中炮進三兵對三步虎轉列包的局型。

② 進傌踩卒，不如改走傌九平六，則車4進6，傌一平六，車8平6，傌六進三，紅方先手。

第三節　中炮對屏風馬

　　開局時不擺中包而跳兩隻正馬，成屏風狀，稱為「屏風馬」。幾百年來，中炮對屏風馬佈局不斷地發展變革，推陳出新，至今已成為龐大的攻防體系。人們認為後手方使用屏風馬是抗衡中炮的最正規、合理、有效的局型。故此，棋手們每每樂意採用。

　　中炮對屏風馬開局變化複雜、種類繁多，有關它的專集已有不少，這裡只作簡單介紹。

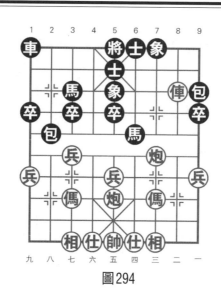

圖294

一、中炮巡河炮對屏風馬巡河包（圖294）

1.炮二平五　馬8進7　　2.傌二進三　馬2進3

3.俥一平二　車9平8　　4.兵七進一　卒7進1

5.傌八進七　象3進5　　6.炮八進二　包2進2

　　紅炮升至河口稱為巡河炮。其目的是想挺三兵邀兌活通右馬。黑方也升巡河包是早期的應法，準備進馬打俥爭先。

　　7.俥二進六　包8平9

　　邀兌紅俥正著！如誤走馬7進6，則傌七進六，馬6進4，炮八平六，黑無根車包受牽制，紅方明顯占優。

　　8.俥二進三　馬7退8　　　9.俥九進一　士4進5

10.俥九平二　馬8進7　　11.兵三進一　卒7進1

12.炮八平三　馬7進6　　13.俥二進六

　　如圖局面，紅方出子較快，子力位置活躍，以下有傌三進四再炮五平四等攻著，紅方占優。

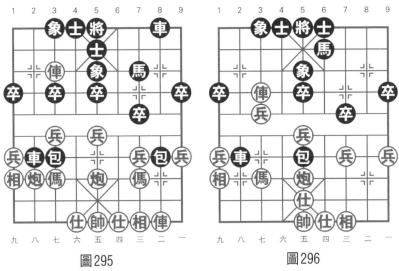

<div align="center">圖295　　　　　　　　　圖296</div>

二、中炮七路傌對屛風馬雙包過河（圖295，圖296）

（1）1.炮二平五　馬8進7　　2.傌二進三　馬2進3

　　3.俥一平二　車9平8　　4.兵七進一　卒7進1

　　5.傌八進七　包2進4　　6.兵五進一　包8進4

黑方雙包過河封車是一種積極的戰法，具有很強的反擊能力。

　　7.俥九進一　包2平3

紅方開動左俥參戰，正著！如改走兵五進一，象3進5，兵五平六，士4進5，兵六進一，車1平4，兵六平七，馬3退1，由於紅方連走了五步兵，違背了開局階段出動強子的作戰原則，要點均被黑方搶佔，黑方優勢。

　　8.相七進九　車1平2　　9.俥九平六　車2進6

亦可走包3平6，另有一番變化。

　　10.俥六進六　象7進5　　11.俥六平七　士6進5

如圖295局，黑方以犧牲一馬為代價，將紅俥困住，俗稱

「棄馬陷俥」。至此，黑方雖少一子，但控制了局面，雙方各有千秋。

（1）1.炮二平五　　馬8進7　　2.傌二進三　　車9平8

　　3.俥一平二　　卒7進1　　4.兵七進一　　馬2進3

　　5.傌八進七　　包2進4　　6.兵五進一　　包8進4①

　　7.俥九進一②　包2平3③　8.相七進九　　車1平2

　　9.俥九平六　　包3平5④　10.仕六進五　　車2進7

　　11.傌三進五　車2退1⑤　12.俥六進六⑥　包8平5

　　13.俥二進九　馬7退8　　14.俥六平七　　象7進5

　　15.俥七退一　馬8進6　　16.兵七進一

如圖296，紅方先手。

〔注〕

① 如改走包8進3，以下傌七進五，包2平7，俥九平八，象3進5，炮八平七，包8進1，仕四進五，士4進5，形成另一種格局，雙方各有爭鬥。

② 如改走兵五進一，急攻，則士4進5，兵五平六，象3進5，仕四進五，包2平3，傌七進五，車1平2，炮八平七，車2進6，黑方易走。

③ 壓傌攻相。如改走象3進5，俥九平六，紅先。

④ 還可改走車2進6或包3平6。

⑤ 如改走包8平5，則俥二進九，馬7退8，傌七進五，車2退1，傌五退七，紅方易走。

⑥ 如改走兵三進一，則馬7進6，傌五退三，卒7進1，俥六進六，士6進5，俥六平七，象7進5，黑棄子奪勢。

三、中炮過河俥對屏風馬左馬盤河（圖297）

　　1.炮二平五　　馬8進7　　　2.傌二進三　　馬2進3

　　3.俥一平二　　車9平8　　　4.兵七進一　　卒7進1

　　5.俥二進六　　馬7進6

這種曾經流行的開局陣形，依然為很多棋手樂於採用。

　　6.傌八進七　　象3進5　　　7.兵五進一　　卒7進1

紅方除挺中兵搶攻之外，另有炮八進一、炮八平九、俥九進一、俥二平四等攻法，分別形成左馬盤河對紅衝中兵型、左高炮型、五九炮型、左橫俥型、平俥捉馬型，各具攻防變化，可參閱劉殿中著《盤河馬探秘》。

　　8.俥二平四　　卒7進1

另可改走馬6進7，形成激烈的對攻形勢。

　　9.俥四退一　　卒7進1　　　10.兵五進一　　包8平7

　　11.相三進一　　士4進5　　　12.傌七進五

　　如圖局面，
雙方大體均勢。

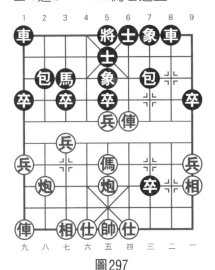

圖297

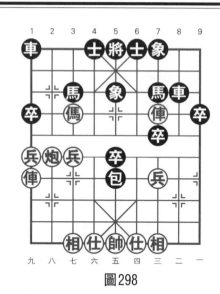

圖298

四、中炮過河俥對屏風馬平包兌車高車保馬（圖298）

1.炮二平五　馬8進7　　2.傌二進三　馬2進3

3.俥一平二　車9平8　　4.兵七進一　卒7進1

5.俥二進六　包8平9　　6.俥二平三　車8進2

7.傌八進七　象3進5

黑方高車保馬是常用的積極防禦戰術，後伏有包2退1、包2進1、包2進4等多種反擊手段。

8.傌七進六　包2進4　　9.兵五進一　包2退1

紅進中兵，正著！如果改走兵三進一，黑包2退1，紅方難以應付。

10.傌六進七　包2平5　　11.傌三進五　包9進4

12.炮五進二　包9平5　　13.兵九進一　卒5進1

14.俥九進三　卒5進1　　15.炮八進二

如圖局面，紅方先棄後取得回失子，略占先手。

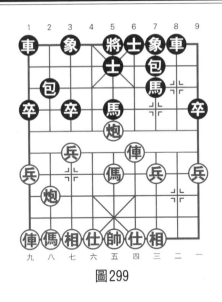

圖299

五、中炮過河俥盤頭傌對屏風馬平包兌車（圖299）

1.炮二平　五馬8進7	2.傌二進三　馬2進3		
3.俥一平　二車9平8	4.兵七進一　卒7進1		

以上形成「中炮直俥對屈頭屏風馬」佈局的基本局式。

5.俥二進六　包8平9	6.俥二平三　包9退1		
7.兵五進一　士4進5	8.兵五進一　包9平7		

9.俥三平四　卒7進1

紅方急進中兵，企圖從中路打開缺口，黑方勇棄7卒，短兵相接，積極展開了搏鬥。此時黑如誤走卒5進1，俥四平七，紅優。

10.傌三進五　卒7平6　11.俥四退二　卒5進1

紅退俥吃卒，正著！如急走傌五進六，馬7進8，俥四平三，馬8退9！黑方大優。

12.炮五進三　馬3進5

如圖局面，雙方攻守兼備，大體均勢。

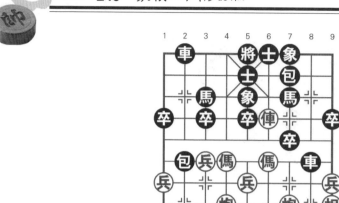

圖300

六、中炮過河俥盤河傌對屏風馬平包兌車（圖300）

1.炮二平五	馬8進7	2.傌二進三	馬2進3
3.俥一平二	車9平8	4.兵七進一	卒7進1
5.俥二進六	包8平9	6.俥二平三	包9退1
7.傌八進七	士4進5	8.傌七進六	包9平7
9.俥三平四	象3進5		

另可改走馬7進8，俥四退三，車8進2，傌六進五，馬3進5，炮五進四，象3進5，炮八平四，紅略優。

10.炮八平六　車8進5　　11.俥九平八　車1平2

如改走車8平4，俥八進七，車4進2，車8平7，紅有伸俥捉包的先手。

12.兵三進一　車8平7　　13.傌三進四　包2進3

14.相三進一　車7平8　　15.炮五平三

如圖局面，雙方勢必交換子力，對攻中紅方仍持先手。

圖301

七、中炮過河俥對屏風馬兩頭蛇（圖301）

1.炮二平五　馬8進7　　2.俥二進三　卒7進1

3.俥一平二　車9平8　　4.俥二進六　馬2進3

5.傌八進七　卒3進1

紅方不挺七兵，直接進傌加快出子速度。黑方再挺卒制傌，亦稱「兩頭蛇」。

　6.俥九進一　包2進1　　7.俥二退二　象3進5

　8.兵七進一　包8進2　　9.俥九平六　士4進5

10.兵三進一　包2進1

如改走卒3進1，兵三進一，卒3進1，傌七退五，象5進7，俥二平七，紅方優勢。

11.炮八退一

如圖局面，紅方退炮攻守兩利，對峙中紅方好走。

圖302　　　　　　　　　圖303

八、中炮七路傌對屏風馬左包封車（圖302）

1.炮二平五　馬8進7　　2.傌二進三　車9平8

3.俥一平二　馬2進3　　4.兵七進一　卒7進1

5.傌八進七　象3進5　　6.傌七進六　包8進4

進炮封車是強有力的反擊手段。如讓紅俥再過河，黑方將處於被動。

7.仕四進五　士4進5　　8.炮八平七　車1平2

9.俥九平八　車8進5　　10.傌六進七　車8平3

11.傌七進九　車2進1　　12.炮七進五　車3退3

13.俥二進三　包2進5　　14.俥二進一

如圖局面，黑方得回失子後，雙方大體均勢。

九、五八炮進三兵對屏風馬進3卒（圖303）

1.炮二平五　馬8進7　　2.傌二進三　馬2進3

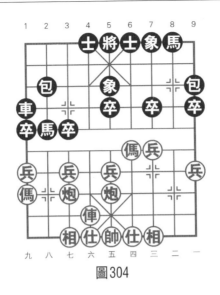

圖304

3.俥一平二　車9平8　　4.兵三進一　卒3進1

5.傌八進九　卒1進1　　6.炮八進四　象7進5

黑補左象穩健。如改走卒1進1，兵九進一，車1進5，炮八平七，紅方先手。

7.炮八平七　車1進3　　8.俥九平八　車1平3

9.俥八進七　包8平9　　10.俥二進九　馬7退8

11.俥八退六　車3平4

紅俥在八路已無用武之地，準備調至黑方左翼尋找突破口。

12.俥八平二　馬8進6　　13.俥二進七

如圖局面，紅方仍持先行之利。

十、五七炮進三兵對屏風馬進3卒（圖304）

1.炮二平五　馬8進7　　2.傌二進三　馬2進3

3.俥一平二　車9平8　　4.兵三進一　卒3進1

5.傌八進九　卒1進1　　6.炮八平七　馬3進2

7.俥九進一　象3進5

如改走卒1進1，兵九進一，車1進5，俥二進四，象7進5，俥九平四，士6進5，俥四進五，卒3進1，俥四平三，紅方先手。

8.俥二進六　車1進3

高車護中卒並準備從四路開出，正著！如改走卒1進1，兵九進一，車1進5，俥九平四，車1平7，傌三進四，紅方占優。

9.俥九平六　包8平9　　10.俥二進三　馬7退8

11.傌三進四

如圖局面，紅方略先，形勢趨於平穩。

十一、中炮過河俥七路炮對屏風馬平包兌車（圖305）

1.炮二平五	馬8進7	2.傌二進三	車9平8
3.俥一平二	馬2進3	4.兵七進一	卒7進1
5.俥二進六	包8平9	6.俥二平三	包9退1
7.炮八平七①	馬3退5②	8.炮五進四	馬7進5
9.俥三平五	車1平2③	10.相七進五	車8進8④
11.仕六進五	包2平7	12.炮七進四	包7進4
13.傌八進七	象3進5	14.兵五進一	馬5進7
15.俥五平六	包9平6		

如圖305，黑方已呈反先之勢占優。

〔注〕

① 紅平七路炮準備衝兵威脅黑方3路馬，20世紀60年代因遭有力反擊，一度銷聲匿跡，近年來紅方有所改進，使此佈局又流行起來。

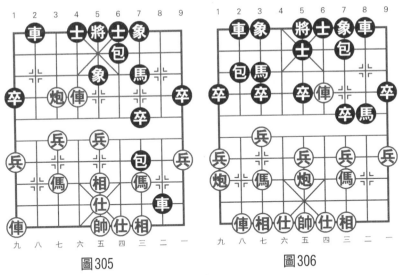

<div style="text-align:center">圖305　　　　　　　　圖306</div>

② 退馬歸心要打死俥，是對付紅方炮八平七的關鍵著法，黑方全域頓顯活躍。

③ 出動主力次序正確。如改走包2平7，則炮七進四，卒7進1，兵三進一，包7進5，炮七退一，欲架中炮困黑窩心馬，紅棄子有攻勢，黑有顧忌。

④ 黑車下二路，阻止紅傌八進六，並為反擊埋下伏筆。

十二、五九炮過河俥對屏風馬平包兌車（圖306）

1.炮二平五	馬8進7	2.傌二進三	車9平8
3.俥一平二	馬2進3	4.兵七進一	卒7進1
5.俥二進六	包8平9	6.俥二平三	包9退1
7.傌八進七	士4進5	8.炮八平九①	包9平7
9.俥三平四	馬7進8②	10.俥九平八	車1平2

如圖306，雙方各有顧忌。

〔注〕

① 平炮九路，欲開出左俥，與過河俥配合成夾擊之勢，是現代流行佈局中的重要內容。

② 黑躍外馬準備衝7卒欺俥進行反擊。

十三、五七炮雙直俥對屏風馬右包巡河（圖307）

1.炮二平五	馬8進7	2.傌二進三	車9平8
3.俥一平二	馬2進3	4.傌八進九	卒7進1
5.炮八平七	車1平2	6.俥九平八	包2進2①
7.俥二進六	馬7進6	8.俥八進四	象3進5

如圖307，黑方陣形協調，紅方雙俥效率較高，雙方對峙。

〔注〕① 右炮巡河，借打車之機撲出左傌。

十四、五八炮左炮巡河對屏風馬（圖308）

1.炮二平五	馬8進7	2.傌二進三	車9平8
3.兵七進一	卒7進1	4.傌八進七	馬2進3
5.炮八進二①	馬7進8②	6.傌七進六	象3進5
7.俥九進一③	車8進1④	8.俥一進一	

如圖308，雙方對峙，紅方略優。

〔注〕

① 左炮巡河是一種穩健的佈局下法，以後既可衝三路兵，活通右傌，又可掩護七路傌搶佔河口要隘。

② 如改走象3進5，則兵三進一，卒7進1，炮八平三，馬7進8，俥九平八，車1平2，俥八進六，紅方佔先。

③ 紅停俥問路，保留中炮的機動性，如改走傌六進五，則馬3進5，炮五進四，士4進5，紅方雖然得到中卒，但出子速度

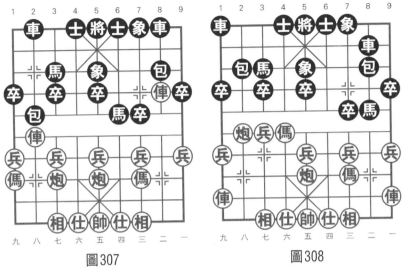

圖307　　　　　　　　圖308

不及黑方。

　　④ 如改走士4進5，則炮五平六，包2進2，俥一進一，馬8進7，相七進五，包8平7，俥一平二，車8進8，俥九平二，紅方稍優。

第四節　中炮對反宮馬

　　反宮馬與屏風馬的區別，就在於兩個正馬之間夾一士角炮，所以也稱「夾包屏風」。

　　反宮馬是對抗當頭炮的重要佈局之一，從20世紀70年代起，廣為棋手們啟用，發展很快。棋王胡榮華對此有精深的研究和創新，並著有《反宮馬專集》，深受廣大象棋愛好者的青睞。反宮馬佈局變化複雜，有一定的反彈性，主要有以下幾種類型。

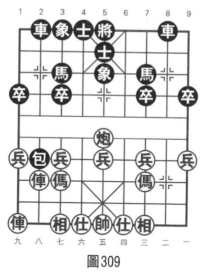

圖309

一、中炮直俥棄炮對反宮馬（圖309）

1.炮二平五　馬2進3　　2.傌二進三　包8平6

3.俥一平二　馬8進7　　4.傌八進七　包6進5

進包串馬勢在必行，顯示了黑方平士角包的作用。這也是實戰對局中常常可以遇到的。如改走卒7進1，炮八平九，車1平2，俥九平八，包2進4，兵七進一，下一步紅傌七進六躍居河口，紅優。

5.炮五進四　包6平2　　6.炮五退二　車1平2

紅方退炮保留空頭炮，再棄一子，對黑方是一個嚴峻的考驗。黑方開車正著！如改走前包平7打傌，則俥九平八，車1平2（如包2進5，傌七退五，車1平2，俥二進五，黑方難應），俥八進六，車9平8，俥二進九，馬7退8，俥八平七，紅有強大攻勢，棄子戰術成功。

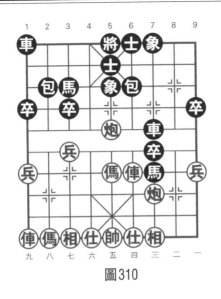

圖310

7.俥二進五　車9平8　　　8.俥二平五　士6進5

9.俥五平八　象7進5　　　10.俥八退三　包2進4

如圖局面，紅方雖得回失子，但黑出子速度領先，黑方奪得主動。

二、中炮過河俥進七兵對反宮馬（圖310）

1.炮二平五　馬2進3　　　2.傌二進三　包8平6

3.俥一平二　馬8進7　　　4.兵七進一　卒7進1

5.俥二進六　車9進2

紅俥過河是為了控制黑方7路馬的活動，從這個意義上講，紅方開局成功與否，往往取決於這一戰略意圖能否順利實現。黑方先進邊車保馬伺機而動，如徑走馬7進6，兵七進一！卒3進1，炮八平七，紅方獲得優勢。

6.炮八平七　象3進5　　　7.兵五進一　馬7進6

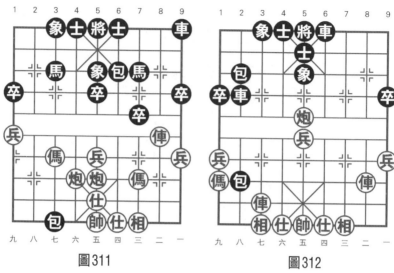

圖311　　　　　　　　　圖312

8.兵五進一　卒5進1　　　9.俥二平四　馬6進7

10.俥四退三　卒7進1　　11.傌三進五　士4進5

12.炮五進三　車9平7　　13.炮七平三　車7進2

如（圖310）局面，黑車捉炮，兌子後黑方士象工整，隨時可出動貼身車，而紅方左翼主力出動緩慢，黑方已占先手。

三、五七炮進三兵對反宮馬（圖311，圖312）

(1)1.炮二平五　馬2進3　　　2.傌二進三　包8平6

　　3.俥一平二　馬8進7　　　4.兵三進一　卒3進1

　　5.傌八進九　象7進5　　　6.炮八平七　車1平2

　　7.俥九平八　包2進4

黑方進包封俥，正著。如改走士6進5，俥八進四，下一步兌七兵威脅黑馬，紅優。

　　8.兵七進一　卒3進1　　　9.兵三進一　卒7進1

如改走車9平8，兵三進一，車8進9，傌三退二，馬7退8，俥八進一，馬3進4，傌二進三，紅方易走。

　　10.俥二進四　　包2平3

紅方由連棄雙兵，打破黑包對左俥的封鎖，從而挑起激烈的戰鬥。

黑如改走卒3平2，兵九進一，包6進4，俥二平八，車2進5，傌九進八，包6平7，雙方對攻，各有顧慮。

　　11.俥八進九　　包3進3　　　12.仕六進五　　馬3退2

　　13.炮七平六　　卒3進1　　　14.傌九進七　　馬2進3

如圖局面，黑方多卒多象，紅出子速度快，雙方大體均勢。

（2）17回合同（1）。

　　 8.兵七進一　　卒3進1　　　 9.兵三進一　　卒7進1

　　10.俥二進四　　卒7進1　　　11.俥二平三　　馬7進6

　　12.俥三平七　　車9平7　　　13.炮七進五　　包6平3

　　14.傌三進二①　馬6進8　　　15.炮五進四　　士6進5

　　16.俥七平二　　車2進3　　　17.炮五退一　　包3平1

　　18.俥八進一　　包2進1　　　19.兵五進一　　車7平6

　　20.俥二退二　　包1平2　　　21.俥八平七

如圖312，紅方占優。

〔注〕

① 進外傌邀兌，是有力的改進，也可走炮五進四或傌三進四。

四、五六炮進三兵對反宮馬（圖313，圖314）

（1）1.炮二平五　　馬2進3　　　2.傌二進三　　包8平6

　　 3.俥一平二　　馬8進7　　　4.兵三進一　　卒3進1

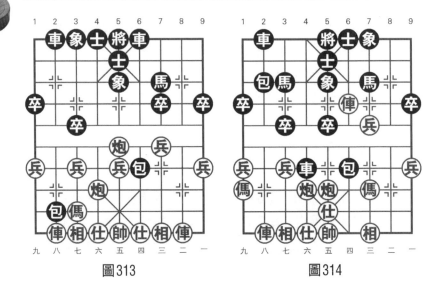

圖313　　　　　　　　　　圖314

5.傌八進九　象7進5　　6.炮八平六　車1平2

7.俥九平八　包2進4　　8.傌九退七　包2進2

紅方退傌驅包著法積極。如改走仕四進五，車9平8，兌車後紅方左翼難以開展。

黑方進包亦是正著。如誤走包2平5，炮五進四，士6進5，俥八進九，馬3退2，傌三進五，紅方得子。

9.傌三進四　士6進5　　10.傌四進五　馬3進5

11.炮五進四　包6進4　　12.炮五退二　車9平6

如（圖313）局面，黑方保留較多的對攻機會，足可抗衡。

(2)1.炮二平五　馬2進3　　2.傌二進三　包8平6

3.俥一平二　馬8進7　　4.兵三進一　卒3進1

5.傌八進九　象3進5　　6.炮八平六　車9進1①

7.俥九平八　車1平2　　8.仕四進五　車9進4

9.兵五進一②　車4進5③　　10.俥二進八　卒7進1

　　11.兵五進一　　卒5進1　　12.俥二平四　　包6進4④

　　13.兵三進一　　士4進5　　14.俥四退二

如圖314，紅方主動。

〔注〕

　①如改走士4進5，則俥九平八，包2平1，傌三進四，車1平4，仕六進五，卒7進1，兵三進一，象5進7，俥二進六，紅優。

　②如改走俥八進四，則士4進5，兵九進一，包2平1，俥八平五，車4進3，俥二進六，紅方稍先。

　③如改走車4進3，則俥二進三，伺機衝兵躍傌；又如車4進4，則俥二進八，黑左馬受制，紅優；再如包2進1，則傌三進四，紅先；又如士4進5，另有一番戰鬥。

　④如改走士4進5，則俥八進七，車2進2，炮五進五，棄子搶攻，紅大優。

五、中炮橫俥盤頭傌對反宮馬（圖315，圖316）

(1)1.炮二平五　　馬2進3　　2.傌二進三　　包8平6

　　3.俥一進一　　馬8進7　　4.俥一平四　　車9平8

　　5.傌八進七　　士4進5　　6.兵五進一　　卒3進1

進3卒表面看來對中路無補，實是加強中路防禦的有力之著。

　　7.傌七進五　　馬3進4　　8.兵七進一　　象3進1

紅如改走兵五進一，馬4進5，傌三進五，包2平5，黑方反先。

黑方飛邊象留出包位，是取得均勢的要著。如誤走車8進4，炮八進三！紅勝勢。

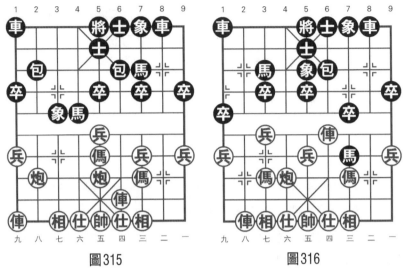

圖315　　　　　　　　　圖316

9.兵七進一　象1進3

如圖局面，紅方中路無甚攻勢，雙方平穩。

(2)1.炮二平五　　馬2進3　　　2.傌二進三　包8平6

　　3.俥一進一　　馬8進7　　　4.俥一平四　士4進5

　　5.傌八進七　　車9平8　　　6.兵七進一　卒7進1

　　7.炮八平九①　包2進2　　　8.俥四進五　馬7進8

　　9.俥九平八　　包2平1②　10.炮九進三　卒1進1

　11.俥四退二　　馬8進7　　12.炮五平六　象3進5

如圖316，局面平穩，雙方均勢。

〔注〕

① 通活左翼九路俥，尋求攻擊目標是穩健著法。

② 如改走卒7進1，則俥四平三，無論黑方接走卒7進1或馬8進6，演變下去，紅方都有先手。

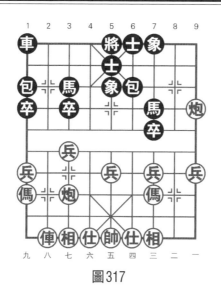

圖317

第五節　中炮對單提馬

　　單提馬，也稱單蹄馬。指一馬保中卒，另一馬屯邊。這種開局的特點是：各子有根、緊密互保、後發制人、可成犄角之勢。但由於中卒只有一馬保護，中路相對比較薄弱，不像屏風馬那樣穩健和具有反彈力，所以在實戰比賽中採用者較少。

　　單提馬應對當頭炮一般以橫車居多，這裡僅介紹幾個常見的局型。

一、五七炮對單提馬（圖317）

1.炮二平五　馬2進3　　2.傌二進三　車9進1
3.俥一平二　馬8進9
一馬保中卒，一馬屯邊，形成單提馬的基本陣形。

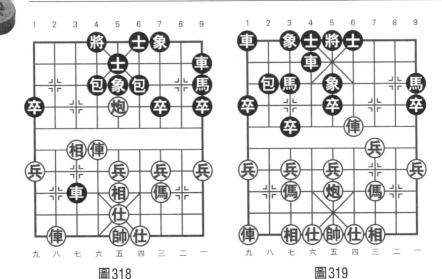

圖318　　　　　　　　　圖319

4.兵七進一　包8平6　　5.炮八平七　象3進5

6.俥二進七　士4進5

紅方平炮瞄馬，伸俥捉包，迫黑補士象，阻止了黑車過宮。但黑方同時也補厚了中路，可說是各得其所。

7.傌八進九　卒7進1　　8.俥九平八　包2平1

9.俥二退一　車9平7　　10.炮五進四　車7進2

11.俥二平三　馬9進7　　12.炮五平一

如圖局面，紅方多兵占優。

二、五八炮棄傌對單提馬（圖318）

1.炮二平五　馬2進3　　2.傌二進三　馬8進9

3.俥一平二　車9進1　　4.兵七進一　包8平6

5.炮八進四　象3進5

紅方八路炮過河與中炮配合共搶中卒，稱為五八炮。這種攻

法常以多兵之勢進入殘局。

6.炮八平五 士4進5 7.傌八進七 車1平4

8.俥九平八 馬3進5 9.炮五進四 車4進7

如改走車4進3捉炮，炮五平一打雙車，紅優。

10.仕六進五 車4平3 11.俥二進四 卒3進1

紅方連棄雙傌，深謀遠慮，弈來十分精彩。

12.相三進五 卒3進1 13.相五進七 將5平4

黑方出將實屬無奈。如改走車3退1，則俥二平六控制將門，以下帥五平六，包2平4，俥六進三！包6平4，俥八進九殺，紅勝。

14.俥二平六 包2平4 15.相七進五

如圖局面，紅方大膽運用棄子戰術，使黑方前車不可自拔，而且左橫車閉塞，無法援救右翼空門，紅方大佔優勢。

以下黑如續走車9平8，則俥八進九，將4進1，俥六進一！車3退1，炮五退二，卒9進1，炮五平六，紅勝。

三、中炮巡河炮對單提馬（圖319）

1.炮二平五 馬2進3 2.傌二進三 車9進1

3.俥一平二 馬8進9 4.傌八進七 車9平4

5.炮八進二 卒3進1

如改走車4進3，炮八平七，車4平3，俥九平八，黑車被牽，紅方先手。

6.炮八平三 包8平7 7.俥二進五 卒7進1

紅如改走俥二進七，車4平7，俥九平八，卒7進1，黑方滿意。黑方現棄卒正著。如改走車4進6，俥二平七，象3進5，俥七進一，包7進3，兵三進一，車1平3，俥九平八，紅方占優。

8.俥二平三　包7進3　　9.兵三進一　象7進5

10.俥三平四

如圖局面，紅方多兵占優。

四、直車單提馬式（圖320）

1.炮二平五　馬2進3　　2.傌二進三　馬8進9

3.俥一平二　車9平8　　4.兵七進一　象3進5

5.傌八進七　士4進5①　　6.炮八平九②　包2進4

7.兵三進一　車1平4　　8.俥九平八　包2平3

9.傌三進四　包8進3　　10.傌四進五　包3進3③

11.仕六進五　包3退4　　12.俥八進七　包8進2

13.傌五進三　車8進2　　14.俥二進二　車8平7

15.炮九進四　車7平6　　16.炮九進一　車4平3

17.傌七進八　車6進1　　18.炮五平九　車3平2

19.俥八進二　馬3退2　　20.前炮進二　馬2進4

21.俥二平八

如圖320，紅方略優。

〔注〕

① 如改走卒7進1，則炮八平九，包2進4，傌七進六，包2平7，傌六進五，士4進5，俥九平八，車1平4，相三進一，包8平6，俥二進九，馬9退8，兵五進一，車4進6，兵五進一，紅方占優。

② 平邊炮，形成「五九炮直俥對單提馬直車」的佈局陣式，如改走傌七進六，則車1平4，傌六進七，包2進4，兵三進一，包8進1，傌七退八，車4進5，炮八平九，車4平3，傌八進九，馬3進4，俥二進五，卒7進1，俥九平八，車3進1，黑

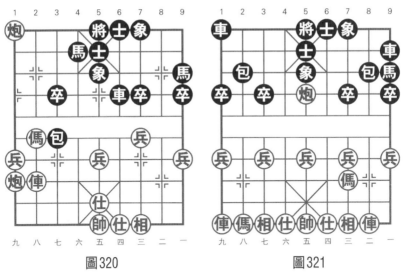

圖320　　　　　　　　　　　圖321

呈反先之勢。

　　③ 棄包打相，冷著！紅如接走俥八平七殺包，包8平3，黑方得俥勝定。

五、紅方急進中炮對單提馬（圖321）

1.炮二平五　　馬2進3　　　2.傌二進三　　馬8進9

3.俥一平二　　車9進1①　　4.炮五進四　　馬3進5

5.炮八平五②　象3進5　　　6.炮五進四　　士4進5

　　如圖321，紅方以炮換馬並得一中卒，看來似乎有利，實則吃虧，因為，紅方炮鎮中路無後續進攻手段。左翼子力未動，紅方先著的效力在佈局之初便消失了，而黑方雖失一中卒，但上好了士象，1路車能貼將而出，9路車能隨時平6通頭，作為後手佈局卻無受攻擊之感，自然黑方有利。

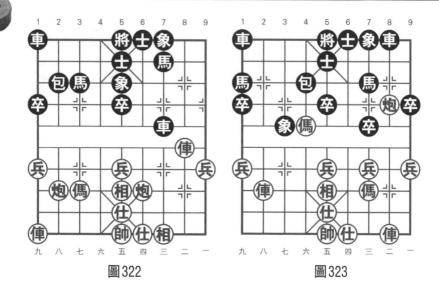

圖322　　　　　　　　圖323

〔注〕

① 至此是當頭炮直俥對單提馬橫車的佈局。

② 如改走俥二進七吃包，則黑方包2平5，紅方易遭反擊而落後手。

六、紅方兩頭蛇對單提馬（圖322）

1. 炮二平五	馬2進3	2. 傌二進三	包8平6
3. 兵三進一	馬8進9	4. 俥一平二	車9進1
5. 兵七進一	象3進5	6. 傌八進七	車9平4
7. 仕六進五	士4進5	8. 俥二進五	卒9進1
9. 俥二平一	卒7進1	10. 兵三進一	包6平7
11. 傌三退一	包7退1	12. 俥一進一	車4進3
13. 炮五平四	車4平7	14. 相七進五	包7平9①
15. 俥一平二	馬9退7	16. 俥二退五	包9進7

17.俥二平一　卒3進1　　18.兵七進一　象5進3

19.俥一平二　象3退5　　20.俥二進三

如圖322，紅方略優。

〔**注**〕

① 如改走車1平4，則俥一平二，包2進4，炮八平九，卒3進1，俥九平八，車4平2，兵七進一，車7平3，傌七進六，紅方先手。

第六節　飛　相　局

先走的一方起手飛相稱為飛相局。飛相局是柔性佈局，不像當頭炮開始就劍拔弩張、先發制人。它的特點是：先固陣地、靜觀其變、寓攻於守、相機行事、後發制人。故而使用起來難度較大，需要深厚的棋藝功底。

先手飛相以後，對方應法很多，如當頭包、士角包、過宮包、進兵、起馬、飛象，等等。由於這些局型全靠鬥中殘功夫，初學者可以暫且不作深入研究，下面舉例簡單介紹一下飛相局的攻守規律。

一、飛相局對過宮包（圖323）

1.相三進五　包8平4　　2.傌二進三　馬8進7

3.俥一平二　卒7進1

如改走車9平8，炮二進四，卒7進1，炮二平三，馬2進1，炮八進四，卒3進1，傌八進九，紅方易走。

4.兵七進一　車9平8　　5.傌八進七　馬2進1

6.炮二進四　象3進5　　　7.俥九進一　士4進5

8.俥九平六　卒3進1　　　9.兵七進一　包2平3

10.傌七進八　包3進7　　11.仕六進五　包3平2

12.俥六平八　包2退2　　13.俥八進一　象5進3

14.傌八進六

如圖局面，紅雖失一相，但子力占位較好，略占先手。

二、飛相局對左中包（圖324）

1.相三進五　包8平5　　　2.傌二進三　馬8進7

3.俥一平二　車9平8　　　4.傌八進七　包2平4

包平士角，用意深遠。起著牽制紅方左炮不能隨意伸進的作用。

5.兵三進一　馬2進3　　　6.俥九平八　車1平2

7.仕四進五　車2進4

至此，可見黑平士角包的構思精巧。紅如不補而改走炮八進四封車，則包4進5串打，黑方得子。

8.炮八平九　車2進5

9.傌七退八　車8進4

10.炮二平一　車8進5

11.馬三退二　卒3進1

如（圖324）局面，形成無俥（車）棋，雙方勢均。

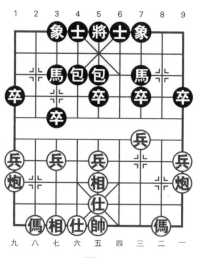

圖324

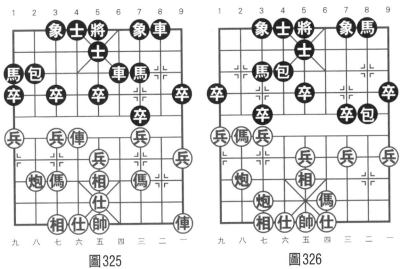

圖325　　　　　　　　　　圖326

三、飛相轉反宮馬對左中包（圖325）

1.相三進五	包8平5	2.傌八進七	馬8進7
3.炮二平四	車9平8	4.傌二進三	卒7進1
5.兵七進一	馬2進1	6.仕四進五	車1進1
7.兵九進一	車1平6	8.俥九進三	車6進3
9.俥九平六	士6進5	10.俥六進一	包5平6
11.炮四進五	車6退2	12.兵三進一	

如圖局面，紅方略優。

四、飛相對士角包（圖326）

1.相三進五	包2平4	2.俥九進一①	馬2進3
3.俥九平六	馬8進7	4.傌八進九②	車1平2
5.兵九進一	車2進4	6.俥六進三	車2平6

　7.傌九進八　卒3進1　　　8.炮二退一③　士6進5

　9.炮二平七　包8進6　　　10.俥六平二④　車9平8

11.俥二進五　馬7退8　　　12.俥一進一　　包8退4

13.俥一平四　車6進4　　　14.傌二進四　卒7進1

15.兵七進1

如圖326，紅方稍先。

〔注〕

① 紅起左橫俥助戰，意在牽制黑方子力，穩步進取。

② 如改走兵三進一，則士6進5，傌八進九，車1平2，俥六
進五，包4平6，黑方乘機調整陣形，可以滿意。

③ 至此紅方還有傌二進一與傌二進三兩種走法，這裡右炮
左移，保持對黑方右翼的壓力，是運子取勢的典型手法。

④ 如改走兵七進一，黑可將5平6，借殺士之機解除3路線
的壓力，紅方無趣。

五、飛相對起右馬（圖327）

　1.相三進五　馬2進3　　　2.兵七進一　包8平5①

　3.傌八進七　馬8進7　　　4.傌二進三　車9平8

　5.俥一平二　車8進4　　　6.炮二平一　車8進5

　7.傌三退二　車1進1②　　8.傌二進三　卒5進1

　9.炮八平九　馬3進5　　　10.俥九平八　包2平4

11.仕六進五　卒5進1　　　12.兵五進一　包5進3

13.傌三進五　包4平5

如圖327，黑方各子占位俱佳，佈局極富成效，以下進入有
利的中局階段的角逐。

圖327　　　　　　　　圖328

〔注〕

① 起右馬架中包是後手方對抗飛相局的新突破。

② 迅速出橫車是兌車後連續動作。

六、飛相對挺卒（圖328）

1.相三進五	卒3進1	2.炮八平七	象3進5①
3.傌八進九	馬2進3	4.俥九平八	車1平2
5.俥八進四	包2平1	6.俥八平四②	馬8進9
7.兵一進一	包1進4	8.傌二進四	卒1進1
9.兵七進一	車2進4	10.傌四進六③	士4進5
11.兵七進一	車2平3	12.傌六進七	包1退1
13.俥四退三	車3平4	14.俥一進一	包8平6

如圖328，紅方相頭傌對黑方構成極大威脅，紅集中子力攻黑較為薄弱的右翼，下一步可俥四平六兌車，紅佔優勢。

〔注〕

① 如改走馬2進3，則兵七進一，馬3進4，兵七進一，馬4進5，傌二進四，紅優。

② 平俥避兌。保持複雜局面，否則局勢退回平穩。

③ 躍傌穿宮直上相頭，妙！由此紅占主動。

第七節　進　兵　局

起手第一著走兵三進一或兵七進一，稱為進兵局。首著挺兵有試探對方應手而投石問路之意，故又稱「仙人指路」。

進兵開局的特點是變化多端、剛柔並濟、形守實攻、不拘一格。它常常可以根據對方的應局棋路，轉換成當頭炮、屏風傌、反宮傌、單提傌、拐角馬等開局陣形，使對方不易掌握。然而，經過棋手們多年的實踐研究，應對這一佈局的各種變例應運而生，其中，以「卒底包」比較流行和具有對抗性。下面介紹幾個主要變例。

一、仙人指路對卒底包（圖329）

1.兵七進一　包2平3　　2.炮二平五　象7進5

3.傌八進九　馬2進1　　4.俥九平八　車1進1

如改走車1平2出直車，則炮八進四，士6進5，傌二進三，馬8進7，俥一平二，車9平8，俥二進六，紅優。

5.兵九進一　車1平6　　6.傌九進八　車6進3

7.傌八進九　馬8進6　　8.俥一進一　車9平8

9.俥八進一　包8平7　　10.俥一平四

圖329　　　　　　　　圖330

　　如圖局面，紅方先手。本變例紅方先將左翼子力傾出，再聯
俥攻擊黑方拐角馬，是現代流行的攻法。

二、仙人指路對卒底包轉列包（圖330）

　1.兵七進一　包2平3　　2.炮八平五　包8平5
　由此轉換成列包陣式，但與起手形成的列包完全不同。
　3.傌八進七　馬8進7　　4.傌二進一　車9平8
　5.俥一平二　馬2進1　　6.俥九平八　卒3進1
　黑方棄卒準備先棄後取，左車右移，威脅紅傌的反擊計畫，
構想深遠。
　　7.兵七進一　車8進4　　8.兵七平八　車1平2
　　9.兵八進一　車8平3　　10.俥八進二　馬1退3
　11.相七進九　包3平4
　如圖局面，黑方吃回紅兵後，頗有反先之勢。

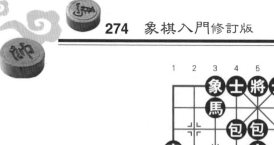

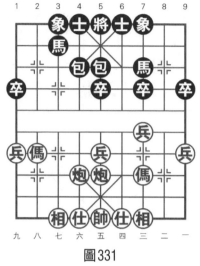

圖331

三、仙人指路對卒底包轉順包（圖331）

　　1.兵七進一　　包2平3　　　2.炮二平五　　包8平5

　　3.傌二進三　　卒3進1　　　4.俥一平二　　卒3進1

　　5.傌八進九　　馬8進7　　　6.俥二進四　　卒3進1

　　紅方運用棄兵戰術，乘機伸俥巡河，在出子速度上已經獲得了便宜。

　　7.俥二平八　　馬2進1　　　8.俥八平七　　卒3平2

　　如改走車1平2，俥九平八，紅優。

　　9.炮八平六　　包3平4　　　10.俥九平八　　車1平2

　　11.傌九退七　　車9進1　　　12.俥八進三　　車2進6

　　13.傌七進八　　車9平3　　　14.俥七進四　　馬1退3

　　15.兵三進一

　　如圖局面，挺兵制馬，要著！紅方進入優勢殘局。

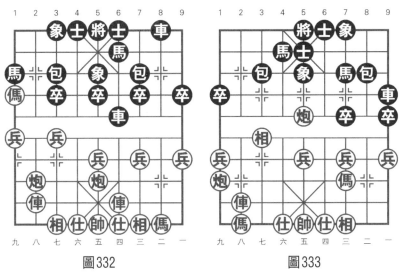

圖332　　　　　　　　　　圖333

四、仙人指路對卒底包飛左象（圖332）

1.兵七進一	包2平3	2.炮二平五	象7進5
3.傌八進九	馬2進1	4.俥九平八	車1進1①
5.兵九進一	車1平6	6.傌九進八	車6進3
7.傌八進九	馬8進6	8.俥一進一	車9平8
9.俥八進一	包8平7	10.俥一平四	

如圖332，紅方先手，這裡紅方先將左翼子力傾出，再聯俥攻擊黑方拐角馬是現代流行的攻法。

〔注〕

① 如改走車1平2，則炮八進四，士6進5，傌二進三，馬8進7，俥一平二，車9平8，俥二進六，紅優。

五、仙人指路對卒底包飛右象（圖333）

1.兵七進一	包2平3	2.炮二平五	象3進5

3.炮五進四	士4進5①	4.相七進五	馬2進4
5.炮五退一	車1平2②	6.傌八進六	卒7進1③
7.俥九平八	車2進6	8.傌二進三	卒9進1④
9.俥一進一	車9進3	10.炮八平九	車2進3
11.傌六退八	卒3進1	12.俥一平八⑤	卒3進1
13.相五進七	馬8進7		

如圖333，雙方大體均勢。

〔注〕

① 另有士6進5的應法。

② 黑方如走錯次序而先走卒7進1，則俥一進一！馬8進7，俥一平六，馬4進5，傌八進七，車9平8，傌二進三，紅方大優。

③ 如改走車9進1，以下紅傌二進三，車9平6，兵三進一，車2進4，兵五進一，將形成另一路變化。

④ 挺邊卒目的是使左車能升至卒林線，繼而迅速調至右翼增援。

⑤ 如改走兵七進一，則車9平2，傌八進六，馬4進5，黑優。

六、仙人指路對還中包 (圖334)

1.兵七進一	包8平5①	2.傌二進三	馬8進7
3.俥一平二	卒7進1②	4.炮二平一	馬2進1
5.傌八進七	包2進4	6.傌七進八③	車9進1
7.兵九進一	包2平7	8.相三進五	車9平6
9.兵九進一	卒1進1	10.俥九進五	車6進3
11.俥九平四	馬7進6	12.俥二進五④	象7進9

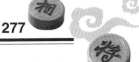

圖334　　　　　　　　　　　　圖335

13.炮一進四　馬6退7　　14.俥二進一　　馬7進9

15.俥二平一　象9退7　　16.俥一退一

如圖334，黑車未動，而紅俥已發揮很大的威力，紅方大優。黑方佈局失敗。

〔**注**〕

① 還架中包，是攻擊型棋手偏愛的佈局。

② 如改走車9平8，則炮二進四封車，卒7進1，炮八平五，紅方先手。

③ 躍傌可防黑平包壓傌，並可封堵黑方右車的出動。

④ 升俥騎河，捉卒脅包，可破壞黑方棋形，是擴大先手的關鍵之著。

七、對兵局（圖335）

雙方首著飛相（象）對互挺兵、卒，稱為對兵局。

1.兵三進一	卒3進1	2.傌二進三	馬2進3
3.俥一進一	馬3進4	4.俥一平六	馬4進3①
5.俥六進五	馬8進7	6.炮八平七	象3進5
7.相七進五	士4進5	8.傌八進六	包2平3
9.傌三進四	車1平2		

如圖335，雙方轉變陣形，都是穩紮穩打，紅方有先手。

〔注〕

① 如改走包2進2，則兵七進一，包8平4，炮八平六，馬4進5，炮六進七，馬5進4，炮六平九，象3進5，兵七進一，象5進3，紅方佔先。

第八節　其他類佈局

一、仕角炮對挺卒（圖336）

> 首著炮二平四或炮八平六稱為仕角炮。

1.炮二平四	卒7進1①	2.傌二進一	馬8進7
3.炮八平五	車9平8	4.傌八進七	馬2進3
5.俥九平八	車1平2	6.俥一平二	包2進4②
7.俥二進六③	象7進5	8.兵七進一	包8平9
9.俥二平三	車8平7	10.炮四平三	包9進4
11.兵三進一	包9平7	12.傌一進三	包2平7
13.俥八進九	馬3退2④	14.相三進一	馬2進3
15.傌七進六	士6進5	16.炮五平七⑤	馬3退1
17.傌六退五			

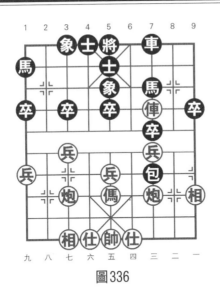

圖336

如圖336，紅傌踏黑包，如黑逃包必將渡兵得象，顯然紅占優。

〔注〕

① 挺7卒意在限制紅右傌正起，是應對仕角炮一種常用方法。

② 如改走卒3進1，紅接走兵三進一，則卒7進1，俥八進四，包2進2，俥二進六，馬7進6，俥二平四，象7進5，黑勢不弱。

③ 如改走俥二進四，則包8平9，兵一進一，車8進5，傌一進二，卒3進1，黑方易走。

④ 正著。如改走包7進3，則仕四進五，馬3退2，兵三進一，黑難應付。

⑤ 紅方平炮逼退黑馬，先手擴大。

二、過宮炮對起馬（圖337）

> 首著走炮二平六或炮八平四，稱為過宮炮。

1.炮二平六	馬8進7①	2.傌二進三	車9平8
3.兵三進一②	包8平9	4.傌八進七	卒3進1
5.炮八進四	象7進5	6.炮八平三	馬2進3
7.俥九平八	車1平2	8.俥八進六	士6進5!③
9.相三進五	馬3進4	10.俥八退二	卒3進1
11.俥八平七	車8進4	12.仕四進五	包2進6

如圖337，黑進包通活馬路，抓住紅方左傌的弱點，尋求攻勢，如紅方上仕改為俥一進一較好，至此，黑方佔先。

〔注〕

① 黑方起左正馬應對過宮炮，意在迅速開出左直車，續有過河包手段，對紅方右翼實施封鎖與反擊。

② 如改走俥一平二，則包8進4，兵三進一，包8平7，兵七進一，包2平5，相三進五，車8進9，傌三退二，車1進1，兌車後局勢簡化，黑方可以滿意。

③ 補士是暗設陷阱的一著，引誘紅俥八平七壓馬，黑可包2進5兌包，黑可獲先手。

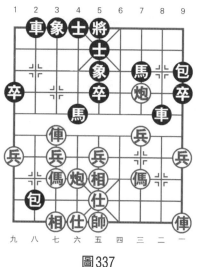

圖337

三、仙人指路對斂炮（圖338）

> 首著走炮二平三或炮八平七稱為斂炮（包）。

1.兵三進一	包8平7①	2.炮二平五	包2平5
3.傌二進三	馬2進3	4.傌八進九	馬8進9
5.俥一平二	卒7進1	6.兵三進一	車1平2
7.俥九平八	車2進4	8.兵三平二	車9平8
9.相三進一	車2平8	10.俥二進五	車8進4

如圖338，紅方進三兵後，走炮二平五，黑方應以逆手包，致失去先手，如改走炮八平五，則不會失先。這是兵局轉變為當頭炮時先手得失的關鍵。

〔注〕

① 這是後手以斂包應「仙人指路」的開局形式。

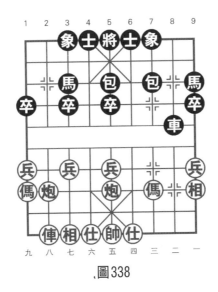

圖338

圖339　　　　　　　　圖340

四、仙人指路對過宮斂炮（圖339）

> 首著走炮二平七或炮八平三稱為過宮斂炮。

1.兵三進一	包2平7	2.炮八平五①	馬2進3
3.傌二進三	卒7進1	4.傌三進四	卒7進1
5.傌四進五	包7平5	6.傌八進七	車1進1

如圖339，紅方轉為當頭炮，進三路傌，棄兵搶中卒，黑方先應以過宮斂包，後轉為順手包，紅方仍有先手。

〔注〕

① 如改走相七進五，則馬2進3，傌二進三，車1平2，傌八進六，象7進5，俥一進一，馬8進6，俥一平四，車9進1，雙方轉為拐角馬陣形，彼此穩紮穩打，紅方略有先手。

五、起傌局（圖340）

首著走傌八進七或傌二進三稱為起傌局（也稱進傌局），它既有「仙人指路」試探性特點，又有啟動大子迅速出來的內涵，是一種剛柔並濟的開局法。

1.傌八進七	卒3進1	2.兵三進一	馬2進3
3.傌二進三	車1進1	4.炮二平一	馬8進7①
5.俥一平二	車9平8	6.俥二進六	包8平9
7.俥二進三②	馬7退8	8.俥九進一	車1平4
9.俥九平四	馬8進7	10.相七進五	象7進5

如圖340，雙方局形基本對稱，紅方仍持先手。

〔注〕

① 如改走包8進4，則俥一平二，包8平3，相七進五，馬8進7，仕六進五，紅方棋形厚實，以下續有俥二進六的進攻手段或俥九平六擴充先手，黑方不利。

② 如改走俥二平三，則包9退1，炮八平九，馬3退5，俥三退一，象3進5，俥三平六，馬5退3，黑可抗衡。

六、中炮對三步虎（圖341）

首著走傌八進七（或傌二進三），第二著走俥九平八（或俥一平二），第三著走炮八平九（或炮二平一），這樣的著法稱為左（或右）三步虎。

1.炮二平五	馬8進7	2.傌二進三	車9平8
3.兵三進一	包8平9①	4.傌八進七②	卒3進1③

5.炮八進四	象3進5④	6.炮八平三	包2平3
7.相七進九	卒3進1	8.相九進七	馬2進4
9.俥九進一	包3進1	10.傌三進四	車8進4
11.俥九平六	車8平6⑤	12.俥六進七	包3平7
13.俥六退四	包7平8	14.俥一平二	包8進1
15.俥二進一	包9平8	16.俥二平三	

如圖341，以下黑方若前包進1拴鏈，紅方則兵三進一，黑方不利，至此紅方占優。

〔注〕① 黑方平包亮車稱為三步虎。

② 可改走兵七進一成兩頭蛇陣形，雙方對攻。

③ 如改走象3進5，則炮八平九，車8進4，俥九平八，馬2進4，俥一進一，紅方先手。

④ 可改走象7進5，另有一番攻殺。

⑤ 如改走包3平7，則俥六進七，車8平6，傌四進六，紅方先手。

圖341

第五章
中局戰術

　　中局，是對局的搏殺階段，它起著承前啟後的關鍵作用。大量戰例可以證明，棋戰的勝負絕大多數都是在中局產生。可見中局在象棋全域戰鬥中所處的重要地位。

　　但是，由於中局階段雙方子力交錯、爭鬥激烈、變化複雜，較難控制局勢。所以，棋手們歷來都把提高中局作戰能力作為一項必修課題。

　　象棋的戰術手段很多，因篇幅有限，本章僅列舉14種常用的中局基本戰術，其中有的戰術也適用於殘局階段。下面分別介紹如下。

第一節　兌子戰術

　　為了達到爭先、取勢、謀和或成殺等作戰目的，進行雙方價值相等的子力交換，稱為「兌子戰術」。常見的兌子戰術有：兌子爭先、兌子奪子、兌子取勢、兌子解圍等。兌子戰術是實戰對局中使用最為廣泛的基本手段之一。

【例1】（圖342）

　　如圖形勢，黑右車壓傌，左車包卒頗具威脅，似乎紅難走。

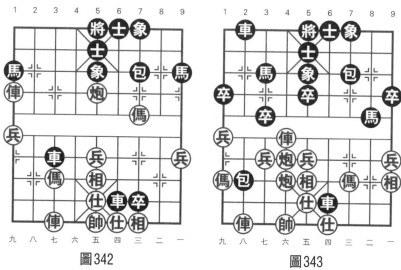

圖342　　　　　　　　圖343

然而，紅可以先行之利，運用兌子戰術，轉危為安，取得優勢。

著法：紅先

1.傌七退九　車3進3　　2.傌九退七　馬9進7

如改走車6退4捉傌，則俥九退一邀兌，紅可多兵占優。

3.帥五平六　馬1退3

黑退馬無奈，因紅出帥後有俥九平六絕殺。

4.俥九進二　車6退4　　5.俥九平七　車6平4

6.傌七進六　包7進2　　7.俥七進一　車4退4

8.俥七平六　將5平4

雙俥兌盡，紅持多兵勝勢。

　9.炮五平六　包7平8　　10.傌六進七　馬7進6

11.傌七進八　將4平5　　12.炮六平五！

妙！伏臥槽、掛角雙殺，黑方無解，紅勝。

【例2】（圖343）

如圖雙方互有攻勢。現輪紅方走棋，紅方主動兌俥，集結兵力，攻其右翼，取得勝利。

著法：紅先

1.俥六平八　車2進5　　2.傌九進八　包2平5

紅方邀兌黑車是取勢的關鍵之著。

3.傌八進六　馬3退4

紅方策傌再邀兌，搶先發動攻勢，佳著！黑方如改走馬3進4，則俥八進九，士5退4，俥八平六，將5進1，俥六退四，紅優。

4.俥八進九　包5平9　　5.前炮進六　……

正著！如誤走後炮平一，車6退4捉死傌，黑優。

5.……　　　包9進2　　6.帥六進一　士5退4

7.俥八平六　將5進1　　8.炮六平五　馬8進7

9.炮五進四　將5進6　　10.炮五平八　包7進5

如走士6進5，則俥六平三，紅亦勝勢。

11.俥六退一　士6進5

12.傌六進七

至此，黑無法解救紅傌七進六的連續殺著，紅勝。

【例3】（圖344）

如圖形勢，紅方已有一兵渡河，雙俥已經出動，但由於傌、炮被對方所牽制，一時難有攻擊手段，紅方採用兌子爭先的戰術，終於取得優勢。

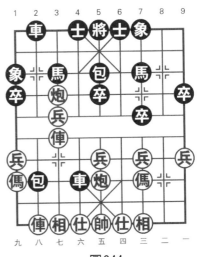

圖344

著法：紅先

1.俥七退二①	車4平3	2.炮七退四	包2平5
3.炮七進五	車2進9	4.傌九退八	馬7退5
5.炮七平八	前包平2	6.兵七進一	卒5進1②
7.炮八退二③	象7進9	8.相七進九④	馬5進7
9.兵七平六	士6進5	10.仕四進五	包2退1
11.傌八進七	包2平7	12.相三進一	包5平6
13.傌七進六	包7平1	14.炮八進二	馬7進8
15.傌六進八	包1退1	16.傌三進四⑤	馬8進7
17.傌八進九⑥	將5平6	18.炮八進二	將6進1
19.炮八退一	士5進4	20.傌四進五	包6平5
21.傌九進七	士4進5	22.傌七退八	將6進1
23.傌八退九			

至此，紅方得子，勝局已定。

〔注〕

① 退俥可以強兌一車，導致黑方子力位置不佳，從而可以保持先手攻勢。

② 衝中卒過於急躁，不如改走包2進1，先行壓住紅傌為宜。

③ 紅方退炮是取勢的關鍵之著，使黑方無法施展攻勢，又有打卒的先手。

④ 上邊相是一步細緻的著法，可運傌出來，加強攻守。

⑤ 紅方上四路傌，意欲展開全面攻勢。

⑥ 紅方先手得象叫殺，黑方局勢顯見惡化。

【例4】（圖345）

如圖形勢，雙方正呈兌炮之勢。

著法：紅先

1.俥五進二	馬6進7	2.傌四進二	包9平8
3.俥五平八	車4退8	4.傌八進七	馬7退5
5.炮四平二	士6退5	6.傌七退五	象5退3
7.傌五進四①	士5進6	8.俥八平五	象3進5
9.傌二進四	將5進1	10.炮二退三	車4進4
11.俥五平二②	馬5退7	12.俥二進一	將5平4
13.炮二退三!③	馬7進8	14.俥二退五	車4平6
15.傌四退二④	車6退1	16.俥二平四	

至此，紅勝定。

〔注〕

① 先棄後取，實則兌馬掠士，這是紅方第二次採用兌子戰術。

② 再兌包，黑方已難招架。

③ 再以炮兌馬，由枰面看黑方必兌，否則如讓紅炮平士角助攻，黑更難應付。

④ 再兌車。

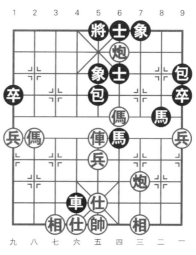

圖345

第二節　謀子戰術

為了獲得棋局的優勢，以巧妙的著法謀取對方子力，稱為「謀子戰術」。常見的謀子戰術有圍困得子、抽將得子、捉雙得子、借勢得子等。使用此戰術，須注意切莫得子失先，否則將得不償失。

【例1】（圖346）

如圖形勢，雙方互有牽制，相持不下，然紅方借先行之利，打破僵局，飛相運炮，謀得一子獲勝。

著法：紅先

1.相五進七　車3進5

以相易兵，深謀遠慮。

2.傌七進五　車3退5

3.炮二平七　車3平4

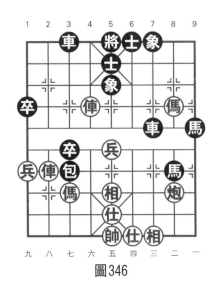

圖346

飛相、躍傌、平炮，是紅方精心構思的「三步曲」，從而巧妙謀得一子。

此著黑如改走包3平4，則俥八平六，車3進7，傌二進四！士5進6，前俥進三「雙俥錯」殺，紅速勝。

4.俥六進三　將5平4　　5.俥八平七（紅多子勝）

【例2】（圖347）

紅方抓住黑車位置不佳的弱點，運炮跳傌連續捕捉，迫使黑

圖347　　　　　　　　圖348

方子力失去聯絡，謀得一子獲勝。

著法：紅先

1.炮五平七　　象1進3

利用黑車入險地之機，搶先發難。

2.傌四進五　　車4退2　　　3.俥五進一　　車4平3

4.傌五退六　　車3退1

傌炮聯攻黑車，迫其退卻，緊著！

5.相七退九　　車3平2　　　6.俥五退一

至此，紅方穩得一子，勝定。

【例3】（圖348）

如圖形勢，紅方孤相少兵，炮位又差，黑方利用困子手段而謀得一子。

著法：黑先

1.……　　　　卒7進1！　　2.相五進三　　卒9進1

圖349 圖350

3.炮一平二　馬4進6　　　4.俥五平二　包7平8

5.炮二平一　車2平8　　　6.俥二平四　馬6退4

7.傌五進六　卒9進1

黑方獻卒困炮，妙！關門捉炮，步步收緊，謀子戰術高超，黑多子勝定。

【例4】（圖349）

如圖形勢，紅方抓住俥過河控馬之勢，運用緊逼，控制對方子力活動進而奪子。

著法：紅先

1.兵三進一　象7進5　　　2.兵三進一　象5進7

3.傌三進四　包8平9　　　4.俥二進八　車8進1

5.炮五平一　包9進3　　　6.相三進一　車8平6

7.炮七平四　包7進1①　　8.俥八平七　馬3退1

9.傌七進八　車6平2　　　10.俥七平四　士4進5

11.俥四進三　包7平8　　12.俥四平二

紅方得包勝定。

〔注〕

① 如改走包7進3，則傌四進五，象7退5，傌五進三，車2進2，炮四進四，馬1進3，兵五進一，紅大優。

【例5】（圖350）

如圖雙方總體形勢相當，由於紅方貪吃一包導致失先。

著法：紅先

1.兵七平八①?　車3進4　　2.相九進七　車9平3

3.炮五進四②?　馬7進5　　4.相三進五　馬5進6

5.仕六進五③　馬6進7

黑得回失子占優。

〔注〕

① 紅方貪子失先，應改走炮八進二消滅中卒為妥。

② 紅方不肯失相，致中防空虛，使局勢進一步惡化，應改走俥九平七，黑如車3進4吃相，再傌七退五兌車，雖然難走，但保持多子，尚可周旋。

③ 紅方若逃傌，則車3進4破相，紅方局勢不可收拾。

從上例看出謀子千萬不能失先。

第三節　運子戰術

　　透過調遣兵力，佔領戰略要點要道，調整結構，變換陣形，從而利於集結兵力組織進攻或加強防守，稱為「運子戰術」。它以爭先、取勢、做殺為主要目的，是中局戰鬥中非常重要的基本功。

【例1】（圖351）

如圖形勢，黑方雖失一象，但多兩卒，且有一渡河卒封制紅俥，紅炮尚在車口，黑方反擊力量不容小視。紅方八路炮如何處理，是個較為棘手的問題。

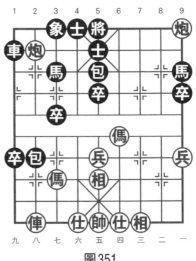

圖351

著法：紅先

1.俥八進一！　車1平2

棄炮運子，戰略深遠。如改走炮八退四，馬9退7，紅方攻勢頓減。

2.俥八平二　包2平9　　3.俥二進八　士5退6

4.俥二退一　士6進5　　5.傌四進二　車2進6

紅方已完成了戰略轉移，現形成三子歸邊之勢，黑方已難招架。

6.傌二進三　馬9退7　　7.俥二平三　士5進6

不能包9退6，因紅有俥三進一殺。

8.俥三進一　將5進1　　9.炮一退六　車2平3

10.傌三退四

紅方大優。

【例2】（圖352）

如圖形勢，黑方雙卒迫近將門，且士象齊全，紅方形勢十分不利。如何調運俥炮搶先作殺？紅方作出了一個精彩的答案。

著法：紅先

1.俥九進九　士5退4　　2.俥二平六　士4退5

圖352　　　　　　　　　圖353

3.炮五平九!　　車5平3

運炮邊路，獲勝關鍵。

4.俥九平六!　　士5退4　　　5.炮九進七　　車3退5

如士4進5，俥六進一悶殺。

6.俥六進一　　將4進1　　　7.俥六退一（紅勝）

【例3】（圖353）

如圖形勢，紅方雙俥一炮，黑方單車一馬雙包，紅方殘相少兵，又黑包鎮中，紅炮沉底，各有威脅，如何阻止紅俥左移，又使黑車左移，黑方借用先行之利，從而達到運子的目的。

著法：黑先

1.……　　卒7進1①	2.俥二平三　　車3平8
3.帥五平四　　車8平6	4.帥四平五　　車6進3
5.俥三退二　　車6平7	6.帥五平四　　馬3進5
7.俥七進八　　士5退4	8.俥七退七②　　象5退3

　　9.帥四進一　　包5平2　　　10.俥七進七　　將5進1

　11.俥七退一　　將5進1　　　12.俥七退二　　馬5退7

　13.俥七平五　　將5平4　　　14.仕五進四　　車7進1

　15.帥四退一　　車7進1

黑勝。

〔注〕

①棄卒搶道，達到運子的目的。

②如改走俥七退六，則象5退3，俥七平五，車7進2，帥四進一，馬5退7，帥四進一，車7退2，帥四退一，車7進1，帥四退一（若帥四進一，則車7平6殺），車7進1殺，黑勝。

【例4】（圖354）

　　如圖形勢，是1997年全國象棋個人賽中上海胡榮華與廣東呂欽弈成的盤面，特級大師胡榮華打破常規，施展運子戰術，創出了一套右炮左移的戰術。

著法：紅先

　　1.炮二退一①　　士6進5　　　2.炮二平七　　象7進5

　3.傌二進三　　卒7進1　　　4.俥一平二　　車9平8

　5.炮八平七　　包8進1　　　6.兵七進一　　卒3進1

　7.俥六平七　　馬3退1　　　8.仕四進五　　卒1進1

　9.傌八進七　　包8平3　　　10.俥二進九　　馬7退8

　11.俥七進二

至此，紅優。

〔注〕

①紅方退炮含蓄，以往多走傌二進三，士6進5，仕四進五，象7進5，黑方可抗衡。

圖354　　　　　　　　　圖355

第四節　棄子戰術

　　放棄對己方子力的保護，讓對方白白吃掉，或用價值較大的棋子主動換取對方價值較小的子力，以此來達到謀和、爭先、取勢、入局等目的，稱為「棄子戰術」。棄子戰術是中殘局階段的重要手段，它可以導演出各種各樣的精彩殺局，尤其是棄俥（車）殺法，因為犧牲較大，扣人心弦。

【例1】（圖355）

　　本局紅方亦是在關鍵時刻，採用棄子戰術，突出奇招，轉劣為優，最終取勝的。

著法：紅先

1.傌四進五！　象7進5　　2.炮五進五　　馬9進7

紅方首著棄俥搏象不俗，若無精確的算度，是絕不敢問津此路的。眼下紅方雙俥均置於黑方包馬之口，看來令人眼花繚亂。

3.俥八平九　車4退4　　4.俥九平七　車4平5

5.炮九進三　後包退1　　6.俥七平六　馬7進9

紅方平俥脅底士乃必爭之著，否則黑有車7平1捉炮，紅方棄子無功了。

7.俥六進六　將5進1　　8.俥六平五　將5平4

9.俥五退二　車7進1　　10.俥五進二　後包進2

如改走包2平4，則俥五平四，黑方士象失盡，前景悲觀。

11.傌七進六　士6進5　　12.俥五平七　馬9進7

13.傌六進七　後包平3　　14.炮九退二！　包2退2

15.炮九平七（紅勝）

【例2】（圖356）

如圖形勢，粗觀局情，紅四路俥已無法逃脫，二路俥炮又被牽制，紅方似處下風。但如紅方能抓住黑右翼空虛的弱點，先發制人，再棄一俥可以反敗為勝。

著法：紅先

1.炮二平九！　車8進2　　2.炮九進一　士4進5

3.傌七進九　馬6進4

紅進傌做殺恰到好處，黑棄馬暫解燃眉之急僅此一手。如將5平4，傌九進七，將4進1，傌七退八殺！紅速勝。

4.俥四平六　包6平5　　5.仕五退四　車7平5

如改走車7平2，炮七進三，車2退6，傌九退七，紅得子勝定。

6.仕六進五　車5平2　　7.帥五平六　士5進4

8.傌九進七　車2退6　　9.俥六平八！

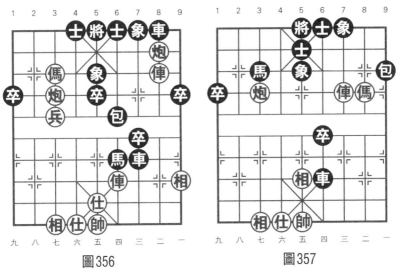

圖356　　　　　　　　圖357

黑方認負。因如接走車2平1，傌七退六，將5平4，炮七平六殺！

【例3】（圖357）

如圖形勢，從枰面上看黑士象全，紅方單仕，黑卒又過河，但紅方俥傌炮均在對方陣地，且有傌臥槽的威脅，看紅方如何採取棄子戰術取得勝利。

著法：紅先

1.仕六進五！① 　車6平9② 　2.傌二進三 　　將5平4
3.俥三平六 　士5進4 　　4.俥六進一③！ 　包9平4
5.炮七平六

至此，紅方以棄俥為代價，形成了悶殺局，紅方勝。

〔注〕

① 如誤走傌二進三，則將5平4，俥三平六，士5進4，俥六退一，卒6平5，黑方尚可抗爭。

② 如改走車9平8，則仕五進六吃車，黑敗定。

③ 棄俥吃士是謀勝的關鍵，如誤走俥六退三，則車9退4，紅方無殺局，黑方仍可抗爭。

【例4】（圖358）

如圖形勢，紅方的雙炮一俥佔據了很好的攻擊位置，因為黑方防守牢固，俥炮難以入手，如果不及時採取有效的辦法，黑方也要進馬反擊。紅方經過深思之後，毅然用俥砍包，掀起了激烈的棄子攻殺高潮，從而取得勝利。

1.俥二進三①	車8平6	2.炮五進二	將5平4
3.俥八進五	卒3進1②	4.俥二進三	車6進2
5.炮八平四	車2進4	6.炮五平二	卒3進1
7.炮二進二	車2平6	8.俥三進六	將4進1
9.炮二退一	將4退1	10.俥三退三	馬5退6③
11.炮四平一	馬4進6	12.炮一進三	後馬退8
13.傌三進五	車6平8	14.炮二平四	車8平9
15.俥三平九	士5進4	16.炮四退五	卒6進1
17.傌五進七	車9退4	18.俥九進三	將4進1
19.俥九平四			

至此，紅方有力地牽制了對方車馬，勝局已定。

〔注〕

① 紅俥殺黑包，此時黑車不能吃紅俥，若車8進5，則炮八平五，車2進9，前炮平六，車8退5（若馬4退5，則傌四進三，將5平4，炮五平六殺），傌四進六殺。

② 黑方進卒攔俥，無可奈何之著，如改走車6進2，則俥八平六，士5進4，炮八平五，車6平5，俥六進二，將4平5，俥六退三，象7進5，俥二平三，紅多子勝定。

圖358　　　　　　　　　圖359

③ 如改走馬4進6攻殺，紅走傌三進二，卒6平7，炮四退三，車6進2，傌二進一，紅方勝勢。

第五節　先棄後取戰術

一方先放棄一子讓對方吃掉，然後再運用謀子戰術取回，使局勢轉危為安或打破僵局奪取先手，稱為「先棄後取」戰術。施展這種戰術，須計算周密而後行，方可以獲得成功。

【例1】（圖359）

如圖形勢，雙方子力相等，黑方有一卒渡河參戰，但中象聯絡不靈。紅方傌路暢通，雙傌連環，略占先手。如何利用黑車閉塞之弊打開局面呢？且看紅方怎樣巧施先棄後取之術的。

著法：紅先

1.傌三進五！ 馬4退5 　 2.傌五進三 　後馬進3

如改走後馬進7，俥五進三，紅仍可奪還失子占優。

3.俥五進三 馬3進2 　 4.相五進七 馬2進3

紅方進相是連消帶打的巧著，既可阻斷黑馬對攻之徑，又可架炮中路加強攻勢。

5.兵三進一 　包3進2 　 6.俥五進一 　包3進1

7.相七退五 　馬3退2 　 8.傌三退五 　將5平4

9.兵三進一 　車8進1 　 10.兵三平四

紅有強大攻勢。

【例2】（圖360）

如圖形勢，紅方八路炮被捉，如消極避守，則立處下風。紅方利用先行之利，運用先棄後取戰術，反奪主動，終佔優勢。

著法：紅先

1.炮八平三！ 車2進4 　 2.傌三進五 車1進1

如象7進5，俥四進三，將5平4，炮三進二得還一俥後，黑方失象，紅優。

3.傌五進三 　將5平4 　 4.俥四平六 　士5進4

5.俥六進二 　車1平4 　 6.炮三進二 　士6進5

7.傌三進五！ 將4平5

如誤走士5退6，傌五退四殺。

8.俥六進一

紅方優勢。

【例3】（圖361）

如圖形勢，紅方俥傌炮三子歸邊，黑方車馬包位置不佳，但黑方卒占肋門，非常危急，稍有差錯紅方輸棋，必須採取連將方法方可取勝。

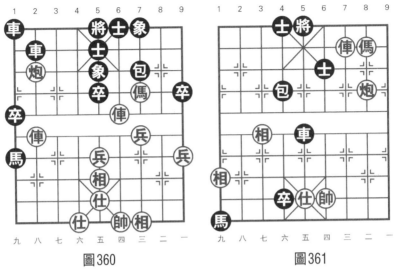

圖360　　　　　　　　　　圖361

著法：紅先

1.俥三進一①！　　將5進1　　2.俥三平五②！　　將5退1③

3.傌二退四　　　　將5進1④　　4.傌四退六　　　　將5平4

5.傌六退五　　　　卒4平5⑤　　6.帥四平五

至此，形成紅方傌炮雙相例勝黑方馬單士局，紅方勝定。

〔**注**〕

①如誤走仕五進四，則包4平6，仕四退五，卒4平5，帥四進一，車5平6殺，黑方速勝。

②棄俥是謀子的前提，如改走傌二退四，則卒4平5，帥四退一，車5平6殺，黑方速勝。

③如改走將5平4，則傌二退四，車5退3（如將4進1，則炮二進一，車5退3，俥五退二，將4退1，俥五退一殺，紅勝），俥五退二吃車，黑成敗局。

④如誤走將5平6，則炮二平四成「傌後炮」殺局，紅速勝。

⑤以卒謀單仕是正確的，如改走馬1退2，則仕五退四，黑低卒不能換仕，反被傌炮配合捉死卒，黑方更是敗局。

【例4】（圖362）

如圖形勢，黑方包打死傌，紅方置傌於不顧，毅然躍馬攻擊對方薄弱的中路。

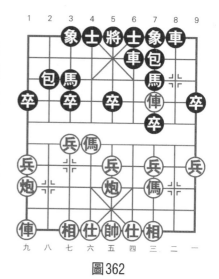

圖362

著法：紅先

1.傌六進五！ 馬7進5

2.兵五進一① 士6進5

3.兵五進一 馬5退7　4.俥三平七　車6進1

5.俥九平八 包2平1　6.俥八進七　象7進5②

7.俥八平七

至此，紅方棄一傌奪得主動，然後在主動的局面下強渡中兵，開動子力，奪回失子，控制了局面，紅方優勢。

〔**注**〕

①紅方不急於用中炮打馬奪回失子，而急進中兵逼退黑馬。

②黑方被迫棄還一子。

第六節　封鎖戰術

　　凡走子封住對方子力，限制其活動範圍，不讓它充分發揮作用，稱為「封鎖戰術」。封鎖戰術可以延緩對方出子速度，使己方子力有較多的活動空間和組織進攻時間。

圖363　　　　　　　　　　　圖364

【例1】（圖363）

如圖形勢，雙方子力相當，黑車雖未開出，但士象工整且多二卒，看似無懈可擊。紅方利用黑車未動的弱點，囚攻並進，終獲勝利。

著法：紅先

1.傌五進七！　包1進2

封車管將，雙重封鎖。

2.炮五進二！　卒3進1

阻包通傌，為進攻獲得時間。

3.炮五進一　車1進2　　4.傌八平四　車1平3

5.傌四進六（紅勝）

【例2】（圖364）

如圖形勢，雙方子力相等，但紅方子路活躍，形勢開揚。面對黑方的嚴密防守，如何施加壓力、擴大先手呢？

著法：紅先

1.俥三平八　包2平1

如誤食紅傌，紅有炮九平六打死車的凶著。

2.兵七進一！　車4平3　　3.傌六退七　象7退9

4.兵五進一！　卒5進1

紅方再棄中兵，嚴鎖黑車逃路。

5.炮九平七　車3平4　　6.炮七平六　　車4平3

7.前炮平七　車3平4　　8.仕五進六！

生俘一車，紅勝勢。

【例3】（圖365）

如圖形勢，紅方左翼子力尚未展開，但右翼子力十分強勁，可對黑方構成封鎖性攻勢。

著法：紅先

1.傌三進四　車8平9　　2.炮八平三！①　車4進6

3.傌八進七　車4平3②　　4.俥九平八　　包2平1

5.俥八進七　馬3進4③　　6.俥八進二　　象5進3

7.炮二平九　象3退1　　8.傌四退二　　車9平8

9.炮三進七　車8平7　　10.傌二進三　　車3進1

11.傌三退四　士5進6　　12.俥二進七

至此，紅方捉黑邊馬，紅勝勢。

〔注〕

① 紅傌塞象眼，炮瞄底象，是一種典型攻法。

② 如改走包2退1，則炮二平五，將5平4，傌四退二，車9平8，炮三進七，將4進1，俥九平八，包2平1，俥八進八，將4進1，炮五平七，包6平3，俥八退一，紅得子大優。

③ 這兩個回合，如黑改走車3進1吃傌，紅相三進五打車後

圖365

圖366

必吃回一子，亦屬紅優。

【例4】（圖366）

如圖是2002年全國象棋個人賽上特級大師趙國榮與廣東棋手李鴻嘉對局的中局形勢。

著法：紅先

1.兵五平四	車8進6	2.兵四平三①	車8平7
3.前兵進一	馬7退9	4.相三進一	卒3進1
5.兵七進一	象5進3	6.仕四進五	車1平4
7.炮八平六	馬3進4	8.炮六進七	馬4退6
9.傌八進七②!	將5平4	10.俥九平八	包2平5
11.俥八進九	將4進1	12.傌七進六	士5退4
13.前兵平四	車7進1	14.兵四進一	包5進5
15.相七進五			

紅方先切斷黑方後續子力的進攻，而後快速出動左翼子力，

對黑方右翼實施突襲，至此紅方獲勝。

〔注〕

① 疊兵變例是運用雙兵封鎖黑馬的出路，並且加強三路線的厚度，從而消除黑方7路包的威力。

② 紅炮既不躲閃，也不兵三平四吃馬與之交換。

第七節　牽制戰術

透過牽制手段，限制對方子力的活動自由，使其不能充分發揮作用，稱為「牽制戰術」。這種戰術一旦形成，牽制方可乘機集中兵力謀取子力，或運子取勢攻其薄弱環節，掌握棋戰的主動權。

【例1】（圖367）

如圖形勢，紅方連環傌受到黑方車包阻擊，如逃傌則攻勢被瓦解，黑方雖少一子，但多卒多象，形勢樂觀。且看紅方是怎樣巧施牽制，反操勝券的。

著法：紅先

1. 俥四進五　包8平2　　2. 傌六進八　包1平3

紅俥塞象眼有「圍魏救趙」之妙，現黑如改走車3平2，則炮五進五，再炮七進七悶殺。

3. 炮五進五　士5進4　　4. 相一退三　包3退1

5. 相三進五　馬7進5　　6. 帥五平四　卒5進1

牽制住黑車後，紅方從容進取。

7. 俥四進一　將5進1　　8. 炮五退三

紅方勝勢。

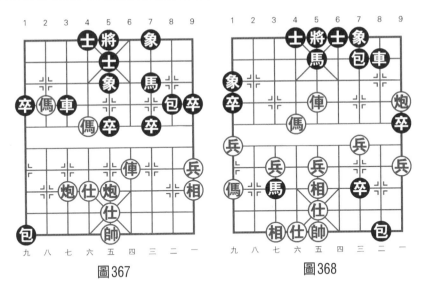

圖367　　　　　　　　　　　圖368

【例2】（圖368）

如圖形勢，紅方雖少一子，但俥鎮中路牽制黑馬，六路傌位置極佳。黑方窩心馬被制，但左翼車包卒已構成強大威脅，久戰下去紅方必然不利。能否迅速解決戰鬥，是紅方勝負得失的焦點。

著法：紅先

1.傌六進八　　車8進1　　2.俥五進一　　車8平5

獻俥虎口，精妙！

3.炮一平五！　包8退7

炮鎮中路，牢牢牽住車馬。

4.仕五進六！

至此，黑方車雙馬雙包五個大子已無一好走，只能坐以待斃，紅勝。

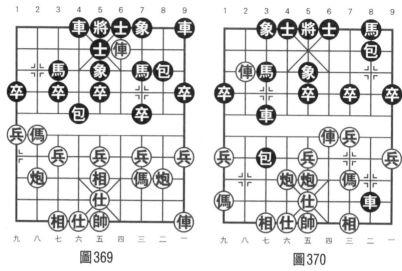

圖369　　　　　　　　　　圖370

【例3】（圖369）

　　如圖形勢，看似平淡，但細心觀察，可知紅方有一個牽制黑子的機會。

著法：紅先

1.傌八進六	車4進4	2.俥四平三	馬7進6
3.炮二進三①	包8平6②	4.兵三進一	車9平8③
5.兵三進一	象5進7	6.俥一平二④	象7進5
7.俥三退二	包6平7⑤	8.炮二平四	車8進9
9.傌三退二	車4平6	10.俥三進一	

至此，紅方得子。

〔注〕

① 用炮牽制車馬，俗稱「絲線拴牛」。

② 防紅俥一平四捉死馬，又為亮左車開路。

③ 如改走象7進9，則兵三進一，象9進7，俥三平二，車9

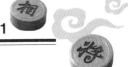

平7，俥三進二捉死馬。

④ 如急走俥三退三，則象7進5，俥三退一，車8進4，紅方反而丟子。

⑤ 誘紅俥三平四，則包7進5，炮八平三，馬6進5，黑馬脫身。

【例4】（圖370）

如圖形勢，為全國象棋個人賽中，江蘇王斌與南方棋院黃仕清的一盤實戰。黑方3路線車馬包受到紅方的牽制，紅方要充分利用此有利條件，藉以擴大先手。

著法：紅先

1.俥九進八!①　車3退1②　　2.炮六退一　　車8退2

3.炮六進七③!　車8平7④　　4.炮六平七　　車7進1⑤

5.炮七退二　　包8進1　　　6.炮七平三　　車7平8

7.俥四退二　　車8退2　　　8.相三進一⑥　士6進5

9.炮三平九

至此紅多子勝勢。

〔注〕

① 躍俥踩車，把黑車驅趕到不利位置，以利攻擊。

② 如改走馬3進4，則俥四進一，紅方得子。

③ 伏有炮六平七串打和炮六平九沉炮的凶著。

④ 如改走包8進1，則炮六平九，紅優。

⑤ 如改走馬3退5，則炮七平二，車7進1，帥五平四，車7進2，帥四進一，馬5進7，炮二平三，士4進5，炮三退二打雙車，紅勝定。

⑥ 鞏固後防，不給黑方對攻機會。

第八節　堵塞戰術

一方採用棄子手段，迫使對方子力自相阻塞其將（帥）出路，或運子塞住對方象（相）眼，致使對方雙象（相）失去聯絡，稱為「堵塞戰術」。

它是中殘局常用的基本戰術之一，這種戰術可以破壞對方的防守能力，從中謀取攻勢或構成精妙的殺局。

【例1】（圖371）

如圖形勢，黑方車占兵線，打通上二路，先獲兩兵實利，但右翼子力未動。紅方犧牲兩兵，但大子盡出，佔先無疑，且看紅方是如何攻堅的。

著法：紅先

1.俥六進八！　馬2進1

俥塞象眼，見縫插針，取勢要著。

2.炮四進二　車5平6

如改走車5退2，炮四平三，車5平7，俥二進八，黑方亦難應付。

3.炮四平三　車6退4　　4.炮八進四　卒5進1

無奈之著。如車6平4，炮八平五，車4平5，炮五退三，紅勝勢。

5.炮八平三　象7進5　　6.後炮進三！　車6平7

7.炮三平五　車7平8

如車7進1，俥六平五穿心殺！

8.俥二進七　包2平8　　9.帥五平六（紅勝）

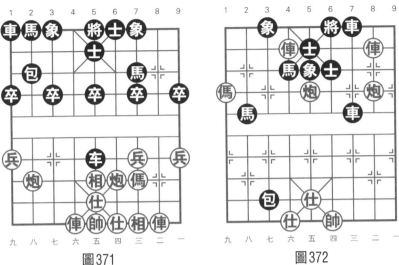

圖371　　　　　　　　　　　圖372

【例2】（圖372）

如圖形勢，紅方雙相盡失，形勢岌岌可危，防守已是無望，且看紅方如何先下殺手的。

著法：紅先

1.俥二平四！　將6平5　　2.俥六平五　士6退5

3.俥四平五　將5平4　　4.傌九進七！　馬2退3

5.俥五平六！　將4進1

棄俥重要，實現了「堵塞」對方的關鍵作用。如隨手炮五平六，馬4退5，紅功敗垂成。

6.炮五平六　將4平5　　7.炮二平五（紅勝）

【例3】（圖373）

如圖形勢，黑馬踩三子，且車雙包臨門，紅勢正危，但紅方借先行之利，採取堵塞戰術，搶先入局。

著法：紅先

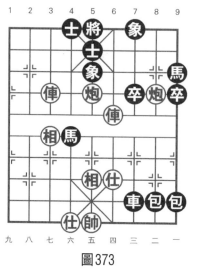

圖373

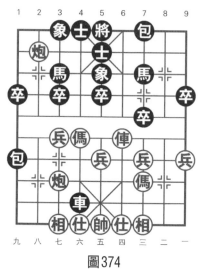

圖374

1.俥四進三！　馬4退3①　　2.俥四平一②　馬9退7③

3.炮二進三　　象7進9　　　4.炮二退一④　象9進7

5.俥一退二

至此黑方無法繼續加強防禦，紅勝定。

〔注〕

①　如改走馬4退5，則炮二平五，車7平4，仕四退五，包8退8，帥五平四，車4退4，俥七進一，車4退1，俥七平五，車4平5，俥五退一，以下雙俥必勝馬雙包。

②　紅俥平邊別馬腿，下著沉炮照將，成「悶殺」。

③　如改走將5平6，則炮二進三，仍是悶殺。

④　又是堵塞戰術，塞象眼，紅俥沉底照將成殺。如黑接走將5平6，紅俥沉底照將，仍是殺著。

【例4】（圖374）

如圖雙方對峙，紅方有巡河俥和河口傌，從局面來看紅方占

優，如何發揮優勢，從而取得勝利呢？

著法：紅先

1.炮八平六!① 　包1平4 　　2.炮七進四 　象3進1

3.傌六進四 　　包4平7 　　4.傌四進五 　士5進6

5.炮六退四 　　將5進1 　　6.傌五進七 　象1退3

7.俥四進三 　　後包進1② 　8.炮六平五 　將5平4

9.仕四進五 　　後包平3 　10.炮七進二 　車4退6

11.俥四進一 　　士4進5 　12.兵七進一 　車4平6

13.俥四平二 　　卒5進1 　14.炮五平六 　將4退1

15.兵七進一

至此紅方勝定。

〔**注**〕

① 紅方塞象眼打車，點中了黑方的死穴。

② 黑不敢走車4退3吃炮，因為紅方有炮七平八的冷著。

第九節　引離戰術

> 運用棄子或兌子的強制性手段，迫使對方某個棋子不得不離開重要的防禦或進攻要道，稱為「引離戰術」。它與古代兵法中的「調虎離山」類同，是一種較高級的戰術手段。

【例1】（圖375）

本局紅方運用了引離戰術，連棄俥傌，一舉獲勝。

著法：紅先

1.俥七平六! 　包4進9

紅平肋獻俥，強施「鐵門栓」，卓見膽識！

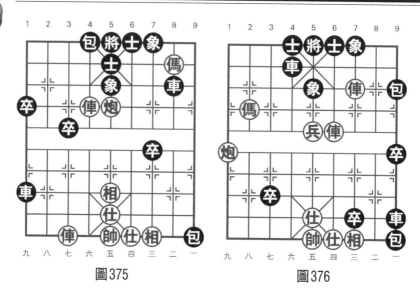

圖375　　　　　　　　　圖376

2.傌二退四！　車8平6

紅傌掛角引離黑車平肋，是獲勝關鍵著法。如急於成殺改走帥五平六，則車1進2，帥六進一，包9退1，仕五進四，車8進6，仕四退五，車8退7去馬，仕五進四，車8進7，仕四退五，車8退5再咬中炮，黑多子反敗為勝。

3.帥五平六　車1進2　　4.帥六進一　包9退1

5.仕五進四　車1退1　　6.帥六進一！　包9平4

7.傌六平八　車6進1　　8.傌八進三（紅勝）

【例2】（圖376）

如圖雙方均有攻勢，黑7卒可平肋催殺，似速度較快，然紅方利用先行之機，巧施引離戰術，捷足先登。

著法：紅先

1.傌四進三　車4平6

紅方獻傌塞象眼乃驚人之舉！黑吃傌實屬無奈，如改走卒7

平6，俥四平六，卒6平5，帥五平六，解將還殺，紅勝。又如改走士4進5，炮九平三，黑難應付，亦紅勝。

2.俥三平五　士4進5　　3.傌八進七　將5平4

4.炮九平六　車6進8　　5.仕五退四　象7進5

6.兵五進一　包9退1

如改走將4進1，兵五進一絕殺，紅勝。

7.兵五平六！　士5進4　　8.兵六進一　包9平4

9.兵六進一！　將4平5　　10.傌七退六！　士6進5

如改走卒7平6，兵六進一，紅速勝。

11.兵六平五　將5平6　　12.傌六進四　車9平8

13.炮六平四

傌後炮殺，紅勝。

【例3】（圖377）

如圖形勢，紅方岌岌可危，黑車正捉紅傌，紅方有殺棋，關鍵是黑車擋路，無法施展傌炮的威力，紅方採用兌子引離的戰術，一舉獲得勝利。

1.俥四進二！①　士5進6

2.傌八進六　　將6進1

3.炮七退一　　士4進5

4.傌六退五　　將6退1

5.傌五進三

至此，紅勝。

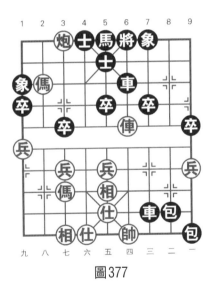

圖377

〔注〕

① 紅方果斷兌俥，引離黑士，便於紅傌入侵，展開殺勢。

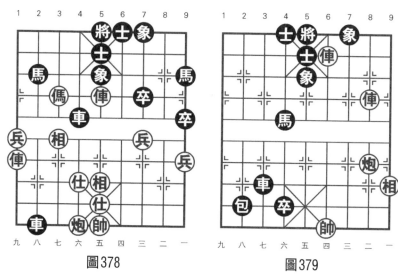

圖378　　　　　　　圖379

【例4】（圖378）

如圖形勢，為全國象棋個人賽中，火車頭楊德琪與湖北柳大華的一盤對局。紅方巧施引離戰術，謀求攻勢，獲得先機。

著法：紅先

1.相五退七！①	車2平3	2.俥九平八	馬2退4
3.傌七進六	車4退3	4.相七退五	車3平1
5.兵九進一	車4平3	6.兵九平八	士5退4
7.兵八進一	車3進3	8.俥八平四	士4進5
9.俥四進五	車1退7	10.兵八平七②	象5退3
11.兵七平六	車1平5	12.俥五平四③	馬9進8
13.後俥退三	車5平6④	14.前俥退一	士5進6
15.俥四進四			

至此，紅方有過河兵，黑方缺士，紅優勢。

〔注〕

① 棄相打雙車，迫黑方沉底車離開2路線，以便搶佔要路，謀求攻勢。

② 紅兵銜枚疾進，在底炮掩護下，肯定有收穫。

③ 雙俥連線後，伏有兵六進一硬衝的手段。

④ 黑被迫兌車，以解燃眉之急。

第十節　閃擊戰術

　　一方走動棋子後，閃顯出另一個棋子，形成兩個棋子對對方不同方向或不同部位產生攻擊作用，這種手段稱為「閃擊戰術」。由於這種戰術起著突然性雙重攻擊作用，常常令對方顧此失彼，難以防範。

【例1】（圖379）

本局著法雖短，但十分精妙！紅方運用閃擊戰術，僅僅三個回合即取得勝利，表現了較高的用子技巧。

著法：紅先

1.俥二平七！　車3平8

紅方「獻」俥解殺同時，伏炮沉底借帥暗殺，妙著！

2.俥七平三！　象7進9

紅方平俥捉象，又是一步解殺還殺。

3.炮二進五！

絕殺，紅勝。

【例2】（圖380）

如圖，黑方空心包攻勢頗強，紅方如能運用閃擊戰術，可以

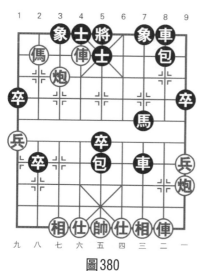

圖380

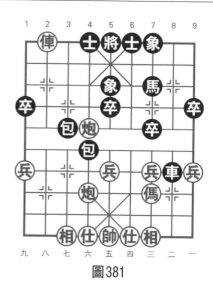

圖381

搶殺入局。

著法：紅先

1.炮一平七　卒2平3

如改走包5平3，前炮平五！將5平6，炮七進七，將6進1，俥八進六，將6進1，俥六平五，紅勝。

2.前炮平二！　……

石破天驚！雙重攻擊，典型的閃擊戰術。

2.……　　　卒3進1　　3.炮二進二　象7進5

4.俥二進八　車7進1　　5.俥二平四！

平俥占肋，一著兩用。既防止黑方抽俥，又暗伏俥六進一，再傌八退六妙殺，至此紅方勝定。

【例3】（圖381）

如圖形勢，目前雙方子力相等，對峙階段，看紅方利用先行之利，採用閃擊戰術取得勝利。

著法：紅先

1.前炮進二	馬7進6	2.前炮平九!①	包3退4
3.俥八退四!②	馬6進7	4.相七進五	包4退4
5.俥八進三	包4進5	6.炮九進二	士6進5
7.俥八退二	卒5進1	8.俥八平六	包4平2
9.俥六平七	包2平4	10.炮六平七③	包3平2
11.俥七平二			

至此借底線悶殺之勢，閃擊得車，紅勝定。

〔注〕

① 運用閃擊戰術，看似打馬實則左移從底線發動攻勢。

② 又是閃擊戰術，看似捉馬，實則使九路炮順利到底。

③ 明攻3路炮，實窺黑8路車。

【例4】（圖382）

如圖形勢，紅多子，黑有勢，黑方借輪走之機，妙手閃擊，搶佔要路，終於取得勝利。

著法：黑先

1.………	卒4平5①
2.俥四退三②	車2平4③
3.俥四平一④	包9退2
4.兵三進一	包9平4
5.傌五進四	車4平9
6.傌四退二	包4平5
7.兵三進一⑤	包5進2

圖382

以下紅方只有傌二進三，則前卒平6成絕殺，黑勝。

〔注〕

① 棄卒攻俥，目的是使右車搶佔4路線肋道。

② 如改走俥四平五，則包9進3，俥五平四，車2平4，紅難應付，又如改走兵五進一，則包9平5，紅亦難應。

③ 平肋車，伏包3平5殺著。

④ 如改走傌五進四，則包9平5，紅無應手。

⑤ 如改走仕六進五，則包5進2，帥五平六，卒7進1，黑勝勢。

第十一節　頓挫戰術

採用照將、做殺、捉吃等強制性著法，逼迫對方不得不應，而趁勢變換棋子的位置，使局勢轉化為對己方有利，這種手段稱為「頓挫戰術」。

頓挫是重要的運子次序，技巧性很強，一般可以便宜一步棋，從而爭取到攻守的時間和速度。

【例1】（圖383）

本局紅方以先行之利，兵分兩路，合力攻將，入局頗為精煉。

著法：紅先

1.俥七平二　　將5平6　　2.炮七進六！　車4退7

紅進炮做殺迫黑退車回防，著法老練，如隨手進底叫將則失去勝機。

3.俥二進二！　將6進1　　4.俥二退一！　將6進1

5.俥二退二！　將6退1　　6.俥二平四

圖383　　　　　　　　　圖384

　　紅方這幾個回合次序井然、頓挫有致，迫黑將升頂，構成絕殺之勢。

　　【例2】（圖384）

　　如圖輪紅方走棋，巧妙地運用頓挫手段，謀取勝利。

　　著法：紅先

　　1.後俥平五　車9平5　　2.俥九平六　士6進5

　　平俥吃士是第一個頓挫，迫使黑方撐士後，左翼暴露出弱點。

　　3.俥六平一　車5平2

　　紅平俥捉包是第二個頓挫，其用意是進俥殺象取得勝勢。

　　4.炮八平九　車2退4　　5.炮九退三　包9平8

　　6.俥一平三……

　　紅再平俥捉象是第三個頓挫，好棋！如改走炮九平五，士5退6！炮五退二，車2進5跟炮，黑方有驚無險，基本和局。

6.……象3進5

如改走象7進5，炮九平五，將5平6，俥三平四，將6平5，帥五平四絕殺，紅勝。

7.炮九平五　將5平6　　8.俥三平四　將6平5

9.帥五平四　包8退9　　10.俥四平三　象7進9

最後一個頓挫，再次破壞黑方雙象聯繫，為取勝奠定了基礎。

11.俥三進一　車2進4

如改走車2進3，俥三平五，象9退7，俥五平三，車2平5，俥三進二，士5退6，俥三平四，將5進1，俥四平二，形成俥高兵必勝車單士的殘局。

12.俥三平五　車2平6　　13.帥四平五　車6退2

14.炮五平七

紅方可得子勝定。

【例3】（圖385）

如圖形勢，黑方左車壓傌，右車捉吃炮，紅方如逃炮黑方明顯先手，紅方仔細地分析了形勢，敏銳地找到了黑方陣營的弱點，毅然進俥互捉，進行頓挫，然後用俥炮從右翼進行夾擊，一舉奪得先手，取得優勢。

著法：紅先

1.俥六進六　象7進5①　2.炮八平六②　車2進2

3.炮二進五③　卒1進1　4.炮二平一　士6進5

5.俥六進一　車2進4④　6.炮一平五　將5平6

7.炮五平九　象3進1　8.俥二進八!　車2平4⑤

9.俥六退五　車7平4　10.俥二平三⑥　車4進1

11.俥三進一　將6進1　12.俥三退二　包3平4⑦

13.傌三進四

圖385　　　　　　　　圖386

紅方勝定。

紅方捉包頓挫，抓住對方陣營點滴弱點，見縫插針，擴大先手，一舉取勝。

〔注〕

① 黑方飛象正著，如改走車2進7，則俥六平七，車7進1，俥七平三後，再走炮二進七，紅方勝勢。

② 紅方伸俥捉包頓挫使紅炮占得好位。

③ 紅方進炮，見縫插針，是運子爭先的佳著。

④ 黑方聯車是無奈之著，否則紅炮沉底，形勢難擋。

⑤ 紅方進二路俥是速勝佳著，黑方兌俥，力求減輕壓力。

⑥ 紅方兌子爭先，為傌的進攻創造條件。

⑦ 黑方平包士角是速敗之著，走俥四退五尚可維持。

【例4】（圖386）

如圖形勢，紅方借攻孤象之機，妙演頓挫手段，控制全域。

著法：紅先

1.炮八進六	象5退3	2.炮八退三①	象3進1
3.俥二進三②	卒9進1	4.兵七進一	車6退2
5.兵七進一	象1進3	6.炮八進四	士5退4
7.傌九進七	象3退1	8.傌七進六	象1進3
9.炮八退四	士4進5	10.炮八平五	車6進3
11.兵五平四	馬6進5	12.兵四進一	車6退2
13.傌六退七③			

至此，紅方勝勢。

〔**注**〕

① 退炮巡河，伏有兵七進一打車，再兵七進一渡河的手段。

② 紅炮到達好點，再進俥牽傌，控制局勢。

③ 黑只有車6退1吃兵，則俥二退三，車6進3（如改走象3退5，則俥二平五，馬5退3，炮五進三得子），傌七進八，象3退5，俥二平五，馬5退7，俥五進二，黑方難應。

第十二節　解殺還殺戰術

在對方進行要殺的情況下，突然發動反擊，即解殺的同時進行反要殺，這種著法稱為「解殺還殺戰術」。它是中殘局階段常用的一種反擊手段。

【例1】（圖387）

如圖形勢，紅方面臨黑雙車包「大膽穿心」之殺著，從容應對，採用解殺還殺戰術，轉危為安，奪取勝利。

著法：紅先

　1.俥四進六　　車8平5

　2.帥五平四　　車5平7

平車7路兇悍，伏車4平6再車7進1的悶殺手段，對紅方是一個嚴峻的考驗。

　3.俥五平三！　車7進1

紅方獻俥解殺妙極！兼伏俥衝底士的還殺手段，黑方失子已成定局。

　4.俥三退五　　馬3進5

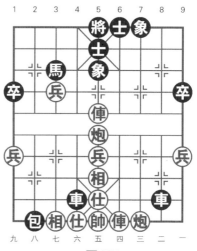

圖387

退俥吃車精細，如用相吃，黑有車4進1再平6抽將還車的棋。

　5.俥三進六　馬5進6　　6.俥四退二　車4進1

紅方算準棄還俥後，已可穩操勝券。

　7.帥四進一　車4平6　　8.帥四平五　車6退4

　9.俥三平六　車6進4　　10.相七進九　車6退5

11.炮五進二　車6平2　　12.帥五平六　車2退4

13.兵七進一　包2平8　　14.兵七進一

牽死黑車後，紅兵長驅直入，從容得勝。

【例2】（圖388）

本局紅方面臨被殺狀態，仍以解殺還殺之術，爭得速度，巧殺入局，弈來異常精彩。

著法：紅先

1.帥五平四！　前車進1　　2.帥四進一　後車退3

紅方首著露帥解殺還殺，暗藏殺機。黑退車頑強，如誤走後

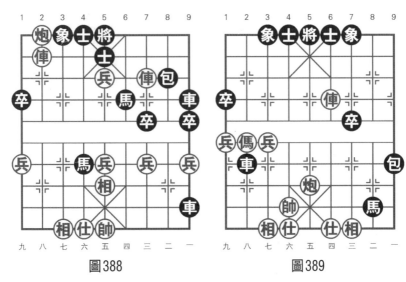

圖388　　　　　　　　　圖389

車平8，俥三進二，士5退6，俥八平五！馬6退5，俥三平四
殺，紅速勝。

　　3.俥八平六　　車9平6　　　4.俥三進二！　包8平6

　　唯一解著，如馬6進8，俥三平四，士5退6，俥六進一殺。

　　5.兵五平四　　車6平7　　　6.兵四進一　　車7平6

　　7.俥六平五！　馬6退5　　　8.兵四進一

　　紅勝。

　　此局紅方自首著露帥解殺還殺後，步步追殺，此刻的紅帥已
不是平日需多加保護的「包袱」，而是威立帥門、遙控將府的生
力軍了。充分展現了將（帥）不出九宮，而決勝千里的威力。

　　【例3】（圖389）

　　如圖形勢，紅帥離位，黑方有攻勢，紅炮居中，且空頭，也
有殺勢。

　　著法：黑先

1.……　　　　車2進2　　2.帥六進一　包9進1

3.炮五退一　馬8退6　　4.相七進五①　馬6退5

雙將殺，黑勝。

〔注〕

① 解將還將，如改走炮五進一，則馬6進5！炮五退一，車2退1，帥六退一，包9進1，俥四退五，車2退1！兵七進一，車2退1，俥四平一，車2平4殺，黑勝。

【例4】（圖390）

如圖形勢，黑方一步即可取勝，紅方要取勝必須連將，黑方借先行之利，採取解殺還殺戰術取得勝利。

著法：紅先

1.炮七進五　士4進5①

2.炮七平三　車8進5

3.炮三退九　車8退9②

4.炮三進四　車8平9

5.炮三平四　將6平5

6.俥七進一

紅勝。

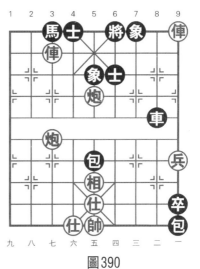

圖390

〔注〕

① 如改走象5退3，則俥一平三殺，紅勝。

② 雙方都用了「解殺還殺」戰術，但紅方有進炮棄俥妙著。

【例5】（圖391）

如圖形勢，雙方均有殺著。

圖391

圖392

著法：紅先

1.俥四平五(將) 包6平5(將)

2.俥五平四(將) 包5平6(將)

　　雙方都屬解殺（將）還殺（將），且無法（或雙方都不肯）變著。按棋規，作和棋處理。

第十三節　破衛戰術

> 　　一方犧牲自己的子力換取對方士（仕）、象（相）使其防禦陣形散亂，以取得攻擊的效果，達到順利擒王的目的。

【例1】（圖392）

如圖形勢，紅雙俥成兩鬼拍門之勢，最宜用破士入局法。

著法：紅先

圖393

1.炮八平五　包4平5①　　2.炮六進七　車2進4

3.炮五退二　包5平2　　　4.俥六平五　將5平4

5.俥五平六　將4平5　　　6.俥四平五　將5平6

7.俥六進一

至此，紅勝。

〔注〕

① 如改走士4進5，則俥四平五，馬7退5，俥六進一殺，紅勝；再如改走包4平3，則炮六進五，士4進5，炮六平五，士5進4，俥四平五，將5平6，俥六進一殺，紅勝。

【例2】（圖393）

如圖形勢，紅右俥在黑馬口，且黑方防守極嚴，要想打開缺口，只有採用破衛戰術。

著法：紅先

　1.俥三進三！①　車9平7②　　2.傌七進五　車2平3

3.炮五進四	車3平5	4.仕六進五	車5進2
5.仕四進五	包1平5	6.帥五平六	馬1進3
7.俥六平七	包5平4③	8.俥七進一	將4進1
9.俥七進七	將4進1	10.傌五退七	將4進1
11.俥七退二	將4退1	12.俥七進一	將4進1
13.俥七平六			

紅方破象後，著著要殺，最後以釣魚傌取勝。

〔注〕

① 棄俥砍象，妙！

② 如改走象5退7，則炮五進四，士5進4，傌七進五，士6進5，傌五進三，將5平4，炮五平六殺，紅勝。

③ 黑棄車殺仕，繼而又獻馬叫將，延緩了紅方攻勢，但無法吃傌，因此只能平包遮帥。

【例3】（圖394）

如圖形勢，紅方雙兵過河，對黑方已形成威脅，黑方採用破衛戰術先發制人。

著法：黑先

1.……	包2平4	2.仕五退六	車1平3
3.相三退五	車3退1	4.俥八平九①	卒1進1
5.俥三進三	卒5進1	6.兵六進一	車8進6
7.炮四退二	車8退2	8.相五退三②	車3退3
9.兵六進一	車8平4	10.兵六平五	士4進5
11.俥三進三	卒5平6	12.俥三平五	車3進3

黑勝定。

〔注〕

① 如改走俥三進三，包1進4，俥八退三，包1平4，俥八平

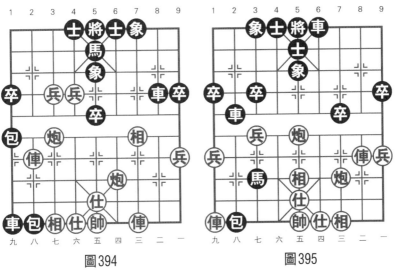

<div style="text-align:center">

圖394　　　　　　　　　圖395

</div>

六，車8進5，黑勝。

②如改走俥九退一，車8平5，俥九平五，包1進4，仕六進五，車3進1，仕五退六，車3退4，仕六進五，車3進4，仕五退六，車3退6，仕六進五，車3進6，仕五退六，車3退3，仕六進五，車3平7，炮四平九，車7平1，炮九平六，卒5進1，俥五平六（如俥五平三，則馬5退3），馬5進7，黑方勝勢。

【例4】（圖395）

如圖形勢，黑方車馬包三子歸邊，紅方左俥護家，右炮驅馬，防守也很嚴謹，黑方採用「破衛戰術」取勝。

著法：黑先

1.……	包2平6①	2.仕五退六②	馬3進4
3.俥九進二	馬4退2	4.俥九平七	包6退3
5.相五退七	包6平3	6.炮三平一	包3進3
7.俥七平二	車2平5	8.炮五退二	車6進9

9.帥五進一③　包3平1

至此，黑勝。

〔注〕

① 揮包砸仕，妙棋！

② 如改走仕五退四，則車2平6叫殺，仕四進五，馬3進5，紅方無法應著，黑勝。

③ 如改走帥五平四，則馬2進4，炮五退二，車5進5，帥四進一，車5平7，帥四平五，車7退1，黑勝。

第十四節　圍困戰術

把對方的子團團圍住，使之陷入困境，從而達到圍而殲之的目的，這種戰術稱為「圍困戰術」，是中殘局中常用的謀子手段之一。

【例1】（圖396）

如圖形勢，紅方多傌，但缺仕相，且黑卒占在九宮的花心，只要黑車出動，紅方岌岌可危，看紅方怎樣運用圍困戰術取勝。

著法：紅先

1.傌四進三!①　象7進5②　　2.兵七平六　車9平7

3.俥六平九　　士5退4③　　4.俥九進四　士6進5

5.兵六平五

至此，紅方以俥傌兵有效配合成殺局。

〔注〕

① 進傌於三路，意在有效控制黑車，所以以傌圍困車是關鍵之著。

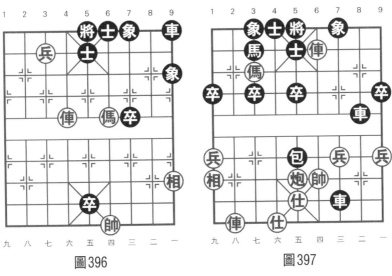

圖396　　　　　　　　　　圖397

②如改走卒7進1，則兵七平六，象9進7，俥六平八，士5退4，俥八進四，絕殺紅勝；又如改走士5退4，則俥六平五，叫將得卒，紅方俥傌兵定勝車士象全。

③如誤走車7進2，則俥九進四，士5退4，俥九平六殺，紅勝。

【例2】（圖397）

如圖形勢，紅方帥離位且位置極差，看紅方用雙俥炮從兩側及中路圍攻，取得勝利。

著法：紅先

1.俥八進八　車8進4①　　2.炮五進四　士5進6②

3.傌七進五　象3進5③　　4.俥四進一　將5平6

5.傌五退三　將6進1　　　6.俥八平七　士4進5

7.俥七平五

至此，紅勝。

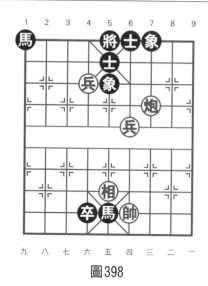

圖398

〔注〕

① 如改走象3進5，則俥八平七，車8進4，俥七平五，士4進5，俥四平五，紅勝。

② 如改走士5進4，則俥四進一，將5進1，俥八平七，將5進1，俥四退二殺，紅勝。

③ 如改走馬3進5，則俥四進一，將5平6，傌五退三殺，紅勝。

【例3】（圖398）

如圖形勢，黑方士象全，雙馬位置極差，看紅方採用圍困戰術取勝。

著法：紅先

1.兵六平七！	士5進6	2.炮三平六	士6進5
3.兵四平五	士5退6	4.兵五平六	士6退5
5.炮六退五	士5進6	6.帥四平五	士6退5

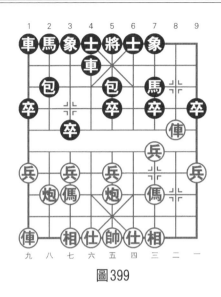

圖399

　　7.兵六進一　　象5退3　　　8.兵六平七　象7進5
　　9.後兵平八　　象5進7　　　10.相五進七　象3進5
　　11.炮六平九　象5退3　　　12.相七退九

　　至此，黑方如保馬飛象，紅方炮九進六得象後，再運炮捉馬，黑方必失馬，如失馬則炮雙兵有相定勝士象全，紅勝。

　　【例4】（圖399）

　　如圖形勢，雙方對峙，看黑方如何採用棄象陷俥的方法得子。

　　著法：黑先

　　1.……　　　　　包5退1①　　2.俥二平七　　車4進1
　　3.俥七進四②　包2平3　　　4.傌七退五③　象7進5
　　5.俥七退一　　馬2進4④

　　至此，紅俥有去無回，敗局已定。

〔注〕

① 黑方退中包設置圈套，引誘紅俥吃3路卒。

② 黑方棄象看似無奈，實則暗藏機關。

③ 紅方正中埋伏，應改走傌三進四，馬2進3，炮八進四，紅方稍好。

④ 切斷退路，紅俥身陷囹圄。

此局構思精巧，這種困俥手法要多加學習。

附　錄

一、全域評解 12 例

　　象棋的開、中、殘三個階段是密不可分的有機整體。為了幫助讀者對棋局的全過程有一個系統的認識，進一步理解和消化前面各章的學習內容，本書附錄對海內外象棋大師們在一些重大比賽中精彩對局的戰例，進行淺要的評解。

　　學習名手對局，是棋手很重要的訓練方法之一。初學者可以從中博採名家之長，獲得良多補益。

【例1】廣東許銀川（先負）上海孫勇征

「千年銀荔杯」全國象棋甲級聯賽

──順炮直俥兩頭蛇對雙橫車

1.炮二平五	包8平5	2.傌二進三	馬8進7
3.俥一平二	車9進1	4.傌八進七	馬2進3
5.兵七進一	車9平6	6.兵三進一	車1進1
7.仕六進五			

如改走俥二進六，則車6進7，炮八平九，車6平2，傌三進

四，車1平6，傌四進六，車2平
3，傌七進八，車6進3，傌六進
七，車3退3，紅中路虛浮。

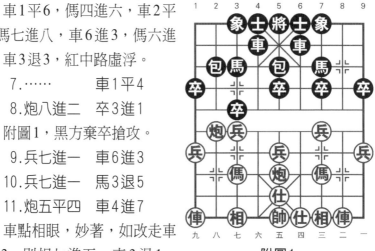

附圖1

　7.……　　　車1平4

　8.炮八進二　卒3進1

　附圖1，黑方棄卒搶攻。

　9.兵七進一　車6進3

　10.兵七進一　馬3退5

　11.炮五平四　車4進7

　車點相眼，妙著，如改走車
6平3，則相七進五，車3退1，
炮八退四，紅方陣型工整，仍持先手。

　12.相三進五　車6平3

　13.炮四退一　車4退2

　如改走車4退7，則炮八平七，車3退1，傌九平八，紅優。

　14.傌三進四　車4平3　　　15.炮四進一　包5進4

　16.炮八退三　卒5進1　　　17.炮八平七　前車進1

　18.炮七進四　車3退3　　　19.兵七平八　包2平4

　20.相七進九　卒5進1　　　21.傌九平六　包4進3

　22.傌四退三

　紅退傌伺機換掉中包，好著！如改走傌四進三，則馬5進
6！紅方難走。

　22.……　　　車3平6　　　23.傌二進三　馬7進5

　24.炮四退一　前馬進3

　黑方如改走車6進4，則傌三進五，卒5進1，傌二平五，車
6退5，傌五進二，包4退4，傌六進七，黑方難應。

25.傌三進五　包4進1　　26.傌五退三

紅方退傌失策，應改走炮四進二，包4平6（如卒5進1，則炮四平六，卒5平4，相九進七，紅方稍好），傌五進七，紅方六路俥通頭，局勢略優。

26.……　　　車6進4　　27.相九進七　卒5平4

28.傌三進二　馬5進4　　29.兵八平七　馬4進3

30.兵三進一　前馬退1　　31.俥六平七　馬1進2

32.俥七進三　車6退3　　33.傌二進三　車6平5

34.相五退七　車5退2　　35.兵七進一　士4進5

至此，黑方抓住機會，步步爭先，奪得主動權。

36.俥二平三　卒4平5　　37.俥三平六

紅方換雙無奈，一旦黑包再次鎮中，後果不好。

37.……　　　馬3進4　　38.俥七平六　馬2進3

39.俥六退二　馬3退2　　40.俥六進二　馬2進3

41.俥六退二　馬3退2

雙方形成俥（車）傌（馬）兵（卒）的殘局，紅方雖有雙兵過河，但黑車馬卒位置俱佳，相比之下仍是黑方占優。

42.兵七進一　象3進5

43.兵七平六　卒5平4

44.傌三進四　車5平3

45.俥六平八

（附圖2）雙方對攻之勢。

45.……　　　車3進6

46.仕五退六　馬2進4

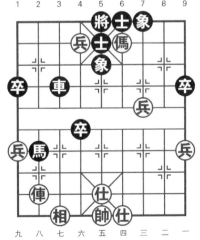

附圖2

47.俥八平六　卒4進1　　48.傌四退二　士5進6

49.兵三平四　士6進5

至此，紅方認負。

【例2】北方劉殿中（先和）南方胡榮華

（「交通安全杯」中國象棋南北特級大師對抗賽）

——鬥順炮（紅方緩開俥，黑方搶出直車）

1.炮二平五　包8平5

2.傌二進三　馬8進7

3.傌八進七　車9平8

4.兵三進一　馬2進3

5.兵七進一　車1進1

6.傌七進六　車1平4

7.傌六進四　馬7退5

8.俥一進一　車4進3

9.俥一平四　包2進2

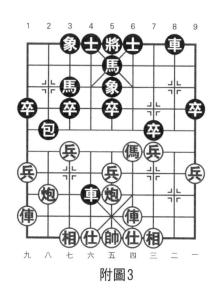

附圖3

高包逼紅兌子，如改走車8進4，則傌四進五，象7進5，俥九進一，紅方佔先。

10.傌四進五

如改走傌四退二，則卒7進1，黑方對搶先手。

10.……　　　象7進5

11.俥九進一　卒7進1

12.傌三進四　車4進3(附圖3)

13.俥九平六　車4進2

如改為車4進1，則俥四平六，紅方占優。

14.俥六進七　馬5進7　　15.俥四平六

棄兵雙俥搶肋，如讓黑卒進入增強反彈力，也有後患，可先走兵三進一，再考慮動俥，這樣要穩健一些。

15.……　　　卒7進1　　16.傌四進六　士6進5

17.傌六進七　包2退4　　18.後俥進五　車8進6

紅方奪回失子，黑方車占兵林，雙方咬得緊。

19.後俥平七　象3進1　　20.俥七平九　車2退5

21.傌七進八　車2退2　　22.俥九進一　馬7進6

23.兵五進一　車2進3

至此，紅方仍佔有先手。

24.俥六退三　車8平6　　25.兵五進一　卒5進1

26.俥六平五　卒7進1　　27.俥九退二　馬6進5

28.俥五退一

紅方退俥扼馬，好棋，如改走俥五進二吃象，則將5平6，仕四進五，卒7進1，俥九平三，馬5退3，黑方反擊有殺勢。

28.……　　　將5平6　　29.仕四進五　卒7進1

30.俥九平二　車2平7　　31.俥二退一　馬5進3

32.俥五平四　車7平6　　33.俥四進二　車6退3

34.俥二進五　將6進1　　35.俥二退六　馬3退4

36.炮五平八　馬4進6　　37.炮八進六　士5進6

38.炮八退七　士4進5　　39.兵九進一　馬6進7

40.炮八平三　卒7進1　　41.兵九進一　車6進1

42.兵九進一　車6退1　　43.兵九進一　車6平5

44.相三進五　車3進1　　45.兵九平八　卒9進1

46.兵八平七　車5平6　　47.俥二平五　象5進7

48.前兵進一　卒7平6　　49.前兵平六　士5進4

50.俥五平二　象7退5　51.俥二平五（附圖4）

51.……　　　士6退5！　52.相五進三

雙方進入俥（車）兵（卒）殘局，紅方雖多一相一兵，但未過河雙兵被黑方牢牢管住，黑方落士獻象，誘著！紅方如俥五進四殺象，則車6平8！絕殺。

52.……　　　象5進7　53.相三退一　將6退1

54.相七進五　將6進1　55.俥五平二　象7退5！

56.俥二退一

退象又是誘著，紅如俥二進五，則將6退1，兵六平五，士4退5，俥二平五，車6平5！相一進三，車5平8，黑方殺局，勝。

56.……　　　士5進6　57.仕五進四　車6進2

58.仕六進五　車6平9　59.俥二退一　士4退5

60.俥二平四　車9平4　61.兵六平七　車4平1

62.前兵平八　車1平2　63.兵八平九　車2平4

互相消滅兵卒，黑方又管住低兵，正和局面。

綜觀全域，雙方在全域各個階段都弈出了高水準，不失為佳局也。

【例3】廣東呂欽（紅先勝）遼寧尚威

（2001年8月弈於北京）

——中炮過河俥急進中兵對屏風馬

平包兌俥棄7卒

1.炮二平五　馬8進7　2.傌二進三　車9平8

3.俥一平二　卒7進1　4.俥二進六　馬2進3

5.兵七進一　包8平9　6.俥二平三　包9退1

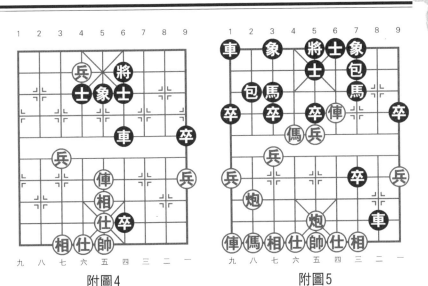

附圖4　　　　　　　附圖5

7. 兵五進一　　士4進5　　　　8. 兵五進一　　包9平7

9. 俥三平四　　卒7進1　　　　10. 傌三進五　　卒7進1

紅方急進中兵，攻勢迅捷；黑方棄卒反擊，著法有力。

11. 傌五進六　　車8進8

黑方如改走馬3退4，則兵五進一，馬7進8，雙方另有爭鬥，若改走象3進5，則兵七進一，卒7平6，相三進一，卒6平5，傌六退五，卒3進1，兵五進一，紅方較優。

12. 炮五退一（附圖5）

紅退窩心炮在保持中路攻勢的基礎上，兼顧兩翼，是探索性的新變，這著棋進一步豐富了雙方的攻防變化。

12.……　　　　　象3進5

飛中象是穩健的著法。如改走馬3退4，則俥九進一，卒5進1，炮八平五，車8退4，傌八進七，馬4進5，傌六進五，象7進5，俥四進二，包7退1，俥九平六，紅優勢。

13.兵七進一

紅棄七兵是退中炮的後續手段，黑方如走卒3進1，則傌六進七，車1平3，炮八平七，黑車無出路，又失一子。

13.……　　　馬7進8　　14.俥四平三　包2退1

如改走馬8進6，則俥三進二，馬6進4，俥九進一，黑無便宜。

15.俥九進一　馬8進6　　16.兵五平四　馬6退4

17.兵七平六　車8進1

進底車欠妥，應車8退4巡河，以下紅如炮八平七，則車8平6，炮七進五，車1進2，炮五平七，車6平4，黑少子多卒，尚可一戰。

18.炮八平七　卒7平6　　19.相七進五　車1平4

20.俥九平六

紅方不急於得子，而平肋俥保兵，掌握局面的主動權，極大地限制了黑方的反擊計畫。

20.……　　　馬3退1　　21.炮五進五　馬1進2

22.仕六進五　馬2進3

如改走包2進8，則俥六平八，亦紅勝勢。

23.俥六進二　卒3進1　　24.炮七進三　包2平4

25.俥六平四　車4平2　　26.傌八進七　馬3進2

27.俥三退三　車8退2(附圖6)

紅方在優勢的情況下，雙俥連線，圖謀兌子，化解黑方的反擊力量，這也是優勢方經常採用的策略。

28.仕五進四　車2進3　　29.兵四平五　包4平2

30.兵六進一　車2進1

如改走車2平4，則俥四平八，黑馬難保，紅方勝定。

31.俥四平七　馬2進1

32.炮七平六　馬1退3

33.帥五平六　車2進5

34.帥六進一　包2平3

如改走包2進7照將，則帥六進一，黑再無後續攻擊手段，紅「鐵門栓」殺法勝定。

35.俥七平八　車2退3

36.俥三平八　包3平2

37.俥八平七　包2平3

38.傌七進五　馬3進1

39.俥七平八　包3平2

40.傌五進三　車8退2

41.仕四進五

附圖6

至此，黑如馬1退3，則俥八平七叫殺得子，黑方只得認負。

【例4】北京蔣川（紅先勝）浙江于幼華

（2005年全國象棋個人賽）

——中炮過河俥對屏風馬左馬盤河

1.炮二平五　馬8進7　2.傌二進三　車9平8

3.俥一平二　馬2進3　4.兵七進一　卒7進1

5.俥二進六　馬7進6　6.傌八進七　象3進5

7.炮八平九　車1平2

出車聯包，「整裝待發」。另有卒7進1，包2進1，包2退1，包2進4等多種選擇。

8.俥九平八　包2進6

進包頂俥，著力對抗，以增加自己的活動空間。另有三種著法，均為紅優。①士4進5，②包2進1，③卒7進1，現介紹衝7卒變例如下：卒7進1，則俥二退一，馬6退7，俥二進一，卒7進1，傌三退五，包8平9，俥二平三，車8進2，傌七進六，包2退1，俥三退三，包2平7，俥八進九，包7進5，俥八退二，車8進2，俥八平七，馬7進6，傌六進四，包9平3，傌四退三！一俥換三，紅優。

9.兵五進一（附圖7）

如改走俥二退五，則包2退2，兵五進一，包8進4，黑方雙包過河可以抗衡。

9.……　　　　　卒7進1

挺卒失算，應改走士6進5固中防，較妥。

10.俥二退五！

避捉還捉，妙著！讓黑方落空丟卒，從而擴大先手。

10.……　　　　包2退2　　11.兵三進一　包8進4
12.兵五進一　卒5進1　　　13.傌七進五　馬6進5
14.炮五進三　士4進5　　　15.傌三進五　車8進4
16.炮九平五

盤頭傌適時挺進，雙炮鎮中又多兵，紅方由此打開局面，紅優勢。

16.……　　　　　包8進1?

進包隨手，造成失子，宜改走包2平4兌俥，以求簡化。

17.兵三進一！　車8平7　　18.俥二進一　車7進2
19.傌五進四　車7平6　　　20.後炮進五！　象7進5
21.傌四進五　車6平5　　　22.仕六進五　馬3進5

附圖7　　　　　　　　　　附圖8

23.傌五進七　　將5平6　　24.俥二平六　　馬5退4
25.炮五平三　　車5平7　　26.帥五平六　　包2平4
27.俥六進一（附圖8）

棄俥砍包，即刻兩頭絕殺，紅勝。

【例5】廣東呂欽（紅先勝）黑龍江陶漢明

（國弈大典之決戰名山象棋系列賽）

——中炮巡河炮對屏風馬

1.炮二平五　　馬8進7　　2.傌二進三　　車9平8
3.俥一平二　　卒7進1　　4.兵七進一　　馬2進3
5.傌八進七　　象3進5　　6.炮八進二

紅炮巡河目的是準備伺機兌三路兵，使左炮右移活通右傌，它的特點是攻守平衡，屬於比較穩健的攻法。

6.……　　　　包2進2

黑右包巡河，伏馬7進8打俥，逼紅俥過河。

7.俥二進六　包2退1

黑方退包伏卒3進1的先手。

8.俥二退二　包2進1

9.傌七進六　包2平4（附圖9）

10.俥九平八　士4進5

11.俥二平四　馬7進8

黑方如改走車1平2，則兵三進一，卒7進1，俥四平三，馬7進8，傌三進二，紅方陣形開揚，紅方優勢。

12.炮五平七　馬8進7　　13.炮八進一　包8平7

14.炮八平三　包7進4　　15.相三進五　車1平2

16.俥八進九　馬3退2　　17.俥四進一　包4退2

18.傌六進七　包4平3

至此，雙方均勢。

19.炮七平九　車8進8　　20.仕四進五　包7平1

黑方平包緩著。

21.傌七退六　車8退1　　22.俥四平八　馬2進4

23.俥八退二　包1退1　　24.兵七進一！

衝兵妙著，準確地抓住黑馬的弱點。

24.……　　　士5進4

如改走象5進3，則俥八進五捉死馬。

25.兵七進一！　包3進7　　26.相五退七　車8平7

27.炮九進四

至此紅方已經完全控制黑方右翼。

27.……　　　馬4進6　　28.兵七進一　車7退2？

附圖10，黑方退車捉傌急於回防，可改走象5退3，則炮九

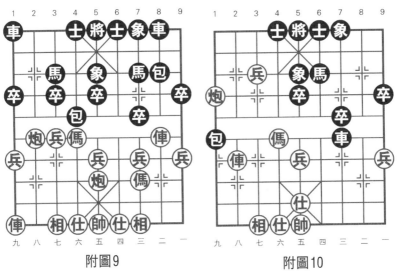

附圖9　　　　　　　　　　　附圖10

進三，車7進2，仕五退四，車7退4，傌六進五，包1平5，仕
六進五，車7進1，帥五平六，象7進5，黑方尚可周旋。

　29.傌六進五　象5退3　　　30.炮九進三　車7平3

　31.傌八進六　象7進5　　　32.兵七平六　車3退2

　33.兵六進一

黑方認負。

【例6】江蘇王斌（先負）廣東許銀川

（「奇聲電子杯」象棋超級排位賽半決賽）

——五七炮對屏風馬右包封車

　1.炮二平五　馬8進7　　　2.傌二進三　車9平8

　3.傌一平二　馬2進3　　　4.傌八進九　卒7進1

　5.炮八平七　車1平2　　　6.俥九平八　包2進4

　7.俥二進四　包8平9　　　8.俥二平四　車8進1

9.兵九進一　車8平2　　10.兵三進一

兌兵活傌，尋求右路攻勢，如改走俥八進一，包2平5，俥八平五，形成俥走宮心變例。

10.……　　　卒7進1　　11.俥四平三　馬7進8

12.俥三進五　包9平7　　13.相三進一　前車進3

14.兵七進一?(附圖11)　　14.……　　　包2進1!

紅方衝七兵意在擺脫黑包的封制，干擾黑方右翼陣地，這僅是表面上，但經不起推敲。不如改走炮七進四，在牽制相持中等待時機為妥。黑方進包，兌子搶攻，大有四兩撥千斤的功夫，好棋。

15.俥八進二　前車進3　　16.炮五平八　車2進7

17.炮七平五　馬3退5　　18.俥三平二　馬8進7

19.相一進三　馬5進6

雙馬聯動跳三步，黑方迅速控制局勢，紅方落入被動。

20.俥二退五　車2平3　　21.傌三退五　車3退2

22.炮五進四　馬6進7　　23.傌五進四　車3平6

24.仕六進五　前馬進9　　25.俥二進三　包7退1

26.俥二平三　包7平8　　27.俥三平五　包8平5

28.俥五平六　包5平8　　29.帥五平六

如改走傌四進二，則馬9進7，帥五平六，車6退2，炮五退二，卒3進1，黑優。

29.……　　　車6進1　　30.俥六平五　士4進5

31.俥五平三　士5進6　　32.俥三退三　包8進8

33.帥六進一　車6平5　　34.炮五平九　包8退1

35.帥六退一　車5平4　　36.仕五進六　車4進1

37.帥六平五　車4進1

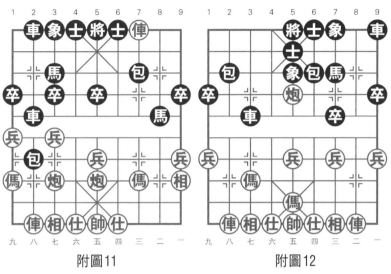

附圖11　　　　　　　附圖12

攻殺入局，一氣呵成，黑勝。

【例7】廣東許銀川（先勝）上海孫勇征

（首屆「碧桂園杯」全國象棋冠軍邀請賽）

——五八炮對反宮馬

1.炮二平五　馬2進3　　2.傌二進三　包8平6

3.俥一平二　馬8進7　　4.兵七進一　卒7進1

5.炮八進四　象3進5　　6.傌八進七　士4進5

7.炮八平五

紅方平炮打中卒的作用是為了有效地開通左俥。

7.……　　　卒3進1

黑方先棄後取，打通3路，正確。

　8.兵七進一　馬3進5　　9.炮五進四　車1平3

10.俥九平八　車3進4　　11.傌三退五（附圖12）

如改走傌七進六，則車9平8，俥二進九，馬7退8，相七進五，車3平4，俥六退七，車4退1，炮五退一，馬8進7，黑優勢。

11.……　　　　　卒9進1

準備車9進3捉雙。

12.俥二進六　車3退1　　13.兵五進一　包2進1

14.兵五進一　包2平5　　15.兵五進一　馬7進6

16.俥八進三　卒9進1(附圖13)

黑方進卒不妥，應走卒7進1，俥二平三，馬6進7，傌七進六，車3進1，傌五進六，馬7退5，仕四進五，車3平4，俥八進一，象5進7，黑可周旋。

17.俥二平四　車3進1　　18.傌五進六　車3進3

19.兵五進一！

紅方衝兵破象，入局的佳著。

19.……　　　　　象7進5　　20.傌六進五　車3退7

21.俥四進一

黑馬必失，黑方投子認負。

【例8】遼寧卜鳳波（先負）黑龍江趙國榮

第三屆「嘉豐房地產杯」

——仙人指路對卒底包

1.兵七進一　包2平3　　2.炮二平五　象3進5

3.炮五進四　士6進5　　4.相七進五　馬2進4

5.炮五退一　車1平2　　6.傌八進六　車9進1

7.傌二進三　車9平6　　8.兵三進一　馬8進9

9.俥一進一　車6進3　　10.兵五進一　包8平6

平包加強肋道控制，改走卒9進1也可。

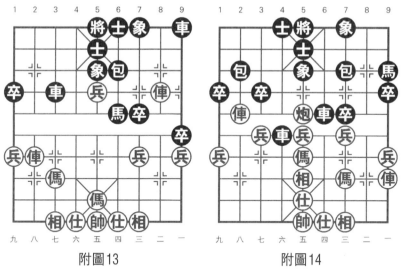

附圖13　　　　　　　　　附圖14

11.俥九平八　車2進6　　12.炮八平六　車2平4

避兌占兵林，正著！如改走車2進3交換，則傌六退八，以後右俥左調，紅方先手。

13.仕六進五　車4退1　　14.俥八進五　卒7進1！

如改走車4平5，炮五進三，車6平2，炮五退四，車2平5，炮五退一，紅優。

15.炮六進六　車4退4　　16.傌六進五　包6平7

17.俥一進一　車4進4(附圖14)

18.俥一平二？　車6進2！

紅出俥緩手，讓黑車一扛，失先！應改走傌五退七，車4進1（如車4平5，則炮五進三兌子搶先），兵三進一，車6平7，傌三進五，雙傌移位改善陣形，紅方保持先手。

19.兵三進一　車4平5　　20.俥二進六　包7退1

21.相三進一？　將5平6

飛相軟手，陣形嫌散，宜改走兵三平四，演變下去雙傌雖然
受制，但有過河兵的深入，紅方足可滿意。

22.兵三平四　象5進7！　　23.傌三進二　車6平8

24.傌五進三　車5進2　　　25.傌三退四　車8平1

26.俥八退五　象7退5　　　27.俥二退二　車1平3

28.俥二平四　將6平5　　　29.俥四進二　包3退2

30.相一退三　車5平3　　　31.俥八進九　後車平5

雙車換位移動，有效牽制紅方前線的攻勢，現捨士叫殺，伏
兌俥簡化。

32.俥四平五　將5平6　　　33.俥五平六　車3進2

34.俥六退八　車3平4　　　35.帥五平六　車5平9

36.兵四進一　車9退1　　　37.俥八退一

退俥，棄傌搶攻，如改走傌二退三（若傌二退四則車9平
6），則車9退1，炮五退一，車9平6，兵四平五，馬9進7，傌
三進一，車6進1，黑優。

37.……　　　　車9平8　　38.俥八平六　車8平6

39.俥六進一　將6進1　　　40.兵四平五　馬9進7

41.炮五進二　包3進1　　　42.炮五平八　包3平2

43.俥六退四？　車6平3(附圖15)

紅退俥，造成鬆滯，如改走炮八退一，馬7進5，俥六退
四，馬5進6，帥六平五，車6退3，兵五平四，紅可一戰。

44.炮八退五　車3進4　　　45.帥六進一　車3退5

46.俥六退二　車3進4　　　47.帥六退一　車3進1

48.帥六進一　車3退4　　　49.俥六進二　車3退1

50.俥六退二　車3平6　　　51.帥六退一　包2進2

52.兵五平六　馬7進6　　　53.俥六平三　包7進3

54. 兵六進一　　包7退1
55. 俥三平四　　車6退1
56. 帥六平五　　包7進1
57. 俥四平五　　包7平6
58. 傌四進三　　車6平5
59. 俥五平二　　包6平7
60. 俥二進五　　將6退1
61. 傌三退四　　包7平5
62. 傌四進五　　包2進3
63. 兵六進一　　卒3進1
64. 俥二平三　　象7進9
65. 俥三退四　　包2退1
66. 俥三進三　　卒3進1
67. 俥三平四　　將6平5
68. 俥四退三　　卒3平4

附圖15

一陣殘局拼殺，形成兌傌格局再簡化，黑方多卒，紅方敗象
已露。

69. 俥四平二　　象9退7　　　70. 俥二進五　　車5平7
71. 俥二退四　　車7平5　　　72. 帥五平六　　……

一捉一殺按棋規，紅方必須變著。

72. ……　　　包2平5　　　73. 炮八進七　　卒4平3
74. 炮八平六　　前包平4　　　75. 炮六退五　　卒3平4

再兌炮，黑勝勢。

76. 俥二進四　　車5平7　　　77. 俥二退四　　包5平7
78. 俥二進三　　車7平5　　　79. 俥二平三　　象7進5
80. 俥三退一　　卒4平5　　　81. 帥六平五　　卒5進1

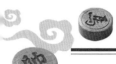

附圖16　　　　　　　　　　附圖17

82.俥三平一　包7退4(附圖16)

車扼中線，包退底線；防守俥兵攻殺這是最佳陣形，另有三卒可以自由活動，黑方勝定，以下從略。

本局是北方二位特級大師之戰，其中有很多著法可加以借鑒。

【例9】上海林宏敏（先負）江蘇王斌

「磐安偉業杯」全國象棋個人賽

——飛相對左中包

1.相三進五　包8平5　　2.傌二進三　馬8進7

3.俥一平二　車9平8　　4.傌八進七　馬2進1

5.兵三進一　包2平4

黑方平包意在兩翼均勢出動子力，如改走車8進4，則炮八進二，伏有傌三進二的搶攻手段，紅方先手。

6.俥九平八　車1平2　　7.仕四進五　車2進4

8.炮八平九　車2平6(附圖17)

黑方平左肋車可以遏制紅方傌三進四，如改走車2平4，則俥八進四，車8進6，兵九進一，卒1進1，俥八平六，士6進5，兵七進一，紅方滿意。

9.俥八進四　車8進6　　10.兵九進一　卒1進1

11.兵七進一?

兵七進一影響了巡河俥的活動路線，不如改走炮九進三，則車8平7，傌三退四，車7平8，傌四進三，車8平7，俥八平六，包4平3，俥二進一，紅方先手。

11.……　　　卒1進1　　12.俥八平九　士4進5

13.炮九進一　車8退2　　14.傌七進六　車6平2!

黑如改走車6平4，則傌六退四，車8平6，傌四進二，黑方反而無趣。

15.炮二進一　卒7進1　　16.兵七進一　車2平3

17.傌六退四　卒7進1　　18.俥九平三　象7進9

黑方先飛象，防患於未然。

19.炮九平六　包4平3　　20.傌四進二　車8平7

21.俥三進一　車3平7　　22.炮二退二　馬1進2

23.炮二平三　包5進4　　24.炮六平七　車7平3

25.炮七退二?

紅退炮處於被動，宜走炮七進三，則車3退1，傌三進五，馬2進4，傌二進三，象9進7，炮三進二，對峙階段。

25.……　　　包5平4　　26.傌二進三　象9進7

27.後傌進四　包4進2　　28.俥二進八?(附圖18)

紅方進俥不妥，應改走傌四退六，則車3進2，炮三平六，

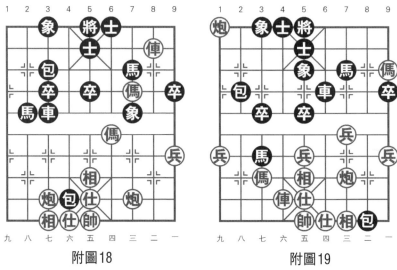

附圖18　　　　　　　　　　附圖19

車3平4，炮七進六，車4進2，炮七平八，車4退6，炮八進二，象3進5，俥二進三，紅方可抗衡。

28.……　　　車3進4　　29.炮三平六　車3平4

30.相七進九　馬2進3

紅方失子失勢，投子認負。

【例10】黑龍江王琳娜（先勝）江蘇張國鳳

「銀荔杯」象棋爭霸賽（女子組）

——起傌局對進卒

1.傌八進七　卒3進1　　2.兵三進一　馬2進3

3.傌二進三　車1進1　　4.炮八平九　馬3進2

5.傌三進四　象7進5　　6.炮二平四　馬8進7

7.俥一平二　車9平8　　8.相七進五　包8平5?

進包封俥，走得欠嚴密，不如改走馬2進3，則炮九退一

（如伻九平八，馬3進1，伻八進二，包2平3，伻八平九，卒3進1，相五進七，包8進3，轟傌奪相，黑方可以抗衡），包8進6（此時封伻比較有力），黑方較易拓展。

　　9.伻二進一　　車1平4　　10.炮九進四!　……
提橫伻，轟邊卒，紅方左右聯動，佳著。

　　10.……　　　　車4進2　　11.炮九進三　卒5進1
　　12.伻九進一　　士6進5　　13.炮四平三　包2進1
　　14.伻九平六　　車4平6　　15.伻二平四　馬2進3

　　如改走車8平6，炮三平四，前車進2，炮四進七，車6退5，伻四進八，將5平6，伻六進五，紅優。

　　16.傌四進三　　車8平6　　17.伻四進五　車6進3
　　18.傌三進一　　包8進2
　　19.仕六進五(附圖19)　包2退1
　　20.伻六平八　　包2平4　　21.傌一進三　車6退2
　　22.炮九退一　　包4退1　　23.伻八平六　包4平3
　　24.伻六進七　　車6平7　　25.伻六平七　馬3進5

　　紅方左右夾擊，兌子牽制車馬，走得到位，黑馬踹相，力求一搏。

　　26.伻七平六　　卒3進1　　27.伻六退六　馬5進7
　　28.帥五平六　　車7退1?
退車軟手，不如改走士5進4。

　　29.炮九退二　　包8退3　　30.炮九平五　將5平6
　　31.伻六平四　　將6平5　　32.炮三進一　前馬退6

　　如改走卒3進1，則傌七退八，黑方臥槽馬同樣難保。

　　33.炮三進四　　車7進2　　34.伻四進一　車7進1
　　35.伻四平二　　車7平5　　36.帥六平五

兌子奪子，紅方奠定勝勢。

36.……	車5平2	37.俥二進六	士5退6
38.俥二退四	車2平5	39.傌七退六	卒3進1

40.兵三進一

以兵換象，使黑方無法求和。

40.……	象5進7	41.俥二平三	卒3平4
42.俥三退二	卒5平4	43.傌六進五	車4平2
44.傌五退三	士4進5	45.兵五進一	卒5進1
46.俥三平六	車2平5	47.傌三進二	象3進5
48.傌二退四	卒5平6	49.俥六進一	卒6進1
50.傌四進六	卒9進1	51.傌六進八	車5平2
52.兵九進一	卒6平7	53.兵九進一	卒7平8
54.兵一進一	卒9進1	55.俥六平一	……

至此形成俥傌兵單缺相對車卒單缺象，紅方必勝，下面從略。

【例11】臺灣張鴻鈞（先和）泰國劉伯良

第四屆亞洲城市象棋名手賽對局

——列手炮

1.炮二平五	包2平5	2.傌八進七	馬2進3
3.俥九平八	卒3進1	4.傌二進三	包8平6
5.仕六進五	卒7進1	6.俥一平二	馬8進7
7.俥二進六	車9平8	8.俥二平三	車8進2
9.炮八平九	包5退1(附圖20)		

至此，形成紅方小列手炮對黑方五六包兩頭蛇的佈局陣形。

現在黑退中包，準備聯中象和伺機平包逐俥，但此著意圖似太明

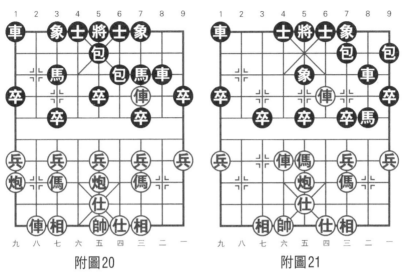

附圖20　　　　　　　　　　附圖21

顯，可先車1進1搶出橫車，再退窩心包較適宜。

　　10.俥八進八　象3進5　　11.兵五進一　馬3進4

　　12.俥八平六　馬4進3

　　如改走馬4進6捉雙，俥三平四，黑無便宜。

　　13.兵五進一　馬3進5　　14.炮九平五　包6退1

　　退包打俥，正著！如走卒5進1去兵，則帥五平六，紅續有俥三平六「三把手」的凶著，黑方不利。

　　15.俥六退五　包6平9　　16.傌七進五　包5平7

　　17.俥三平四　卒5進1　　18.帥五平六　馬7進8

　　紅方出帥暗設陷阱，黑如誤走包7平5，則俥四平六催殺，黑只得再包5平7，炮五進三，士6進5，前俥進三殺，紅勝。（附圖21）

　　19.炮五進三　……

　　如圖形勢，炮打中卒似操之過急。可改走俥四平六，士6進

5,再炮五進三,將5平6,前俥平四,將6平5,傌五進四,紅方中路有攻勢。

19.……　　　包7平5　　20.炮五平二　包5進5
21.傌三進五　車8進2　　22.傌五進四　車8退3
23.俥四平九　車1平3　　24.俥九平一　車8平2

經過一番拼殺,紅多一兵,略佔優勢。但黑3路卒可以過河,紅方也有顧忌。

25.俥一平六　士4進5　　26.傌四進三　包9平6
27.後俥平四　車2平4

黑方兌車,意在簡化局面,爭取和棋。

28.俥四平六　車4進2　　29.俥六進三　卒3進1
30.傌三退四　包6進1　　31.相七進五　卒3進1
32.兵三進一　卒3進1　　33.俥六退二　卒3進1
34.兵三進一　象5進7

雙方兩難進取,同意和棋。

【例12】香港徐耀榮（先負）澳門李錦歡

第一屆世界盃象棋錦標賽對局

——過宮炮對跳邊馬

1.炮二平六　馬8進9　　2.傌二進三　車9平8
3.兵七進一　象3進5　　4.傌八進七　包8平6
5.相三進五　車8進4　　6.俥一平二　卒9進1
7.俥二進五　馬9進8

這是港澳兩位國際大師的一場較量,以此開局佈陣,說明雙方立意要比試功力。

　8.兵三進一　馬2進3　　　9.俥九進一　士4進5

10.俥九平二　馬8退9

11.傌七進六　包2進3

12.傌六進七　車1平4

13.仕四進五　包2進1

14.傌七退八　車4進4

15.兵五進一　包2平7

（附圖22）

黑方平包壓傌，不如改走包6進4，比較積極有力。

16.兵九進一　卒7進1

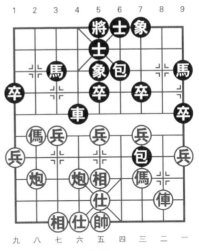

附圖22

紅方挺邊兵觀察動靜，是良好的等著。黑方如改走馬9進8，傌八進七（伏兵五進一捉車的好棋），車4平2，炮八平七，紅方先手。

17.俥二進三　卒7進1　　18.俥二平三　馬9進8

19.炮八退一　車4進2

黑車擅離巡河要線，失先。應改走包7平1相互對峙。

20.傌八進七　車4平2　　21.炮八平九　包7平3

22.傌七退六　包3進2

如改走車2退2，炮九平七，紅方有攻勢。

23.兵七進一　車2退1（附圖23）

24.兵五進一　卒5進1

紅棄兵搶先，好棋。如改走傌六退七，車2進3，炮九平七，車2平3，傌七進九，車3退4，紅無便宜。

25.兵七進一　馬3退2　　26.傌六進四　車2平7

27.相五進三　馬2進4　　28.兵七平八　馬4進5

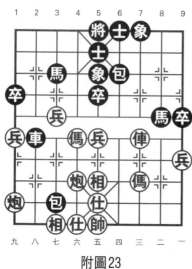

附圖23

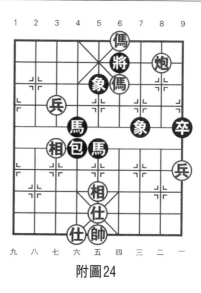

附圖24

29.炮九進五　馬5進3　　30.炮九退一　馬8退6

如改走卒5進1，傌四進二，馬8進6，傌三進四，卒5平6，炮九平一，紅多兵優勢。

31.傌四進二　包6退1　　32.炮九平五　馬3進1

33.兵八平七　馬6進5　　34.傌三進五　馬1退3

35.炮六平三　象7進9　　36.傌五進七　包6進4

進包打傌，空著！不如改走包3退2。

37.傌二進三　將5平4　　38.炮五平六　包6退4

39.相三退五　……

亦可改走傌三退一吃象，紅方占優。

39.……　　　象5進7　　40.炮三平二　士5進6

41.兵七平六　包6平4　　42.兵六平五　馬3退4

43.炮六進三　將4進1　　44.兵五平六　馬4進6

45.炮二進六　將4退1　　46.傌七進五　馬6進4

47.傌五進四　包3平4　　48.兵六平七　象7退5

49.傌四退五　象9進7　　50.炮二進一　士6進5

51.傌三退四　馬5進3　　52.相五進七　馬4進5

53.傌四進五　……

雙方大鬥無俥（車）棋，紅方掌握主動權，步步緊逼，剝去雙士，取得可勝之勢。

53.……　　　馬5退4　　54.前傌退三　包4退3

55.相七進五　馬3退5　　56.傌五進四　將4進1

57.傌三進四　將4平5　　58.炮二退一　將5平6(附圖24)

紅方眼見勝利在握，卻隨手一著退炮，反被黑方用將捉雙，至此，紅方必捨一傌，前功盡棄，黑方開始反攻。

59.炮二平一　將6退1　　60.傌四進二　將6平5

61.傌二退一　馬4進6　　62.兵一進一　……

如改走炮一退三，則馬6進8，炮一退一，馬8進7，帥五平四，馬5進7，黑方勝勢。

62.……　　　馬6進8　　63.兵一進一　馬8進7

64.帥五平四　包4進1　　65.炮一平三　馬7退5

黑方馬踏中象，打開缺口，奠定勝勢。

66.兵一平二　包4平6　　67.傌一退二　包6平4

68.傌二退三　前馬退4　　69.兵七進一　包4平6

70.傌三進五　馬4退5　　71.兵七進一　後馬退7

72.兵二平三　象5進7　　73.兵七平六　馬7進6

74.炮三平五　馬6退4　　75.炮五平二　馬4進3

黑方殘棋弈來緊湊有力，著著殊機，現在破相，勝局已定，餘著從略。

二、趣味排局14例

趣味排局是經人們藝術加工編排合成的一種高級殘局。儘管它不像實用殘局那樣具有實用性，但其走子規則、戰術手段、殺法技巧等均與實用殘局相同。學習排局，不僅能增強象棋功力和提高實戰水準，還可以使人們體味到棋局創作的藝術意境，豐富自己的想像力和創造力，增添生活的樂趣。所以，我們不可忽視排局的實用價值。

趣味排局包括「字形排局」「圖形排局」「遊戲排局」三種類型，它們均有著獨特的藝術性和趣味性。由於內容龐大、篇幅有限，這裡僅介紹少量的「字形排局」，所列棋局均係棋壇排局名家創作之佳品，以供讀者欣賞。

例1　慶祝「元旦」

「元」字局著法：紅先勝（附圖25）

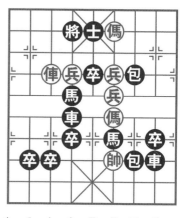

附圖25

1.俥七進二	將4退1
2.俥七進一	將4進1
3.兵六進一	將4進1
4.俥七平六	將4平5
5.前兵平五	將5平6
6.兵四進一	馬4退6
7.兵五平四	將6平5
8.兵四平五	將5平6
9.兵五進一	將6平5

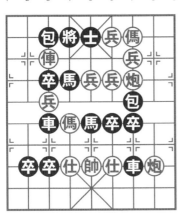

附圖26

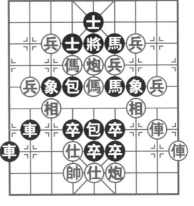

附圖27

10. 前傌退三　將5平6　11. 傌三退五　將6退1

12. 傌四進三

「旦」字局著法：紅先勝（附圖26）

　1. 俥七進一　馬4退3　　2. 兵四平五　將4退1

　3. 前兵進一　馬3退5　　4. 傌三退五　將4進1

　5. 傌五退七　將4退1　　6. 傌七進八　將4進1

　7. 傌六進七　將4平5　　8. 兵五進一　將5平6

　9. 兵四進一　後馬進6　　10. 炮三平四！馬5退6

11. 兵五平四　將6退1　　12. 傌七進六（紅勝）

例2　歡度「春節」

「春」字局著法：紅先勝（附圖27）

　1. 兵四進一　士5進6　　2. 兵三平四　將5平6①

　3. 炮五退三　將6退1　　4. 炮四進二　馬6進5②

5. 傌五進三　將6平5

6. 俥一進六　將5退1

7. 傌六進四　將5平4

8. 俥一進一（紅勝）

〔注〕

① 如改走將5退1，俥一進六，將5退1，兵四平五，將5平6，炮四進二，馬6退5，炮五平四，將6平5，傌六進四，將5平4，前炮平六，士4退5，傌五進六，紅勝。

② 如改走馬6退5，俥一進六，將6退1，傌六進四，馬5進6，傌四進六，紅速勝。

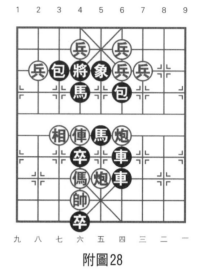

附圖28

「節（节）」字局著法：紅先勝（附圖28）

1. 兵八平七　將4退1　　2. 俥六進二　馬5退4

3. 炮四平六　馬4進5①　　4. 兵七平六！　將4進1

5. 後兵平五　將4退1　　6. 兵四平五　將4退1

7. 後兵平六　包6平4　　8. 兵六進一

〔注〕

① 如改走馬4退6，兵四平五，將4退1，兵七平六，包6平4，兵六進一，紅勝。

例3　慶祝「三八」（婦女節）

「三八」字局著法：紅先勝（附圖29）

1. 兵六進一　將4退1　　2. 兵六進一！　將4平5

3. 兵六進一！　將5退1①　　4. 炮七進四　士4進5

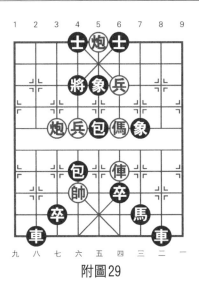

附圖29

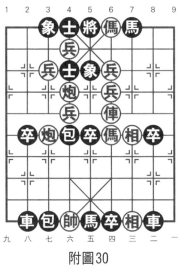

附圖30

5.兵六進一	將5平4	6.俥四平六	士5進4
7.俥六進四	將4平5	8.俥六進二	將5進1
9.兵四平五！	將5平6	10.俥六退一	士6進5
11.兵五進一	將6進1	12.俥六退一	包5退2

13.傌四進六（紅勝）

〔注〕

① 如改走將5平4，則俥四平六，將4平5，俥六進五，將5退1，炮七進四，士4進5，俥六進一殺，紅勝。

例4　慶祝「五一」（勞動節）

「五一」字局著法：紅先勝（附圖30）

1.兵六進一	將5平6	2.兵四進一	將6進1
3.兵四平三	馬7進6	4.俥四進二	將6進1①
5.兵三平四	將6退1	6.傌四進三	將6退1

7.傌三進二　將6進1　　8.兵四進一　將6平5

9.炮七平五　象5進7　　10.兵四平五　將5平6②

11.傌二退三　將6退1　　12.前兵六平五（紅勝）

〔注〕

① 如將6平5，炮七平五，象5進7，炮六平五，將5平4，兵七進一，將4退1，俥四進二，紅勝。

② 如將5進1，炮六平五殺，紅速勝。

例5　慶祝「六一」（中國兒童節）

「六一」字局著法：紅先勝（附圖31）

1.俥八進一　士5進4　　2.兵六進一　將5退1

3.兵六平五　將5平6　　4.炮二平四　馬6進5①

5.兵五平四　將6平5　　6.俥八進一　將5退1

7.傌二進三　馬7退6　　8.俥八進一　將5進1

9.兵四進一　將5平6

10.傌三退四　卒7平6

11.傌四進二　將6平5

12.傌二進三　將5進1

13.俥八退二（紅勝）

〔注〕

① 如卒7平6，兵五平四，將6退1（將6平5，俥八平五），炮四進三，馬7退6，兵四進一，將6進1，傌二進四，將6平5，傌四進三，將5平6，俥八平四，紅勝。

附圖31

附圖 32

附圖 33

例6　慶祝「七一」（共產黨生日）

「七一」字局著法：紅先勝（附圖32）

1.兵五進一	將5進1	2.炮五退二	馬6退5
3.兵四平五	將5退1	4.炮五進二	將5平4
5.炮五平六	將4平5	6.兵五進一	將5退1
7.兵五進一	將5進1	8.俥五進四	包7平5
9.俥五進二			

例7　慶祝「八一」（中國建軍節）

「八一」字局著法：紅先勝（附圖33）

1.炮一進三	士6退5①	2.傌三進五	士5進6
3.傌五退六	將4退1②	4.俥九進四	將4退1
5.俥九進一	將4進1	6.炮一進一	士6退5
7.兵四平五	將4平5	8.傌六進四	將5平4

9.傌四進三　將4進1　　10.俥九平六　馬3退4

11.俥六退一（紅勝）

〔注〕

①如改走將4退1，俥九進四，將4退1，俥九進一，將4進1，炮一進一，士6退5，兵四平五，將4平5，傌三進四，將5進1，俥九平五，紅勝。

②如改走士6退5，後傌進四，將4平5，傌六退七，將5平6，炮八平四，紅速勝。

例8　慶祝「九十」（中國教師節）

「九十」字局著法：紅先勝（附圖34）

1.傌四退三　將5平6　　2.傌三退五　將6平5

3.兵六平五　將5平6　　4.後兵平四　將6平5

5.兵四進一　士5進6　　6.傌五進三　將5退1

7.兵七平六　將5平4　　8.傌七進五　將4進1

9.炮三進二　士6退5　　10.傌五退七　將4退1

11.傌七進八　將4進1　　12.傌三退五　將4平5

13.傌五進七　將5平6　　14.傌八退六　將6平5

15.傌六退七　將5平6　　16.後傌進五（紅勝）

例9　慶祝「十一」（中國國慶日）

「十一」字局著法：紅先勝（附圖35）

1.俥二進二　士5退6　　2.兵五進一　將5平4

3.俥二平四　將4進1　　4.兵五平六　將4平5①

5.傌八進七　馬3退4　　6.兵六進一　將5平4

7.傌七退八　將4進1②　　8.俥四平六　將4平5

附圖34

附圖35

9.傌三退四　將5退1　　10.俥六退一　將5退1

11.傌四進五　士6退5　　12.俥六平五　將5平6

13.俥五進一　將6進1　　14.俥五平四(紅勝)

〔注〕

① 如將4進1，俥四退二，將4退1，傌三進四，將4平5，傌八進七，馬3退4，傌四退五，將5平4，傌七退八，將4進1，傌五進六，紅勝。

② 如誤走將4平5，傌八退六，將5平4，炮五平六，紅速勝。

例10　「歲歲」平安

「歲（歺）」字局著法：紅先勝（附圖36、附圖37）

1.兵二平三　將6退1　　2.俥六平四　將6平5

3.兵六進一　將5平4　　4.俥四進二　將4進1

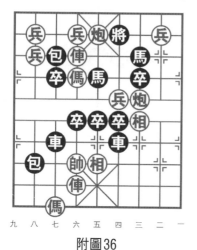

附圖36　　　　　　　　附圖37

5.前兵平七　將4進1　　6.兵八平七　將4平5

7.俥四退二　將5平6　　8.兵四進一　將6平5

9.炮三平五（紅勝）

至此，棋盤上呈現出「歲」字。

例11　蒸蒸日「上」

「上」字局著法：紅先勝（附圖38、附圖39）

1.兵七平六　將4平5　　2.前兵平五　將5平4

3.傌八進七　後車退1　　4.俥四進三　士5進6

5.炮三平六　卒5平4　　6.兵六進一　包7平4

7.炮五平六　後車平4　　8.兵五進一

至此，棋盤上呈現出「上」字。

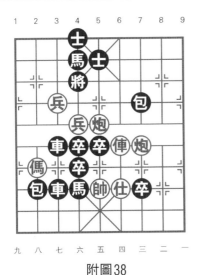

附圖38　　　　　　　　附圖39

例12　七步成「文」

　　「七步成文」出自典故「七步成章」。相傳三國曹操第三子曹植，幼時曾以才學為曹操所重視。曹丕為帝時，遭受猜忌，限其行七步吟詩一首。植行七步，其詩已成。故有「七步成章」之說。是局紅恰行棋七步，巧成一文章的「文」字。可稱之絕妙的引對。

　　「文」字局著法：紅先勝（附圖40、附圖41）

1.炮五平六　　士5進4　　2.俥七平六　　將4平5

3.前兵平四！　將5平6　　4.兵三平四　　將6進1

5.兵四進一　　將6退1　　6.炮三平四　　將6平5

7.俥六平五

　　至此，棋盤上呈現出「文」字。

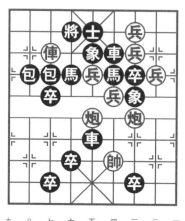

附圖40

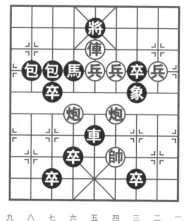

附圖41

例13 「馬」到成功

「馬（马）」字局著法：紅先勝（附圖42、附圖43）

1.俥五進一	將4平5	2.傌六退四	將5平6
3.傌四進六	將6平5	4.傌六進七	將5平4
5.兵六進一	將4退1	6.兵六進一	將4退1
7.兵六進一	將4進1	8.俥四平六	馬2退4
9.俥六進一			

至此，棋盤上呈現出「馬（马）」字。

例14 「人才」輩出

「人才」字局著法：紅先勝（附圖44、附圖45）

1.俥八進三	馬4退3	2.俥八平七	將4退1
3.俥七進一	將4進1	4.俥七平六	將4退1
5.傌五退七	將4平5	6.前兵平四	將5平6

附圖42

附圖43

附圖44

附圖45

7.前兵進一	將6進1	8.後兵進一	將6進1
9.兵二平三	包5平7	10.炮二退一	包7平3
11.傌二進三	車8退5	12.俥四進一	包4平6

13.伴四進二

至此,棋盤上呈現出「人才」二字。

三、殺法練習60例

由前面各章內容的學習,我們對象棋的各種基本技術已有了初步的瞭解,但是,要想把這些書本上的知識真正變為自己的本領,還須進行大量的實戰演習和自我磨練。

為此,本章列舉了60個練習棋局,以供讀者自行解拆,它會幫助你增強實戰意識,提高形勢判斷和攻殺能力。

這些殺法習題,均為紅方先走。希望讀者首先用心算解拆,解不出來時可擺上棋具研拆,待得出見解後再去對照答案,從中找出成敗的經驗,這樣才能達到練習的最佳效果。

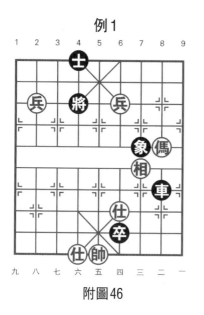

附圖46

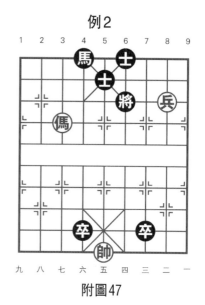

附圖47

例 3

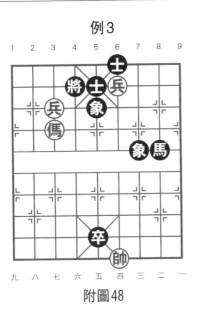

附圖48

例 4

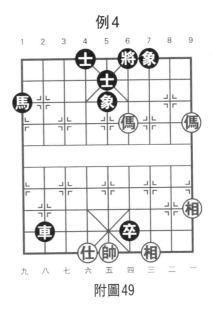

附圖49

例 5

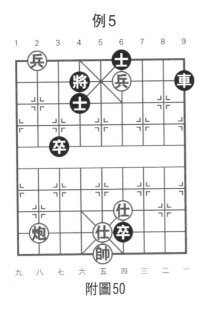

附圖50

例 6

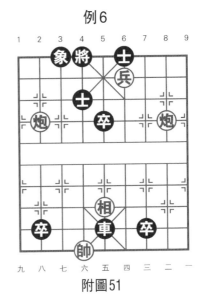

附圖51

例7

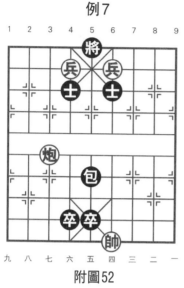

附圖52

例8

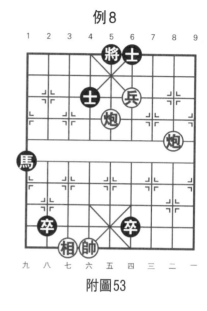

附圖53

例9

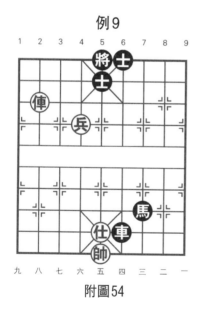

附圖54

例10

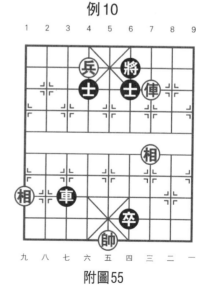

附圖55

例11

附圖56

例12

附圖57

例13

附圖58

例14

附圖59

例15

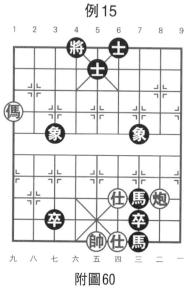

附圖60

例16

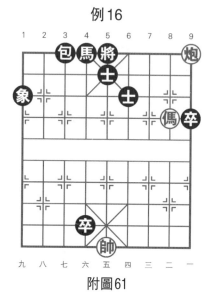

附圖61

例17

附圖62

例18

附圖63

例 19

附圖64

例 20

附圖65

例 21

附圖66

例 22

附圖67

例23

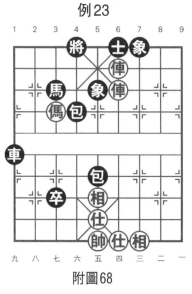

附圖68

例24

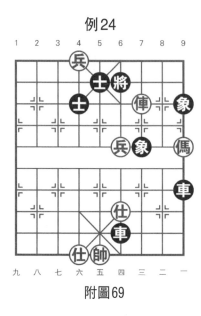

附圖69

例25

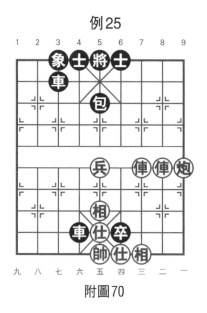

附圖70

例26

附圖71

例27

附圖72

例28

附圖73

例29

附圖74

例30

附圖75

例 31

附圖76

例 32

附圖77

例 33

附圖78

例 34

附圖79

例35

附圖80

例36

附圖81

例37

附圖82

例38

附圖83

例39

附圖84

例40

附圖85

例41

附圖86

例42

附圖87

例43

附圖88

例44

附圖89

例45

附圖90

例46

附圖91

例47

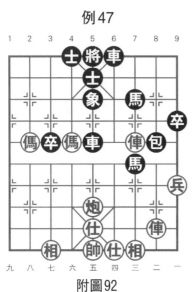

附圖92

例48

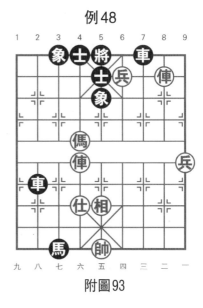

附圖93

例49

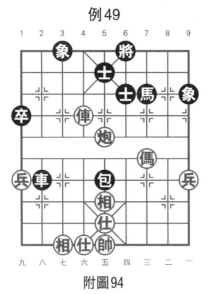

附圖94

例50

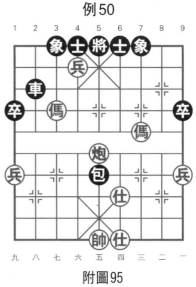

附圖95

例 51

附圖 96

例 52

附圖 97

例 53

附圖 98

例 54

附圖 99

例 55

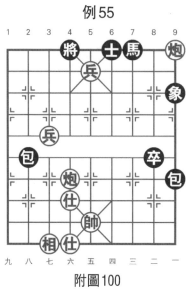

附圖100

例 56

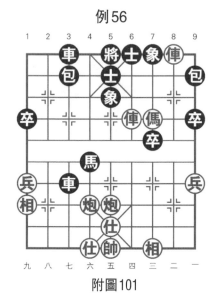

附圖101

例 57

附圖102

例 58

附圖103

例59

附圖104

例60

附圖105

殺法練習答案

例1　紅先勝（附圖46）

1.兵八平七　　將4退1　　2.兵七進一　　將4進1

3.兵四平五!　象7退5　　4.傌二進四

例2　紅先勝（附圖47）

1.傌七進六　卒7平6　　2.兵二平三　將6退1

3.傌六退五　馬4進5　　4.兵三進一　將6進1

5.傌五退三

例3　紅先勝（附圖48）

1.兵七進一　將4退1　　2.兵七平六　將4平5

3.傌七進八　馬8進7　　4.兵六進一　士5退4

5.傌八退六

例4　紅先勝（附圖49）

1.傌一進二　將6平5　　2.傌四進三　將5平6

3.傌三退五　將6平5　　4.傌五進三　將5平6

5.傌三退四　將6平5　　6.傌四進六

例5　紅先勝（附圖50）

1.炮八平六　士4退5　　2.仕五進六　士5進4

3.兵四平五！　車9平5　　4.仕六退五

例6　紅先勝（附圖51）

1.炮二進三　將4進1　　2.炮二退六！　將4退1

3.兵四進一！　將4進1　　4.炮二平五！　車5平6

5.炮八平六　士4退5　　6.炮五平六

例7　紅先勝（附圖52）

1.炮七平四！　士6退5　　2.炮四平五　士5進6

3.兵四平五　將5平6　　4.兵六進一！　包5退5

5.兵六平五　將6進1　　6.炮五平四

例8　紅先勝（附圖53）

1.兵四進一　將5平4　　2.炮二進四　將4進1

3.炮五平三　卒2平3　　4.炮二退一！　將4退1

5.炮三進三　士6進5　　6.兵四進一

例9　紅先勝（附圖54）

1.仕五進四　將5平4　　2.兵六進一!　士5進4

3.俥八平六

例10　紅先勝（附圖55）

1.俥三進一　將6退1　　2.兵六進一!　士6退5

3.兵六平五　將6平5　　4.俥三進一

例11　紅先勝（附圖56）

1.前俥進三　士5退6　　2.前俥平四!　將5平6

3.俥二進六　象5退7　　4.俥二平三　將6進1

5.俥三退一　將6退1　　6.兵四進一　將6平5

7.兵四進一　車3平1　　8.俥三進一

例12　紅先勝（附圖57）

1.俥二進九　象5退7　　2.俥二平三　將6進1

3.兵三進一　將6進1　　4.俥三平四!　士5退6

5.俥七平四

例13　紅先勝（附圖58）

1.前俥平六　將4平5　　2.俥八平五!　車8退4

3.相五退三　車8平5　　4.俥五進八　將5進1

5.俥六平五　將5平4　　6.帥四平五　車7進1

7.帥五進一

例14　紅先勝（附圖59）

1.俥三進三！	士4退5	2.俥三退二	士5退4
3.俥三平五	將5平4	4.俥五平六	將4平5
5.俥六進二！	卒8平7	6.兵五進一	

例15　紅先勝（附圖60）

1.傌九進八	將4進1	2.傌八退七	將4進1
3.炮二進六！	士5進6	4.炮二平九	卒7平6
5.傌七進八			

例16　紅先勝（附圖61）

1.傌二進三	將5平6	2.傌三退一！	將6進1
3.炮一退三	士5進4	4.傌一退三	將6退1
5.傌三進二	將6進1	6.炮一進二	

例17　紅先勝（附圖62）

1.兵六進一	將4平5	2.兵六進一	將5平6
3.兵二平三！	象5退7	4.兵六平五！	將6進1
5.炮五平四	車8平6	6.傌二進三	

例18　紅先勝（附圖63）

1.傌八進六	將5平6	2.炮五進三	士5進4
3.炮五進二！	士4退5	4.傌六進五	士5進4
5.傌五退四	士4退5	6.傌四進二	

例19 紅先勝（附圖64）

1. 傌三進二　車7進1　　2. 仕五退四　士6進5

3. 俥四進五！　士5退6　　4. 傌二退四

例20 紅先勝（附圖65）

1. 俥八平七　將4進1　　2. 俥七退一　將4退1

3. 俥七進一　將4進1　　4. 俥七平六！　士5退4

5. 傌七進八

例21 紅先勝（附圖66）

1. 俥九進三　士5退4　　2. 俥九平六！　將5平4

3. 俥四進九　將4進1　　4. 俥四平五！　車3平6

5. 傌六進七　將4進1　　6. 俥五平六

例22 紅先勝（附圖67）

1. 俥一退一　將6進1　　2. 傌一進二　將6退1

3. 傌二退三　將6進1　　4. 俥一平四！　包6退2

5. 兵五進一！　象3退5　　6. 傌三退五

例23 紅先勝（附圖68）

1. 前俥進一　將4進1　　2. 後俥進一　將4進1

3. 前俥平六！　馬3退4　　4. 俥四平六！　包4退2

5. 傌七退五

例24 紅先勝（附圖69）

1. 俥三平四！　將6進1　　2. 兵四進一　將6退1

3. 傌一進三　將6退1　　4. 傌三進二！　將6進1

5.兵四進一！　士5進6　　6.傌二退三　　將6退1

7.兵六平五

例25　紅先勝（附圖70）

1.炮一進五　士6進5　　2.俥三進五　士5退6

3.俥三退一　士6進5　　4.俥二進五　士5退6

5.俥三平五！　士4進5　　6.俥二退一

例26　紅先勝（附圖71）

1.俥九平六　士5進4　　2.炮九平六　士4退5

3.炮六平二！　士5進4　　4.帥五平六！　車8進2

5.俥六平八！　士4進5　　6.炮二平六

例27　紅先勝（附圖72）

1.炮一進七　士6進5　　2.俥三進七　士5退6

3.俥三退九！　士6進5　　4.炮二進九

例28　紅先勝（附圖73）

1.兵三平四！　將6平5　　2.炮二進三　象7進9

3.俥五進二　士6退5　　4.兵四進一

例29　紅先勝（附圖74）

1.俥六平四　士5進6　　2.俥四平五！　士6退5

3.仕五進四！　士5進6　　4.俥五進七　象3退5

5.俥五退二　車3退6　　6.俥五進一！　車3平5

7.仕四退五

例30　紅先勝（附圖75）

1.俥一進四	士5退6	2.炮三進三　士6進5
3.炮三退六！	士5退6	4.兵五進一！　將5進1
5.炮三平五	將5平6	6.俥一退一

例31　紅先勝（附圖76）

1.炮二平四	士6退5	2.炮四進六！　將6平5
3.俥二進九	士5退6	4.炮四平一　　象5退7
5.俥二平三	士4進5	6.炮一進一　　士5進6
7.炮一平四	士6退5	8.炮四退五　　士5退6
9.炮四平五	象3退5	10.俥三平四

例32　紅先勝（附圖77）

1.俥七退一	將4進1	2.炮三退一　　士5退4
3.俥七退二！	車2平4	4.俥七進一　　將4退1
5.俥七進一	將4進1	6.炮三平六！　車4平2
7.俥七退二	將4退1	8.俥七平六

例33　紅先勝（附圖78）

1.兵六平五！	士6進5	2.炮一進一　　士5退6
3.俥四進九	將5進1	4.俥四退一

例34　紅先勝（附圖79）

1.炮八進七	士4進5	2.傌七進八　　卒7平6
3.傌八進七	士5退4	4.俥六進一　　將5進1
5.俥六退三	將5進1	6.俥六進一

例35　紅先勝（附圖80）

1.傌四進六	後車平4	2.俥四進一	將5進1
3.傌六退四	將5進1	4.俥四平五	士4進5
5.俥五退一！	車4平5	6.傌四退六	將5平4
7.炮九平六			

例36　紅先勝（附圖81）

1.俥八進五	將4進1	2.俥八退一	將4退1
3.炮二退一	士5進6	4.傌一退三	士6進5
5.俥八平六！	將4進1	6.傌三退四	

例37　紅先勝（附圖82）

1.俥四進六！	士5退6	2.炮二進四	士6進5
3.傌三進四！	車7退5	4.傌四退五！	士5退6
5.傌五進三	將5進1	6.炮二退一	

例38　紅先勝（附圖83）

1.俥三平五！	士6進5	2.俥二進九	士5退6
3.炮三進七	士6進5	4.炮三平七	士5退6
5.俥二平四！	將5平6	6.傌七進六	

例39　紅先勝（附圖84）

1.俥九平六	馬3退4	2.俥六平五	將5平6
3.俥五進一	將6進1	4.俥五平四！	將6退1
5.傌七進六	將6進1	6.炮九進八	馬4進2
7.傌六退五	將6退1	8.傌五進三	

例40　紅先勝（附圖85）

1.俥七進一　將4進1　　2.傌八退七　將4進1

3.俥七退二　將4退1　　4.俥七平八！　將4退1

5.傌七進八　將4進1　　6.俥八平六！　士5進4

7.炮五平六　士4退5　　8.傌八退六！　將4進1

9.炮六退五

例41　紅先勝（附圖86）

1.傌五進三！　士4進5　　2.俥五進五　將5平4

3.俥五進一　將4進1　　4.傌三退五　將4進1

5.傌五進四　將4退1　　6.俥五平六（紅勝）

例42　紅先勝（附圖87）

1.炮五平七！　象3退5　　2.炮七進一　象5退3

3.兵六平五（紅勝）

例43　紅先勝（附圖88）

1.傌五進三　將6平5　　2.炮七進一（紅勝）

例44　紅先勝（附圖89）

1.傌三進五　車5退2　　2.傌五進三　馬5退6

3.俥六平四　將5平4　　4.俥四進一　將4進1

5.俥四平六　將4平5　　6.炮二退一（紅勝）

例45　紅先勝（附圖90）

1.兵七進一　將4進1　　2.炮五平六　士5進4

3.俥八進三(紅勝)

例46　紅先勝（附圖91）

1.炮九退一　包5退1　　2.傌七進九　車2平3

3.傌九進七　車3進1　　4.俥六進六(紅勝)

例47　紅先勝（附圖92）

1.傌六進五!　車5退2　　2.傌八進九　車6進2

3.傌九進七　將5平6　　4.傌七退五　車6平5

5.俥二平四　將6平5　　6.俥三進二(紅勝)

例48　紅先勝（附圖93）

1.兵四平五!　士4進5　　2.俥二平五!　將5進1

3.傌六進七　將5平6　　4.俥六平四(紅勝)

例49　紅先勝（附圖94）

1.俥六平三　馬7退9　　2.俥三進二　馬9退7

3.俥三平四!　將6進1　　4.炮五平四(紅勝)

例50　紅先勝（附圖95）

1.傌七進五　士6進5　　2.傌三進四　將5平6

3.炮五平四(紅勝)

例51　紅先勝（附圖96）

1.炮九退一　士5退4　　2.傌八進七　士4進5

3.傌七退五　士5退4　　4.俥三退一　將6進1

5.俥三退一　將6退1　　6.俥三進一　將6進1

7.炮九退一　士4進5　　8.俥三退一　將6退1

9.傌五退三　車5平6　　10.俥三平四（紅勝）

例52　紅先勝（附圖97）

1.俥八平二　士5退6　　2.前兵進一！　將5平6

3.俥二進六　將6進1　　4.兵四進一！　將6平5

5.俥二退一　將5退1　　6.兵四進一　士4進5

7.俥二進一　士5退6　　8.俥二平四（紅勝）

例53　紅先勝（附圖98）

1.俥二進一　士4進5　　2.炮五進一！　將4退1

3.炮五平六　將4平5　　4.傌二進三（紅勝）

例54　紅先勝（附圖99）

1.俥八平六！　將6進1　　2.後俥平二　車6進7

3.帥六進一　車7平4　　4.帥六進五　車4退3

5.俥六平一　象9退7　　6.俥二進四　將6進1

7.俥一退二（紅勝）

例55　紅先勝（附圖100）

1.兵七平六　包2平4　　2.兵六進一　包9退6

3.兵五進一　將4進1　　4.兵六進一（紅勝）

例56　紅先勝（附圖101）

1.俥四進三！　將5平6　　2.傌三進五　包3進1

3.傌五退三　包3平7　　4.俥二平三　將6進1

5.俥三退二　　馬4退5　　6.俥三進一　　將6進1

7.俥三平四!　馬5退6　　8.傌三退五(紅勝)

例57　紅先勝（附圖102）

1.炮一進一　士5退6　　2.傌一進三　將5平4

3.兵三平四　將4進1　　4.兵七進一　將4平5

5.炮一退一(紅勝)

例58　紅先勝（附圖103）

1.炮二進六　包6進2　　2.俥三進五　包6退2

3.俥三平四(紅勝)

例59　紅先勝（附圖104）

1.傌六進四!　車8平5　　2.傌四進三　車5平7

3.俥四平五!　將5進1　　4.俥八進八(紅勝)

例60　紅先勝（附圖105）

1.傌八進六!　士5進4　　2.俥四進三　將5進1

3.兵七進一　包2退5　　4.兵七平六(紅勝)

四、常用術語

象棋術語是前人弈棋過程中不斷總結歸納出來的,以此來指導後人實踐的工具,為了便於初學者掌握,現將象棋常用術語列述於下（前文中介紹過的就不再羅列）。

(一)棋面術語

1. **花士象**（花仕相）　指雙士雙象或雙仕雙相在中線聯防時，左右分開的一種形式。

2. **單缺士**（仕）　對局中，一方雙象（相）雙士（仕）中，缺一士（仕）稱為「單缺士（仕）」。

3. **單缺象**（相）　對局中，一方雙象（相）雙士（仕）中缺一象（相）單為「單缺象（相）」。

4. **單士**（仕）**象**（相）　對局中，一方雙象（相）雙士（仕）中，只有一象（相）一士（仕），稱為「單士（仕）象（相）」。

5. **過宮馬**（穿宮馬，轉角馬）　開局時，首著飛中象（相），次著馬（傌）跳象（相）眼，接著跳士角，因馬過中宮，故稱「過宮馬」，也稱「穿宮馬」「轉角馬」。

6. **拐腳馬**　是過宮馬的一種變招，馬（傌）跳象（相）眼，不過宮，卻伺機反向二路（或八路）包（炮）位跳出，配合車包（俥炮）固守一翼或跳河頭象（相）位，因馬（傌）左右跳，形如拐腳，故稱為「拐腳馬」。

7. **盤頭馬**　先手中包（炮）加屏風馬（傌），伺機挺中卒（兵），以一馬（傌）跳中路，稱為盤頭馬。

8. **天馬行空**　開局時三路（或七路）馬（傌），挺起馬頭卒後，不顧對方兌兵或挺兵過河，先行跳馬至河頭，並獨馬渡河進襲敵陣，稱為「天馬行空」。

9. **歸心馬**（窩心馬）　一方的一馬（傌）跳到己方九宮的中心，稱為「歸心馬」，也稱「窩心馬」。

10. **斂炮**　開局時首著炮二平三或炮八平七，使炮藏於卒

底，斂而不揚，伺機進襲，故稱為斂炮。

11. **過宮斂炮** 開局時首著炮二平七或炮八平三，有過宮炮兼斂炮的雙重作用，故稱為「過宮斂炮」，又稱為「金鉤炮」。

12. **疊包** 開局時對方先手架中包，後手首著包8進1或包2進1，保中卒，次著包2平8或包8平2，使雙包重疊在一起，故稱為疊包，其用意是控制對方出直俥，而己方則可以搶先出直車，這是後手應局的一種方法。

13. **鴛鴦炮** 開局時左（或右）炮不動，被對方2路（或8路）直車捉時，升九路（或一路）俥保護，然後右炮（或左炮）退一，準備左移（或右移）打車，這種用炮方式稱為「鴛鴦炮」，其用意在於集中子力於一翼。

14. **龜背炮** 開局時，一炮立中，另一炮進入己方九宮中心，稱為「龜背炮」，其用意在於加強中路攻勢，加速破壞對方中路防守。

15. **擔子炮** 一方兩炮隔一子互相保護，形為挑擔，故稱為「擔子炮」，分「橫擔子炮」和「豎擔子炮」兩種，它是攻守兼備的戰鬥形式，也稱「擔杆炮」。

16. **冷巷炮** 一方的炮緊挨著兩子之間，既不能左右移動，又不能藉吃對方的子而打擊，若遇對方車來捉，像在小巷中無法逃避，故稱為「冷巷炮」。

17. **窩心炮** 炮移至己方九宮中心，稱為「窩心炮」，也稱「花心炮」。

18. **沉底炮** 一方的炮進入對方底線稱為「沉底炮」，如炮（包）與對方將（帥）之間有士（仕）象（相）兩子相隔，則可牽制士（仕）象（相），無子相隔則為空頭炮。

19. **貼身俥（車）** 一般指在開局進一側士（仕）象（相）

後，俥走俥一平四或俥九平六靠在帥旁，稱為「貼身俥」。

20. **同線車**　一方兩車在同一直線上，且無其他子相隔，稱為「同線車」，又稱為「雙車同路」。

21. **花心俥**　入局時，為了控制對方將帥活動，一俥（車）佔領對方九宮的中心，稱為「花心俥」。

22. **四車相見**　在中殘局階段，兌子過程中，雙方的兩只俥（車）互相照面，形成非兌不可的局面，稱為「四車相見」。

23. **九尾龜**　開局時，首著走兵九進一或兵一進一稱為「九尾龜」，是等對方走然後應變的一種佈局，因先手攻勢緩慢，現在已很少有人採用。

24. **三仙煉丹**　殘局時守方僅剩士（仕）象（相）全，攻方有三兵（卒），均未到底線，且有兩個以上高兵（卒），對守方構成必殺之局，稱為「三仙煉丹」。

25. **尼姑打傘**　殘局中一方有雙炮（包），另一方只剩一俥（車），雙炮（包）與主帥（將）成豎擔子炮（包），用帥和炮走閑著可守和單俥，這種殘局稱為尼姑打傘。

26. **太監追皇帝**　這是中殘局時常常出現的一種攻法，一方利用其他子力與兵（卒）配合，用兵（卒）直追敵將（帥）至殺斃的一種著法。

27. **絲線牽牛**　一方的炮隔一子和另一方的馬、車處在同一直線上，炮正打著馬，車則保馬，這樣動車則吃馬，動馬則吃車，達到用炮牽制車馬的效果，稱為「絲線牽牛」。

28. **高頭車**　位置高而出路開揚的車（俥）。

29. **低頭車**　「低頭車」是高頭車的反義詞，也叫「暗車」。泛指位置不佳，至少要走一步或多步之後才能投入戰鬥的車（俥）。

30. **守喪車** 被牽而動彈不得的車（俥）。

(二)棋勢術語

1. **均勢** 雙方子力綜合而呈均衡狀態時，稱為均勢。

2. **優勢與劣勢** 雙方子力綜合而呈不均衡狀態，其中占上風且有利的一方稱為「優勢」，處下風且不利的一方，稱為「劣勢」。

3. **取勢（奪勢）** 組織和運用子力來爭取優勢的叫做取勢，也稱為奪勢。

4. **勝勢** 對局中，局勢大體已定，勝利在望的一方，稱為勝勢。

5. **形勢** 指對局中某一階段雙方棋子分佈的狀態，稱為「形勢」，通常包括「先手」、「後手」、「優勢」、「均勢」等。

6. **勝定** 對局中，一方多子，並佔優勢，另一方又無手段反擊和變化，形成必敗的局勢，其多子並佔優勢的一方稱為「勝定」。

7. **有根子和無根子** 凡有其他棋子保護，不畏對方子力價值較高或同等子力價值棋子威脅的棋子，稱為「有根子」；反之，沒有己方其他棋子保護，或雖有別子保護仍會受到對方子力價值較低棋子威脅的棋子，稱為「無根子」。

8. **絕殺** 對局中，一方下一著要將死對方，而對方又無法解救，稱為「絕殺」。

9. **搶子** 多個棋子捉一個有根的子，叫作「搶子」。

10. **空著** 毫無作用的一著棋，容易貽誤戰機，導致輸棋，這著棋稱為空著。

11. **保子** 以子力保護一個被捉的子，這種動作稱為「保

子」（簡稱為「保」）。

12. **先手和後手**　象棋競技有先走、後走和主動、被動的形式，先走和主動的稱為「先手」，後走和被動的稱為「後手」，掌握先手的一方稱為「佔先」或「得先」，後手的一方進行爭取主動，或先手的一方進行更大的主動稱為「奪先」和「搶先」，先手的一方失去主動權的稱為「失手」，後手的一方奪到主動權的稱為「反手」，雙方相當的稱為「平先」或「並先」。

13. **占位**　移動棋子到有利的位置，叫做占位。

14. **入局**　一方在勝勢的基礎上，透過連續「將軍」或步步「要殺」將死對方。這一系列著法稱為入局。

(三)著法術語

1. **第一反擊**　當一方被打時，為了「解打」，把直接造成打的棋子或其他棋子吃掉，使其計畫落空的著法，稱為「第一反擊」，「第一反擊」是區分「兌」、「獻」與「捉」的原則界限，也是給「打」下定義時必須明確的重要前提。

2. **獻**　是一種把棋子送給對方吃的走法。它有兩個明顯的特點：① 它是主動地送給對方吃的。② 它是有意地送給對方吃的，它不同於棄，也不同於誘，更不同於逼，有的地方稱為「送」。

3. **疑問著**　一方走棋，或進攻不力，或防守無方，稱為「疑問著」，也稱「疑問手」。疑問著一般包括「軟手」、「緩手」、「隨手」等。疑問手是指此著有問題，值得商榷，在棋譜中一般用「？」表示。

4. **漏著**　一方走子沒有走到點子上，或失子或給對方以進攻、喪失己方主動權的著法稱為「漏著」，也稱「失著」或敗

著。

5. **妙著** 一方走子能夠達到得子、解圍，或獲得進攻機會的著法統稱為「妙著」，也稱「妙手」。「妙手」一般出乎對方意料之外，能夠獲得棋局的主動權。有時甚至能直接導致棋局的勝利，在棋譜中「妙手」一般用「！」表示。

6. **誘著** 一方走子使對方產生錯覺，引誘對方上當的著法稱為「誘著」。

7. **官著** 雙方按棋局的必然發展正常應對的著法稱為「官著」，也稱「正著」。

8. **飛刀** 在開局階段，凡一方不按常規走棋，獨出心裁走出新的佈局變化，讓對方措手不及而取得較大佈局優勢的走法，稱為「飛刀」。

9. **過門** 以打將（帥）、捉子為過渡，而間接地實現一定的戰術目標。它雖然沒有直接的攻擊作用，但卻是不可忽視的輔助措施。

10. **例勝** 殘局階段雙方形成一些常見的棋形，如果按正常應對，一方必勝，另一方必敗。這些經過大量實踐反覆驗證，並被棋界公認的棋形稱為「例勝」，也稱「官勝」。

11. **例和** 在殘局階段形成一些常見棋形，如果雙方正常應對都沒有戰勝對方的可能，這些經過大量實踐反覆驗證，並被棋界所公認棋形，稱為「例和」，也稱「官和」。

12. **封棋** 賽棋時如果規定的比賽時間已到，對沒有賽完的棋局，應在裁判長統一安排下進行封棋，封棋是弈棋雙方把沒有賽完的棋局記錄下來，交給裁判員保管。在合適時間再開封續弈。

13. **串** 一方用炮（包）串打對方兩個沒有其他棋子保護的

子，稱為「串」，或叫「串打」，「串打」是重要的得子手段。

14. 自斃　甲方向乙方「照將」，以致形成下一著甲方的被殺狀態，如乙方「應將」的著法不具有「打」的作用時，則甲方「照將」的這著棋，稱為「自斃」。

15. 棋例　在對局中，有時出現某種特定局勢，雙方著法重複，循環不變，需要依據規則，分析確認是屬於「允許著法」，還是「禁止著法」，判定應由一方變著，不變作負，或是雙方均可不變，不變作和，從而保證比賽順利進行，據以判決這種特定局勢的有關規則條例，就叫「棋例」。

16. 封　一方走子封鎖對方子力，限制它的活動自由，縮小它的活動範圍，這種走法稱「封」。

17. 壓　一方走子壓住對方棋子，限制它的活動自由，同時不具有捉子的性質，稱為壓。

18. 拴　一方用俥（車）牽制對方車（俥）、馬（傌）或車（俥）、炮（包）的活動自由，稱為拴。

19. 拉　一方用炮（包）拉住對方車（俥）、馬（傌）或車（俥）、包（炮）使其失去活動自由，稱為拉。

20. 塞　一方走子塞住對方象眼，使對方雙相（象）失去聯絡，不能發揮防守作用，這種走法稱為塞。

21. 困　一方用子困住對方子力，限制它發揮作用，或準備吃掉它，這種走法稱為困。

太極武術教學光碟

歡迎至本公司購買書籍

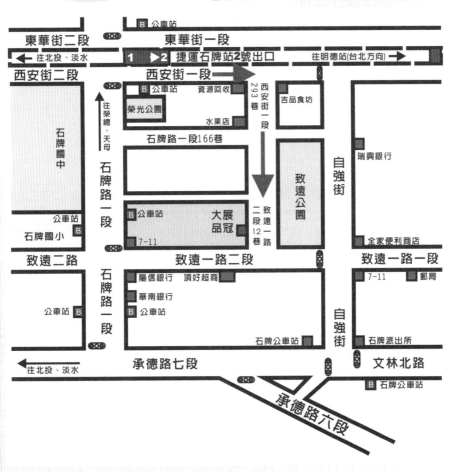

建議路線

1.搭乘捷運‧公車

　　淡水線石牌站下車，由石牌捷運站2號出口出站(出站後靠右邊)，沿著捷運高架往台北方向走(往明德站方向)，其街名為西安街，約走100公尺(勿超過紅綠燈)，由西安街一段293巷進來(巷口有一公車站牌，站名為自強街口)，本公司位於致遠公園對面。搭公車者請於石牌站(石牌派出所)下車，走進自強街，遇致遠路口左轉，右手邊第一條巷子即為本社位置。

2.自行開車或騎車

　　由承德路接石牌路，看到陽信銀行右轉，此條即為致遠一路二段，在遇到自強街(紅綠燈)前的巷子(致遠公園)左轉，即可看到本公司招牌。

國家圖書館出版品預行編目資料

象棋入門　修訂版 ／朱寶位原著 ；倪承源修訂
　　──初版──臺北市，品冠文化，2017[民106.04]
　　面；21公分──（象棋輕鬆學；12）
　　ISBN 978-986-5734-64-0（平裝）

　　1.CST：象棋

997.12　　　　　　　　　　　　　　　106001837

象棋入門 修訂版

原 著 者／朱　寶　位

修 訂 者／倪　承　源

責任編輯／倪　穎　生

發 行 人／蔡　孟　甫

出 版 者／品冠文化出版社

社　　　址／台北市北投區（石牌）致遠一路2段12巷1號

電　　　話／(02) 28233123・28236031・28236033

傳　　　真／(02) 28272069

郵政劃撥／19346241

網　　　址／www.dah-jaan.com.tw

E-mail／service@dah-jaan.com.tw

登 記 證／北市建一字第227242號

承 印 者／傳興印刷有限公司

裝　　　訂／佳昇興業有限公司

排 版 者／弘益企業行

授 權 者／安徽科學技術出版社

初版1刷／2017年（民106）4月

初版2刷／2022年（民111）8月　　　　　　　定　價／380元

大展好書　好書大展
品嘗好書　冠群可期

大展好書　好書大展

品嘗好書　冠群可期